| NEW VERSION |

技巧
增修版

水彩的30堂
旅行畫畫課

一本讓初學者輕鬆上手，
逐步畫出優美風景的水彩寫生書

WATERCOLOR PAINTING:
PAINTING BEAUTIFUL WATERCOLOR LANDSCAPES

文少輝 Jackman —————— 著

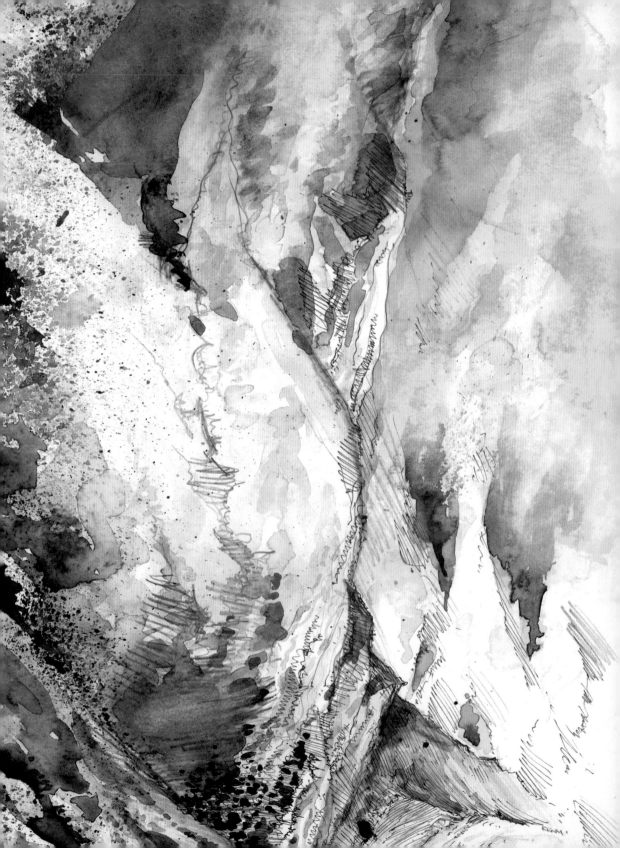

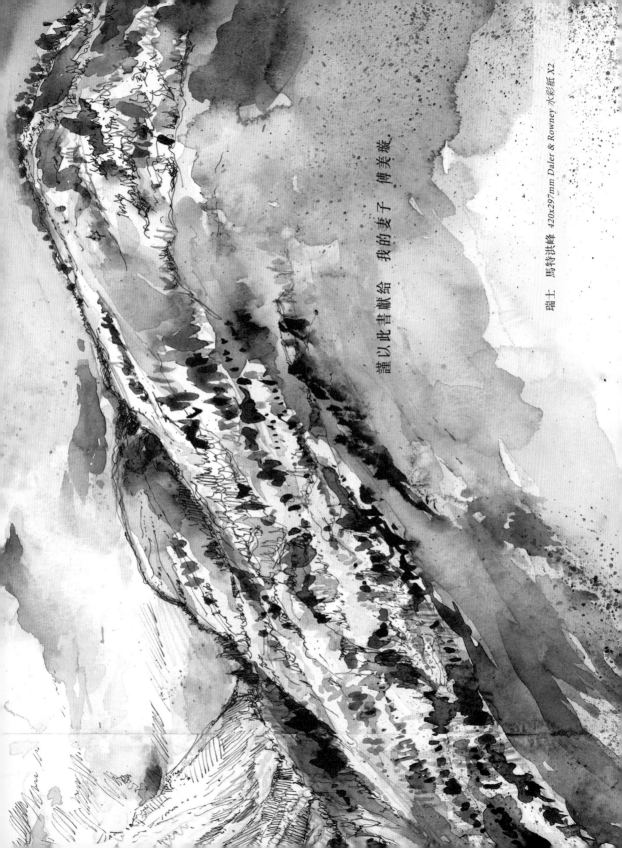

謹以此書獻給　我的妻子　傅美璇

瑞士　馬特洪峰　420x297mm Daler & Rowney 水彩紙 X2

奥地利 瑞湖采航 508x406mm The Langton 水彩紙

前言：邊旅行邊畫畫的美好與感動

用畫筆和寫生本，找到自己，連繫到世界的每個角落。

每一回「邊旅行邊畫畫」之後，都有這樣特別的領會：重溫相片與寫生畫的時候，便發現雖然拍下了數之不盡的好相片，可是永遠比不上那些寫生畫所帶來的深刻回憶，一幅寫生畫之所以能勝過無數的相片，只因其包含了：畫者與景物、環境及當地人的「對話與互動」。

前作《邊旅行、邊畫畫》分享了自己在日本、台灣及香港等多個地方旅行時所畫下的作品，以及寫生技巧及注意事項等等，書出版後陸續收到不少迴響：有人分享他們的寫生故事、有人給予正面評價，有人說也想拿起畫筆，有人追問想知道更多……這一切都是大大的鼓舞！因此，再接再厲，你們手上這本書可說是《邊旅行、邊畫畫》的第二回。

從旅行寫生工具開始

許多人都愛用水彩著色，第一章介紹了幾個不同品牌／產地的專業水彩顏料讓大家參考。每一個品牌都有接近100種的顏色，主張初階者一開始不要使用太多顏色，以免陷入「太依賴原色」和「調色混亂」這兩種情況。因此，建議從12種基本色組合開始，也可以打好調色的基礎，體會慈簡單感豐富之道。

讓初學者輕鬆上手，逐步指引畫出優美的寫生畫。

前作從寫生前的暖身開始，這次就在第二章開始直接切入到實用技巧，第二章是台灣與香港之寫生實踐，第三及四章則包含台端土、奧地利及芬蘭的寫生實踐。比如第四章好幾幅的端土古城風景畫，由簡單的街景小品，擴展到大幅的複雜古城全景，都詳細地分析了如何從一張白紙開始，取景、構圖、動筆、水平及垂直基準線、連線線法、不同線條的混合使用、上色的注意事情等等，讓初學者可以輕鬆上手，跟隨指引畫出自己的好風景。

更上一層樓的進階技巧

書中的某些內容，勇於挑戰自己的朋友不可錯過！速寫的要訣：快速而正確地判斷與規劃時間，如何在行駛中的車子內繪畫，不打稿直接畫、兩個方向的定點寫生技法等等，都是更上一層樓的進階技巧。要說到比進階技巧更高要求的內容，莫過是「挑戰鳥瞰角度的城市全景」畫台北101觀景台」！

任美景、畫筆、寫生本、水彩以及內心深處之間來回

前員瑞士馬特洪特洪峰的寫生畫完成於山中健行之時，每當觀看著它，當天親歷仙境時的心情，被壯麗景色包圍的臨場感也再次在心中在腦中湧現，其實作品畫得好不好，並非寫生的關鍵，讓畫筆、寫生本、色彩、美景融合，於內心深處之間來回，讓寫生的時光成為獨特的回憶，我想，這大概就是大家都愛「邊旅行邊畫畫」的原因吧！

CONTENTS

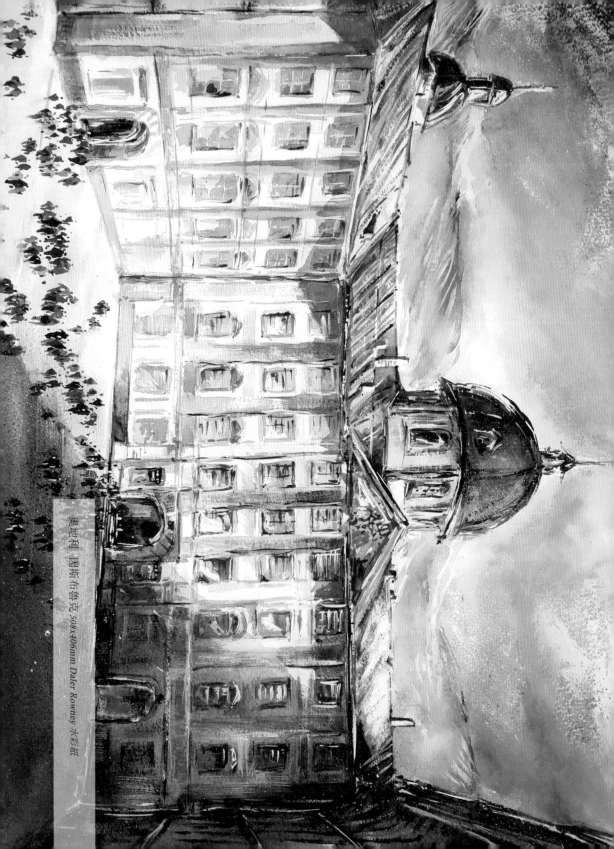

奧地利 因斯布魯克 508x406mm Daler Rowney 水彩紙

導言：邊旅行邊畫畫的獨特時光

「邊旅行邊畫畫」的最獨特之美，有別於其他畫畫形式，在於多了一種無法重回的、獨特忘難忘寫生的經驗，就是這個重要的原因，使許多人沉沉地墜入寫生的深淵，無法自拔！

獨一無二的寫生之旅

無論是日歸小旅行，抑或長達一個月的外國旅行，只要帶備寫生工具，一旦動起筆來，在空白的寫生本畫上線條與塗上色彩，原來只是到處拍拍照片的一般旅行，就會完全地改變，變成獨一無二的寫生之旅！在旅途期間完成的畫作，與相片之比較，擁有更深層的意義。每一張畫作都滿載著作者自己在當下的一刻，全情投入地進行繪畫的回憶與感動。

重溫寫生畫　再現難忘片段

開始寫生的那一刻，我們便同時進入一個絕不會回頭的特定時空裡面，用自己雙眼與雙手進行繪畫，無論是用了數分鐘或是數小時完成的寫生，都印證了「活在當下」。旅程結束後一段日子，早已是淡淡消逝中的記憶，一旦再度欣賞自己的作品，那時候的回憶片段又會清晰地重現。

邊旅行邊畫畫的兩大祕訣

對於剛踏入寫生世界的你們，這兩項十分重要。

❶ 寫生＝真實

真實，是在寫生世界中的「極為重要的準則」，即就是在現場繪畫（sketching on site）。畫者不加任何想像，只把所看到的景物直接畫下來，就是如此簡單又直接。不像其他藝術創作會要求經年累月的學習，所以深受從未學過繪畫、或只學過一點點的人的喜愛。

❷ 完全豁出去畫出不可修改的線條

我一直以來都是使用針筆繪畫寫生的，因為這是磨練自己寫生的能力的好方法。有些初學者偏向使用鉛筆寫生，畫得不好就用橡皮擦掉一修、重新畫一次，這樣畫得好。可是對提升寫生的技巧創沒有太多益處。他們常常依靠鉛筆的「安全感」，雖然「無限修改與不斷重畫」真的真的的超級吸引人，但想深一層，這樣其實會令你失去「坦然面對各種克服困難的寶貴機會」。因此建議把鉛筆及橡皮擦拿走，改為使用「不能修改的筆」，勇敢果斷地下筆，才可真正地提升自己！

沒有真正的解決方法

如果使用不可修改的筆創畫錯，那怎麼辦？在另一張畫紙重新開始嗎？我是不會這樣做過，我想你也不會吧！？其實這真實的沒有標準答案。因為每次情況都不一樣，原則是很許多做人的道理即沒有分別，就是已「不可放棄。」憑自己的經驗與直覺地修正、繼續畫，直到完結為止。沒有其他比這個看起來不像布爾古城風景，便是一個稱為「真正的解決方法」。內文的瑞士庫爾古城風景，便是一個畫錯三次而又能堅持畫到最後的例子，供給大家參考。

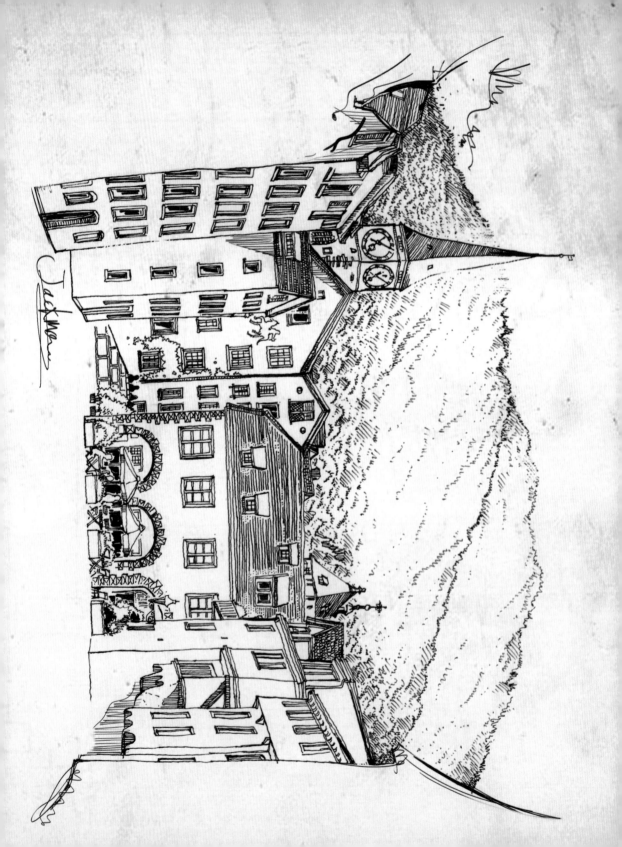

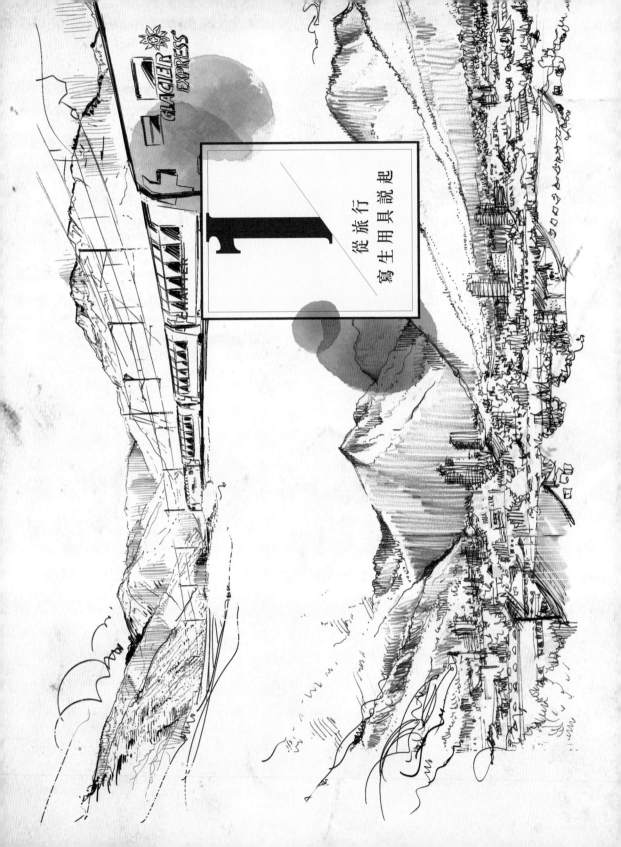

1

從旅行
寫生用具說起

準備你的寫生本去旅行

寫生本有許多品牌、形形式式、各有優點，以個人經驗來說，會劃分兩項為選用的指標：

第一：尺寸，是需要小寫生本？還是大寫生本？

第二：紙張，是選用水彩紙？還是非水彩紙？

十天以上的長旅行：帶備五種寫生本

首先，我會評估旅行中可以寫生的時間有多少？如果多達十天以上的長旅行，我會準備五至六種尺寸的寫生本，就如文中提及24天的瑞士寫生之旅，我所準備的寫生本包括（由小至大排列）：

❶ Moleskine 水彩寫生本（210X130mm／200gsm／36 張紙）

❷ Moleskine Japanese album（9X14cm，共 48 頁）

❸ The Langton 水彩畫簿（254X178 mm／300gsm／12 張紙）

❹ The Langton 水彩畫簿（355X254 mm／300gsm／12 張紙）

❺ The Langton 水彩畫簿（406 X305mm／12 張紙）

以上哪些是小本？哪些是大本？因人而異，自己的區分：1-3 是小本，4 及 5 是大本。

精簡裝備　動筆收拿也要快

旅行時，為了寫畫取材的關係。每天都要長時間的走動，探訪不同的人，又或者在登山健走時也會寫生。所以一定要精簡寫生的工具，較重的小椅子或小畫架等等通通都不帶。在 1-4 寫生本裡面，我會選擇兩至三種尺寸寫生本放在袋子，再配上 12 色或 18 色水彩套裝，大中小號水彩畫筆各一及數支針筆，就是我的「寫生的精簡裝備」，讓自己隨處隨地快速地動筆，也可快速地收拾而馬上離開到下一個地方（這也是很重要的！）。

The Langton 水彩畫簿

12色水彩套裝及自來水畫筆

平頭及圓頭水彩畫筆

針筆

Daler & Rowney 寫生本

過 150gsm，大薄容易弄破，或是針筆的墨水也較易穿透紙張，例如 Daler & Rowney 寫生本便是 150gsm，是我常用的寫生本之一。

初學者：宜從小寫生本開始

對於初學者來說，建議從小寫生本開始，打好穩固的構圖基礎，透過小寫生本練習小面積的構圖能力，才逐步使用較大的寫生本。前作已分享過的幾本寫生本：我是從 Derwent 寫生本（120X170mm）開始，畫滿了好幾本這樣小型的寫生本後，對於小畫構圖能力的信心提升後，才轉用較大本的 Moleskine 水彩寫生本（210X130mm），然後又畫滿了幾本後，才開始追求繪畫更大幅的畫，又轉用更大尺寸的 The Langton 水彩畫簿，就這樣，每種尺寸的寫生本都熟習，到了現在，每次旅程才準備不同尺寸的寫生本去寫生。

時間及構圖決定選用哪一尺寸的寫生本

當時間較充裕或構圖豐富時，選用較大的寫生本，相反時間很短或構圖簡單時，便選用較小的寫生本。至於尺寸最大的水彩畫簿（406 X305mm），由於不方便帶在身上，基本上都留在旅館房間內，專為繪畫窗景畫而準備。至於只有數天的短程旅行，我只會準備兩至三種尺寸的寫生本。

關於寫生本的紙

另外，寫生本的紙張通常分為水彩紙或非水彩紙。一般來說，我會同時準備兩種。不過紙張的厚度也要注意，水彩紙以超過 200gsm 為理想，吸水性才足夠；非水彩紙即是一般 Sketch paper，建議超

Moleskine 寫生本

拉頁式寫生本，展現氣勢壯觀的畫面

來自義大利的Moleskine寫生本很有名，其水彩本是我常用的寫生本之一：有一回我使用了較特別的Moleskine Japanese album，其特點是拉頁式，共分兩種尺寸，大型（13X21cm，共48頁）及口袋型（9X14cm，共60頁），黑色硬封面，特別適用於集中繪畫一個主題或一個很長的畫面。

◆ 全部獨立的寫生畫連結一起

自己想像著，當拉頁式寫生本的每一頁都畫滿後，原本獨立的一幅畫是獨立地完成的，一經拉開，每一幅原本獨立的寫生畫馬上連結在一起，互有關連又呼應，何等壯觀！展現出超長的畫面，就是這套寫生本的最大好處。

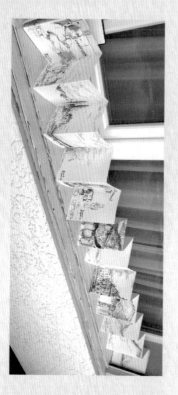

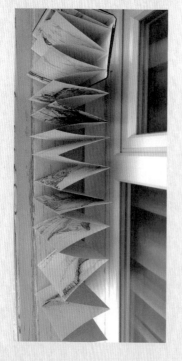

本文端土旅行的拉頁式寫生本，我是使用大型Japanese album，多為兩頁一幅畫，當中也夾雜一頁或四頁為一幅畫。

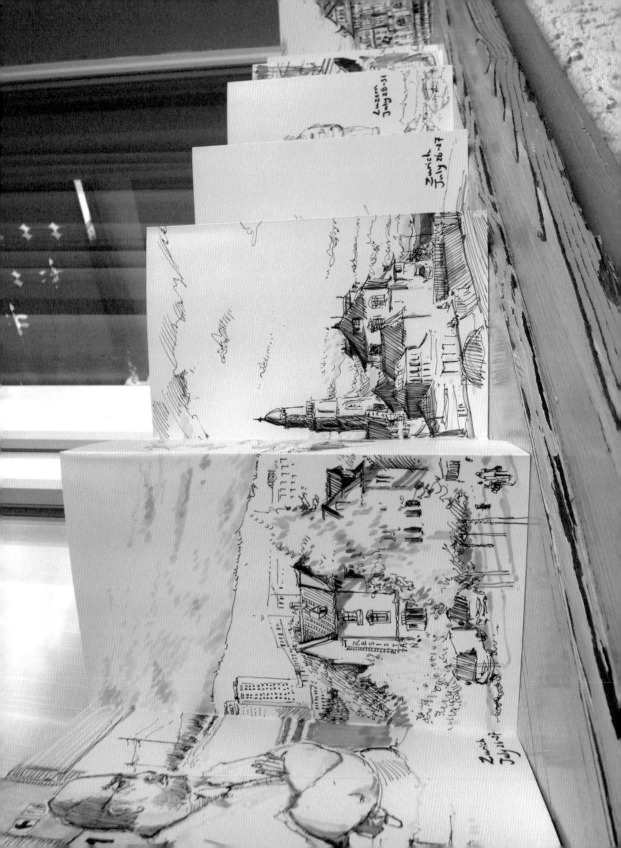

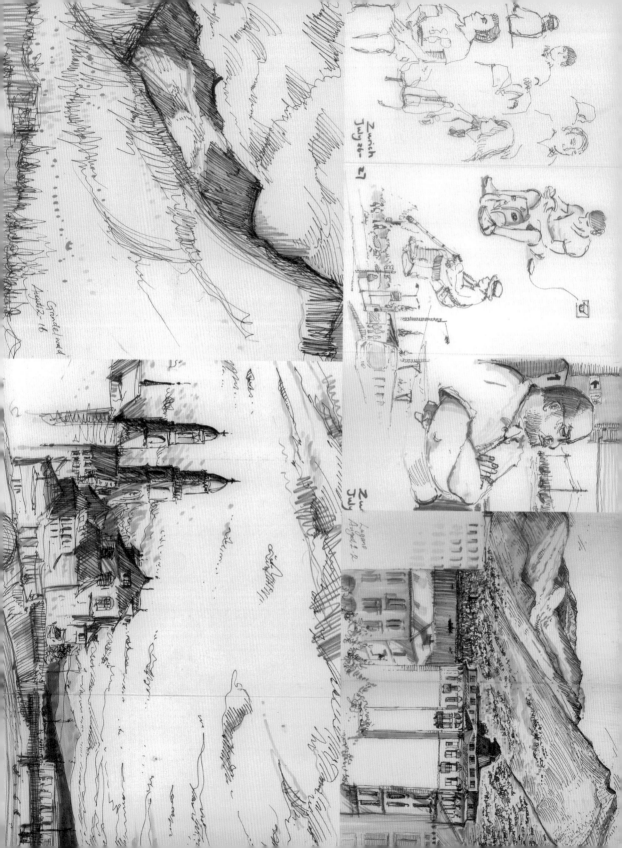

Grindelwald
Aug 2-16

Zurich
July 26-27

Zurich
July

Lugano
August 2

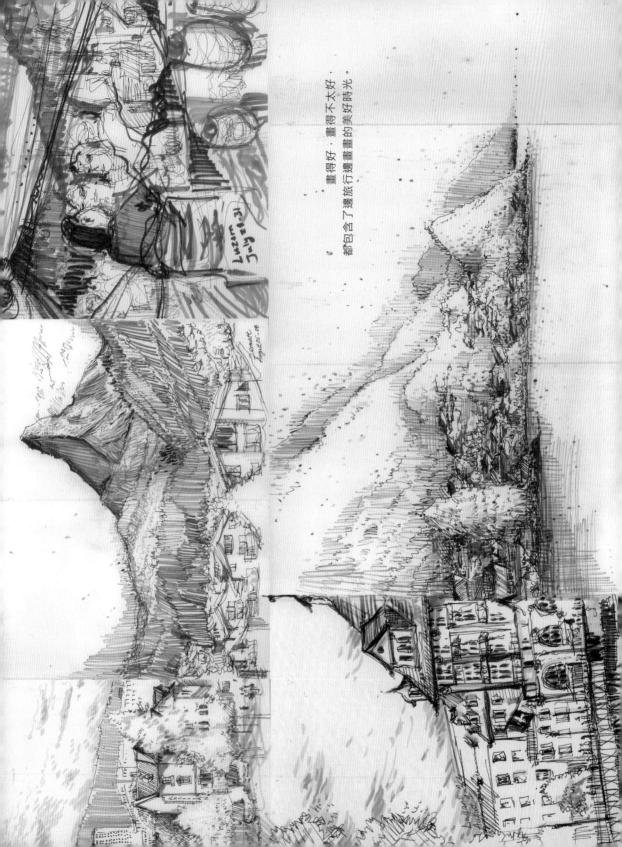

畫得好，畫得不太好，
都包含了邊旅行邊畫畫的美好時光。

Luzern
July 1-31

Zermatt
August 1-08

展現出有別於水彩效果的速寫工具

Japanese Album 是採用 165g 的淡黃色畫紙，注意不是純白色，加上並不是水彩紙；所以一開始並沒有打算在這本子上使用水彩，而是繼續使用 3 種簡單的速寫工具，包括 0.2 針筆、黑色的水溶性 pencil 及冷暖灰色系列的 Marker 來繪畫，通常用於半小時內完成的速寫作品之中。其他篇章主要介紹色彩豐富的寫生作品，來到這本 Japanese album，黑色與不同的灰色組合而成的畫面，所散發出來卻有不一樣的懷舊味道，自己很喜歡～

我的速寫工具

→ 0.2 針筆

◆ 在吸水性不好的畫紙上水彩的效果

從下方的相片見到 Japanese Album 的畫紙，塗上水彩後，可見到其吸水效果真的不好，需要較多水份的渲染或漸變等等技巧，也不太好好使用在這種紙上。可是，「不適合」不等於「不可以」，我很好奇加上水彩的效果會是怎麼樣？於是……

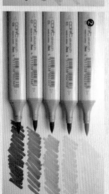

❶ 暖灰色系列 marker，分為 w1, w2, w3, w5, w7, w9（由上至下）
❷ 冷灰色系列 marker，分為 C1, C3, C5, C7, C9（由上至下）
❸ Derment sketching pencils，分為 HB, 4B, 8B（由上至下）

❶ 列車上的乘客。這是旅程的第一天，在蘇黎世搭乘的火車上所完成，我偷偷地畫下了他！

❷ 蘇黎世旅館的窗外。由於氣溫溫關係，很多瑞士的旅館都不提供冷氣。房間的窗子打開後，可讓特別喜歡繪畫窗景的我看得更清楚，太好了！

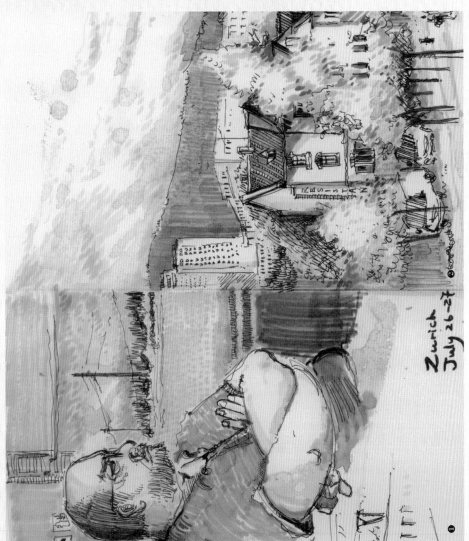

Zurich
July 26-27

蘇黎世大教堂及利馬河

從相片可看出這天氣真好，我們在蘇黎世看城區愉快地散步。利馬河（Limmat）從蘇黎世湖北端引出，然後流經蘇黎世市內，沿著河邊走，無論是旅客或是本地人都是非常喜歡港丁便坐一坐。大教堂（Grossmünster）的雙塔在河畔佇立，構成一幅美麗的圖畫。教堂是蘇黎世的3座主要教堂之一，建於約1100年。

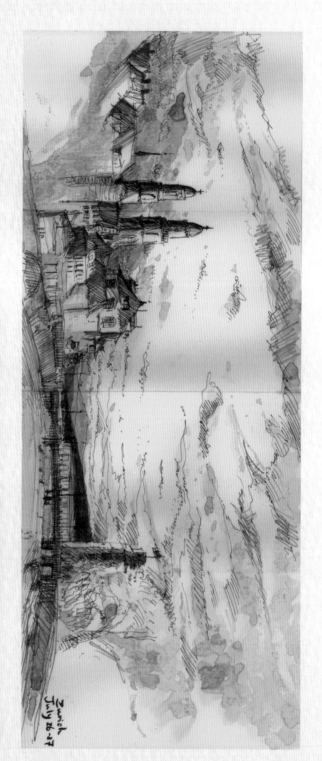

Zurich July 26-27

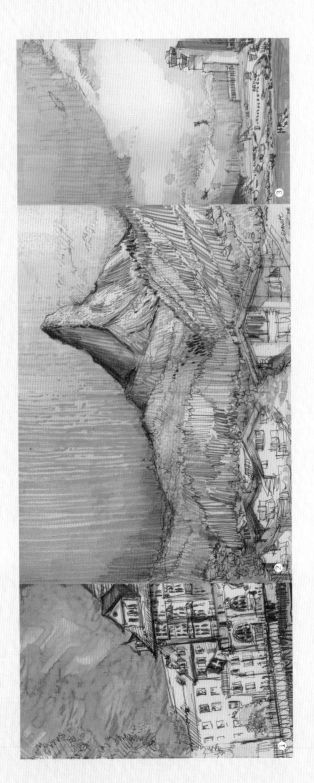

❶ 琉森湖邊
雖然天色不太好的一天，但可以在湖邊寫生，已是很滿足～

❷ 馬特洪峰
在旅館露台畫下來的第一幅馬特洪峰。經過這幾幅練習畫，第二、第三幅畫得更熟練更快速！

❸ 蘇黎世國際機場
結束旅程的一天，等候上機前，是最後一幅速寫！

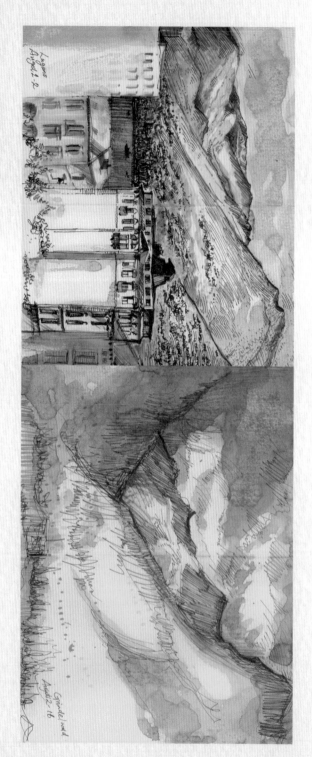

Lugano
August 1-2

Grindelwald
August 2-18

格林德瓦

在少女峰區的格林德瓦（Grindelwald）小鎮旅
館露台上完成的速寫，在前面已出現好幾張在
同一地點繪畫的作品，這才是第一幅，練習性
質為主。

盧加諾

位於瑞士南部，沿著湖灣的城市，周圍
環繞著視野極佳的高山，遊人可以坐船
或車子進入義大利。

這幅畫完成於旅館之內，從相片見到房間的
窗子只能這樣打開，無法再拉開多一點，雖
然幅度小，幸好我也能順利地畫好～

讓人更期待的上色過程

正如之前所說，Japanese Album 並不是水彩紙，畫紙的吸水性很低，一些需要較多水份的水彩技巧，如渲染，都無法有效地使用；此外，因為吸水性較低，即是要等候較久畫紙才會完全乾透。

如此一來，落色過程變得有趣和享受，由於無法預計色彩的效果，這樣就充滿實驗性的味道，自己也樂在其中，就如拍菲林照片一樣，無法即時看到拍攝效果，更讓人期待！

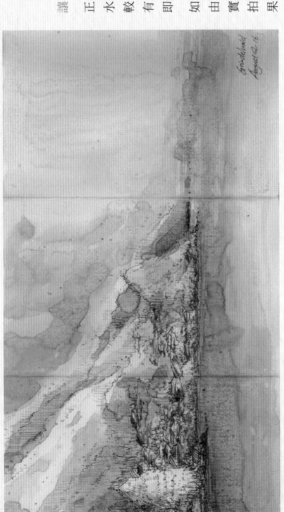

少女峰地區

登上少女峰的門戶城市：因特拉肯（Interlaken），位於兩個湖泊之間，遊客除了上山外，也可以坐船遊湖。旅行的最後數天，運氣不好，一直下大雨，可是能在美麗的湖泊慢遊也開心。這幅速寫於坐船途中，在某個小鎮的碼頭上完成的。

認識不同品牌的水彩顏料

水彩，是旅行寫生中，不可或缺的重要朋友，因為它的裝備不多、不重，而且特性是快乾，十分適合邊旅行邊畫畫。

對於剛進入水彩世界的朋友，在美術用品專門店看到五花八門的水彩顏料品牌，真不知道應該買哪一牌子？答案是其實簡單，以進口的外國知名顏料廠商所提供的顏料為佳，來自不同國家的這幾個歷史悠久品牌：Winsor & Newton、Rowney、Sennelier、Holbein 及 Talens，都是值得花錢購買的。

Artist's Watercolor

這些品牌皆有製造色料密度極高的「專業級顏料」（Artist's Watercolor），設有接近 100 種顏色（可參考右頁），各色依 1-5 或更高等級標示不同價位，級數越高，售價越昂貴。它們的網站與美術用品專門店都有水彩目錄，在購買前，一定要看清楚。

大眾化價錢的入門級顏料

這些牌子也提供較為平價的入門級顏料，讓初學者使用，例如 Cotman 系列是 Winsor & Newton 的入門級的顏料，所提供的 40 種顏色亦很足夠，雖然整體上它們比不上專業級顏料，可是對於一般透明水彩表現所需的顏色力已經綽綽有餘。許多年前，Cotman 系列便引導我，首次進入真正的水彩世界。

塊狀與管裝水彩顏料

水彩畫顏料以塊狀或管裝形式出售，塊狀顏粒的容量較少，適合繪畫小面積的作品，及進行戶外寫生；管裝顏料，以「專業級顏料」為例，多分為 5ml 及 15ml 兩種，適合繪畫較大面積的畫作，或在家中進行繪畫。下圖的照片是 Cotman 系列的管裝（21ml）及塊狀顏料。

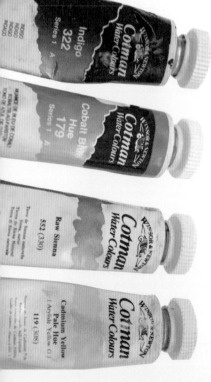

部分的外國知名顏料廠商

專業級顏料

1 英國的 Winsor & Newton
www.winsornewton.com　　102 種顏色

2 英國的 Rowney
www.daler-rowney.com　　80 種顏色

3 法國的 Sennelier
www.sennelier-colors.com　　98 種顏色

4 日本的 Holbein
www.holbein-works.co.jp　　108 種顏色

5 荷蘭的 Talens
www.royaltalens.com　　80 種顏色

HOLBEIN ARTISTS' WATER COLORS

ホルベイン アーチスト ウォーター カラー（透明水彩絵具）

Extra-Fine Artists'M
Holbein Couleurs à la

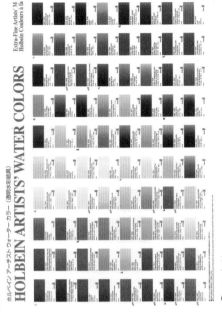

4 日本的 Holbein

Colour range Rembrandt Water colour, Artists' Quality Extra Fine

5 荷蘭的 Talens

French Artists' Watercolor

98 shades available in ½ pans, Full pans and 10 and 21 ml tubes

l'Aquarelle　SENNELIER

3 法國的 Sennelier

專業水彩顏料

隨著持續地繪畫，對顏色的喜愛及要求亦會改變。以往我是使用 Winsor & Newton 的水彩管裝，後來發現 Holbein 的某幾種顏色自己十分喜歡，於是便改用這牌子。此外，也有畫家選擇一種品牌的顏料作為基本，再配搭其他品牌的個別顏色，所以，使用的什麼牌子或多少牌子都取決於畫家的喜好。

購買散裝顏料

無論是管裝或塊狀顏料那都包括：顏料名稱、參考號碼、級別（Series）等主要資料。購買散裝顏料時，事前可參考顏色目錄，只需向店員提供參考號碼，便可以輕易買到的。

水彩盒裝

對於初學者，盒裝會比較方便。因為廠商所提供的顏色組合，已經考慮到各方面因素而決定的。以 Holbein 專業級水彩盒裝為例，有 12 色、18 色、24 色、30 色、48 色、60 色及 108 色，全都是 5ml，只有 12 色另供有 15ml，右方的照片是 30 色盒裝，建議部分常用的顏色（當需要補充時，可選擇購買 15ml，這樣比較化算。

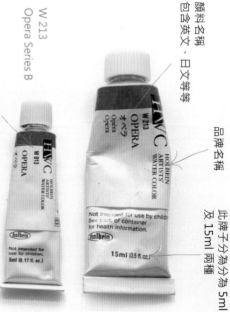

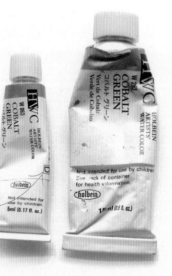

顏料名稱
包含英文、日文等等

品牌名稱

此牌子分為 5ml 及 15ml 兩種

W 213
Opera Series B

參考號碼

W 063
Cobalt Green Series D　分為 6 種級別（Series）：A 至 F

Holbein 的 108 種專業級顏色

108 種顏色分為 6 種級別：A 至 F，以 A 及 B 級為最多，E 及 F 級為最少，只有 4 種及 2 種，價錢以這兩種級別為最貴。在這裡，挑選每個級別各兩種顏色作介紹，左圖照片中顏料為 5ml；由於是照片，顏色樣本與真實顏色是有差別，敬請留意。

1 W066
Permanent Green #1
Series A

2 W099
Turquoise Blue
Series B

3 W042
Cadmium Yellow Light
Series C

4 W039
Aureolin
Series D

5 W015
Cadmium Red Deep
Series E

6 W110
Cobalt Violet Light
Series F

7 W139
Vandyke Brown
Series A

8 W075
Sap Green
Series B

9 W009
Permanent Alizarin Crimson
Series C

10 W106
Cobalt Turquoise Light
Series D

11 W014
Cadmium Red Light
Series E

12 W018
Vermilion
Series F

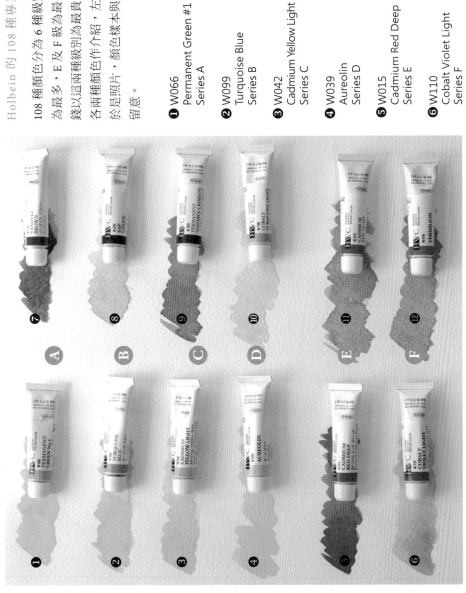

從 12 色 水 彩 套 裝 開 始

每一個品牌都有接近 100 種的水彩顏色，作為初學者，充份地認識顏色特性與調色技巧都是很重要的事情。如果一開始使用太多顏色，會出現這些情況：

1. 太依賴原色：過多的顏色選擇，容易使初學者變得太依賴，往往傾向不調色而直接使用原色，最終無法真正地體驗及學習調色知識。

2. 調色混淆：12 種顏色已是最基本組合，如果雙色互調，12X12，便產生 144 種，如果更多顏色，調色的變化也會更多，初學者很容易出現混淆。

所以，建議從 12 種基本色組合開始，打好基礎。至於購買塊狀顏料抑或管裝？如果兩選一的話，選擇塊狀顏料比較好，因為除了在家作畫外，還可以攜帶外出，享受寫生之樂！

這是 Talens 的水彩系列，金屬製的小盒子，很有質感，內有 12 種基本色及 4 號水彩畫筆。我在日本旅行時，在新幹線車廂內使用它完成寫生畫。像車廂這種活動空間較小的環境，使用小盒子的水彩套裝便十分適合。

Rembrandt 12 色水彩套裝

207 Cadm.yellow lemon

210 Cadmium yellow dp

314 Cadm.red medium

336 Perm.madder lake

506 Ultramarine deep

511 Cobalt blue

662 Permanent green

616 Viridian

227 Yellow ochre

411 Burnt sienna

416 Sepia

708 Payne grey

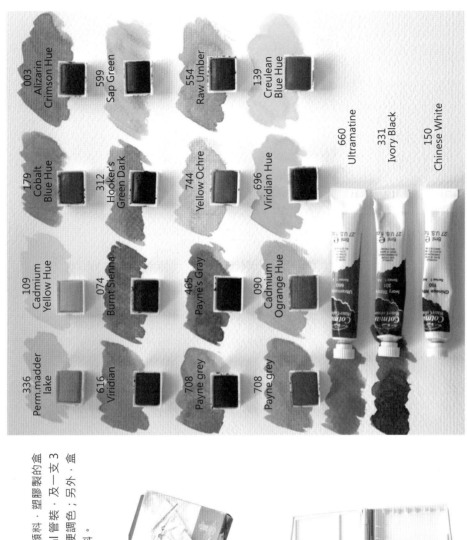

003 Alizarin Crimson Hue	179 Cobalt Blue Hue	109 Cadmium Yellow Hue	336 Perm.madder lake
599 Sap Green	312 Hooker's Green Dark	074 Burnt Sienna	616 Viridian
554 Raw Umber	744 Yellow Ochre	465 Payne's Gray	708 Payne grey
139 Creulean Blue Hue	696 Viridian Hue	090 Cadmium Ogrange Hue	708 Payne grey

660 Ultramatine
331 Ivory Black
150 Chinese White

Cotman 19 色水彩套裝

這是 Winsor & Newton 的入門級的顏料，塑膠製的盒子，內有 12 種色塊狀顏料，3 支 8ml 管裝，及一支 3 號水彩畫筆。兩塊調色碟可拆開，方便調色；另外，盒內仍有空間，可額外放置三支管裝顏料。

六原色的調色練習

大家都對色彩的三原色不感陌生，分別是原色的黃（primary yellow）、原色的紅（primary red）及原色的藍（primary blue）；然後三原色調色產生成次色（secondary color），例如黃+藍三綠，藍+紅三紫。可是，打開一組12色水彩套裝，發現兩種黃色、兩種紅色、兩種藍色，到底哪些才是真正的三原色呢？

「Rembrandt 12色水彩套裝」的上排，便是兩種黃色、兩種紅色、兩種藍色。

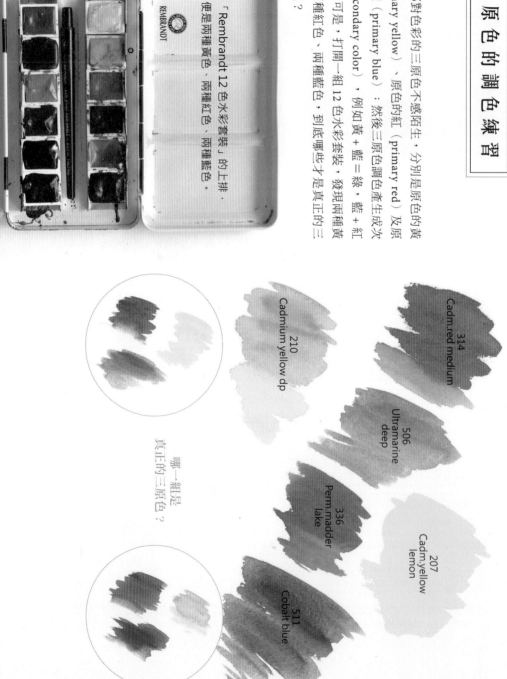

314
Cadm.red medium

210
Cadmium yellow dp

506
Ultramarine deep

207
Cadm.yellow lemon

336
Perm.madder lake

511
Cobalt blue

哪一組是真正的三原色？

各有顏色傾向的冷暖原色

事實上，在現實世界中並沒有真正的原色顏料，只能找到「最接近原色的紅」、「最接近原色的黃」以及「最接近原色的藍」。而且，三原色顏料都帶有各自不同的色偏，分別是：黃色是偏橙或偏綠，紅色是偏橙或偏紫，藍色是偏綠或偏紫。所以，六原色是偏綠或偏紫，把紅黃藍三原色變成六原色，並分為冷色（cold）與暖色（warm）。

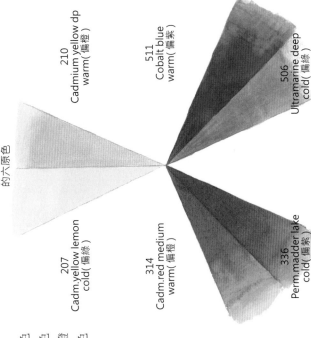

Rembrandt 12 色水彩套裝
的六原色

207 Cadm.yellow lemon cold(偏綠)

210 Cadmium yellow dp warm(偏橙)

314 Cadm.red medium warm(偏橙)

336 Perm.madder lake cold(偏紫)

511 Cobalt blue warm(偏紫)

506 Ultramarine deep cold(偏綠)

● Yellow
cold(偏綠)：Lemon Yellow、Spectrum lemon、Cadmium Yellow Light、Hansa Yellow Light、Transparent Yellow
warm(偏橙)：Cadmium Yellow Deep、Gamboge、Arylide Yellow Deep、Indian yellow
最接近原色的是：Cadmium yellow light

● Red
cold(偏紫)：Alizarin Crimson、Permanent Alizarin Crimson Hue、Spectrum Crimson、Anthraquinoid Red、Permanent Carmine、Permanent Rose、Quinacridone Rose
warm(偏橙)：Cadmium red、Cadmium scarlet、Spectrum Scarlet、Cadmium Red Medium、Scarlet Lake、Organic Vermillion、Anthraquinoid Scarlet、Naphthol Red、Pyrrol Scarlet
最接近原色的是：Scarlet lake

● Blue
cold(偏綠)：Phthalo Blue、Prussian Blue、Cerulean blue、Manganese Blue、Winsor Blue
warm(偏紫)：Ultramarine blue、Indanthrone Blue、Cobalt blue
最接近原色的是：Cobalt blue

回過頭來再看 12 色套裝便明白，一般都是有 6 原色（冷暖色各一）為基本，加上綠、棕等次色（secondary color）與中間色顏料。此外，這裡也提供 Winsor & Newton 的六原色作參考。

（一）專業級水彩：Winsor Lemon、Winsor Yellow、French Ultramarine、Winsor Blue (Green Shade)、Permanent Rose、Scarlet Lake

（二）Cotman 系列：Lemon Yellow Hue、Cadmium Yellow Pale Hue、Ultramarine、Intense Blue、Permanent Rose、Cadmium Red Hue

累積調色的經驗

有顏色傾向的原色，影響著我們在調色時如何選擇顏色，正如基本的調色概念：黃＋紅＝橙，可是哪兩種「色偏的黃」與「色偏的紅」混合才成為「比較鮮豔的橙」呢？只要掌握色偏的原理，如此我們便知道選擇「偏橙的黃色」跟「偏橙的紅色」，就可以混出比較鮮豔的橙色。

有些人直接購買 24、36 或 48 色套裝，正如之前所說，這樣便無法真正地體驗調色，最終使畫面變得不統一。唯有用心地一次累積調色的經驗，才會越來越熟悉顏色之間的關係，不妨參考本頁的初階調色習開始吧！

1. 兩種顏色的組合（逐步加水）
2. 兩種顏色的組合（逐步加黑）
3. 三種顏色的組合（逐步加水）
4. 三種顏色的組合（逐步加黑）

一旦帶著真心情去調色，雖然只有六種顏色，便發覺顏色的變化，跟以往的想法產生很大落差。比方說，兩色混合原色可以產生諸多的驚喜變化。或多或少的水份，會因為兩色的比例不同而有變化，份量不一的黑色，第三色也因此而不同。

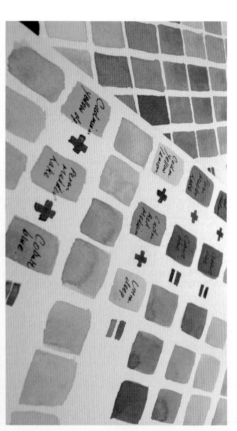

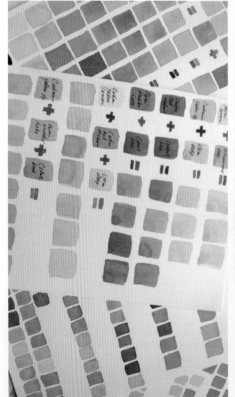

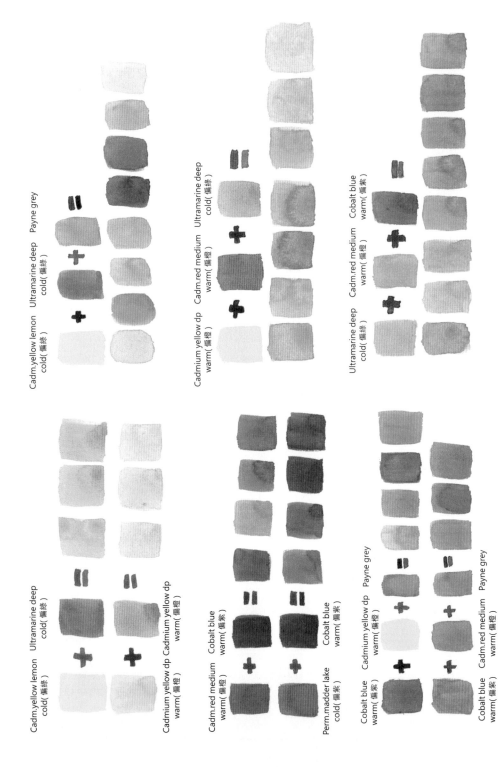

033

與顏色做朋友 動手做色彩表

顏料、畫筆、調色盤等等，對於熱愛水彩的朋友來說，每一件工具／材料都是「好朋友」，如果沒有先份認識它們每一位，便無法完成一幅好作品。買了新的顏料回家後，我們便可透過親自動手做色彩表（Color chart）來跟它們做朋友。

在色彩表上，記下每一種顏色的特性、不同顏色的關係、哪些調色效果是自己最喜歡等等，成為參考價值極高的資料，日後當你有需要的話，隨時翻看。本文的色彩表是使用「Rembrandt 12色水彩套裝」作解說。

Rembrandt 12 色水彩套裝

色彩表 1：顏色的最真面貌
添加很少的水稀釋顏色，塗上濃度較高的顏色，展現每一種顏色的最真面貌。

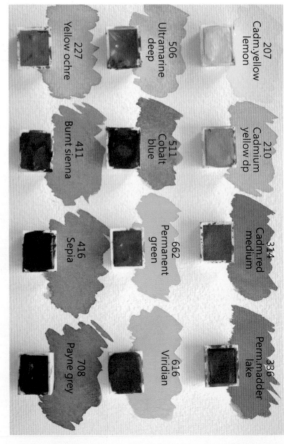

207 Cadm.yellow lemon
210 Cadmium yellow dp
314 Cadm.red medium
336 Perm.madder lake
506 Ultramarine deep
511 Cobalt blue
662 Permanent green
616 Viridian
227 Yellow ochre
411 Burnt sienna
416 Sepia
708 Payne grey

濃度高的顏色 ——→ 逐步加黑色

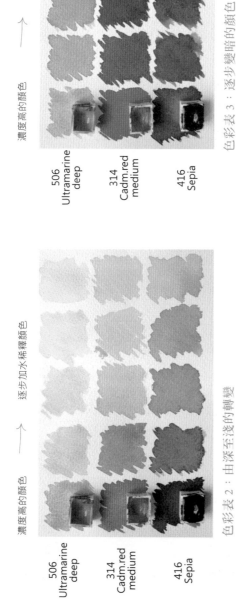

506
Ultramarine
deep

314
Cadm.red
medium

416
Sepia

濃度高的顏色 ——→ 逐步加白色

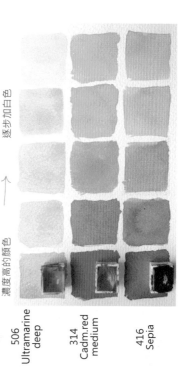

506
Ultramarine
deep

314
Cadm.red
medium

416
Sepia

色彩表 3：逐步變暗的顏色

在濃度較高的顏色上，逐步加黑色，認識顏色變暗及彩度降低的過程。

濃度高的顏色 ——→ 逐步加水稀釋顏色

506
Ultramarine
deep

314
Cadm.red
medium

416
Sepia

色彩表 2：由深至淺的轉變

在濃度較高的顏色上，逐步加水稀釋顏色，至少分成4個層次的變化，觀看顏色從深至淺的轉變，這樣可發現到顏色的彩度會隨著水份的增加而降低，而明度相對地而提高。

色彩表 4：逐步變亮的顏色

在濃度較高的顏色上，逐步加白色，認識該顏料的色光、沖淡該顏料的色光，使顏色變亮、沖淡該顏色稀釋、彩度降低。

色彩表 5：整合全部顏色

把色彩表 1-4 整合成總表，可看到全部顏色的不同變化，每一種變化顯示三個程度。細心觀察「逐步加水」和「逐步加白色」兩種方式製造出的淺色，它們的結果非常相似。實際上，加白色後的顏色會有粉粉的感覺。

顏色	表 02｜逐步加水	表 03｜逐步加黑色	表 04｜逐步加白色

207
Cadm.yellow lemon

210
Cadmium yellow dp

314
Cadm.red medium

336
Perm.madder lake

506
Ultramarine deep

511
Cobalt blue

662
Permanent green

616
Viridian

227
Yellow ochre

411
Burnt sienna

416
Sepia

708
Payne grey

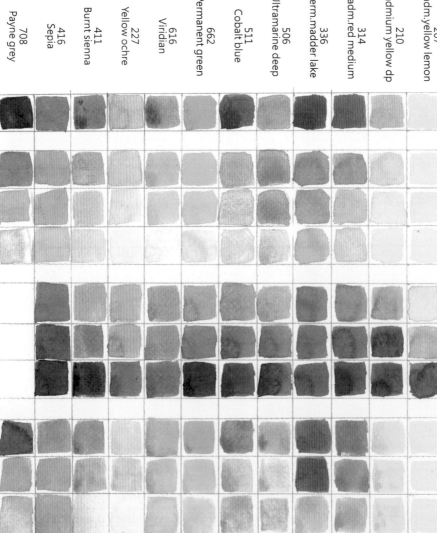

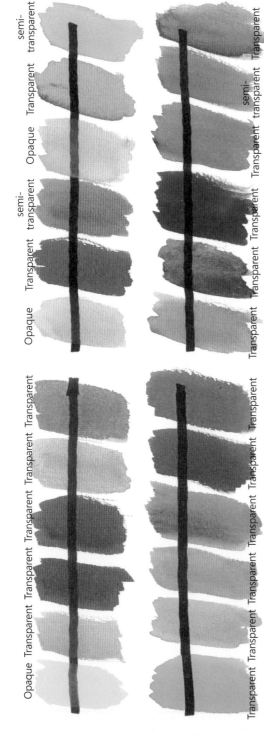

Opaque Transparent Transparent Transparent Transparent semi-transparent

Opaque Transparent Transparent semi-transparent Opaque Transparent Transparent

Transparent Transparent Transparent Transparent Transparent Transparent

Transparent Transparent Transparent Transparent Transparent semi-transparent Transparent Transparent Transparent

色彩表 6：顏色的透明性（Transparent）與不透明性（Opaque）

透明水彩顏料是指，可讓光線透進顏料到紙的表面，而白色畫紙可反射，所以這些顏色看起來特別乾淨、鮮明和光亮，沒有厚重的感覺，主要發揮重疊的效果。顏色名稱有「lake」，例如 Scarlet Lake，就是透明度高的水彩。不透明水彩，即是光線無法透進顏料到畫紙上，具有覆蓋的特性，畫出來的色彩比較厚重，Indian Red、顏色名稱有「cadmiums」都是不透明顏色。這兩大類之間，還有半透明度（semi-transparent）。

我們學習用色時，便要掌握自己顏色的透明度資質

料一般都沒有顯示在管裝或塊裝本身，在網頁也很少顯示，故建議以下這個測試方法。做起來很簡單，在畫紙上，用一支防水的黑色筆（右圖是使用黑色 marker），畫上一條粗線線條，然後塗上顏料，一看便發現哪些顏料是透明和不透明了。

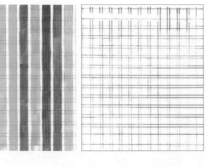
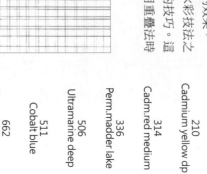

色彩表 7：相疊

這個表中，你可以清楚地看到 12 種顏色相疊的效果，一目了然。重疊是水彩技法之中很常見又重要的技巧。這個表對我們在應用重疊法時很有參考的價值。

207
Cadm.yellow lemon

210
Cadmium yellow dp

314
Cadm.red medium

336
Perm.madder lake

506
Ultramarine deep

511
Cobalt blue

662
Permanent green

616
Viridian

227
Yellow ochre

411
Burnt sienna

416
Sepia

708
Payne grey

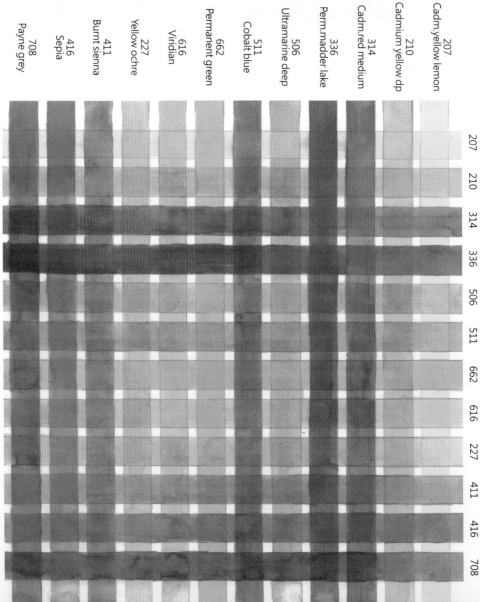

207　210　314　336　506　511　662　616　227　411　416　708

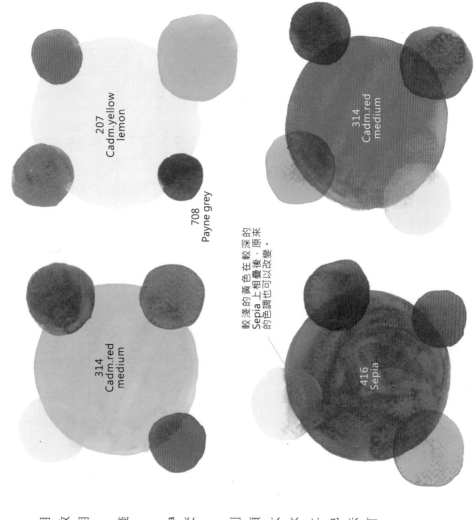

207
Cadm.yellow
lemon

314
Cadm.red
medium

708
Payne grey

314
Cadm.red
medium

416
Sepia

較淺的畫色在較深的
Sepia上相疊後，原來
的色調也可以改變。

太亮或太暗的顏色，如何解決？

有些水彩工具書指出淺的顏色不能用
在深色上，因為無法顯現疊色的效
果。可是這個雙色相疊練習讓我們明
白：其實無論多濃豔、多深的顏色，
都可藉由添加另一顏色（即使是較淺
的顏色）而改變原來的色調。

例如在右圖左下的疊色效果，Sepia
是較深的顏色，較淺的黃色在其上交
疊後，色調也能改變。

進一步地說明，有時我們未必能判別
每一種顏色的性質和強度，通常在顏
色乾了後，才發現該顏色太亮或太
暗，這時候可用上重疊方法。因為水
彩畫由一層顏色逐步相疊上
去，這一次上錯色所呈現的色彩和色
調絕非最後的，我們可透過相疊方法
來補救，即使較深的顏色在下面也可
以解決。

本章重點的提要

❶ 時間及構圖決定選用哪一只尺寸的寫生本

當時間較充裕或構圖豐富，選用較大的寫生本。相反時間很短或構圖簡單時，便選用較小的寫生本。

❷ 從小寫生本開始

對於初學者來說，建議從小寫生本開始，打好穩固的構圖基礎；透過小寫生本練習小面積的構圖能力，才逐步使用較大的寫生本。

❸ 每次旅程便可準備不同尺寸的寫生本

對於小畫構圖能力的信心提升後，才轉用較大本的畫簿，然後又畫滿了幾本後，才開始追求繪畫更大幅的畫。如此這樣，每種尺寸的寫生本都熟習，每次旅程便可準備不同尺寸的寫生本去寫生。

❹ 水彩，十分適合邊旅行邊畫畫

水彩，是旅行寫生中，不可或缺的重要朋友，因為它的裝備不多、不重、特性是快乾，十分適合邊旅行邊畫畫。

❺ 水彩盒裝比較方便

對於初學者，盒裝會比較方便，因為廠商所提供的顏色組合，已經考慮到各方面因素而決定的。

❻ 認識每一位好朋友

顏料、畫筆、調色盤等等，都是我們的「好朋友」，如果沒有充份認識它們每一位，便無法完成一幅好作品。

❼ 12種基本色塊狀方便攜帶外出

建議從12種基本色組合開始，打好基礎。至於購買塊狀抑或管裝？如果，二選一的話，選擇塊狀顏料比較好，因為除了在家作畫外，還可以攜帶外出享受寫生之樂！

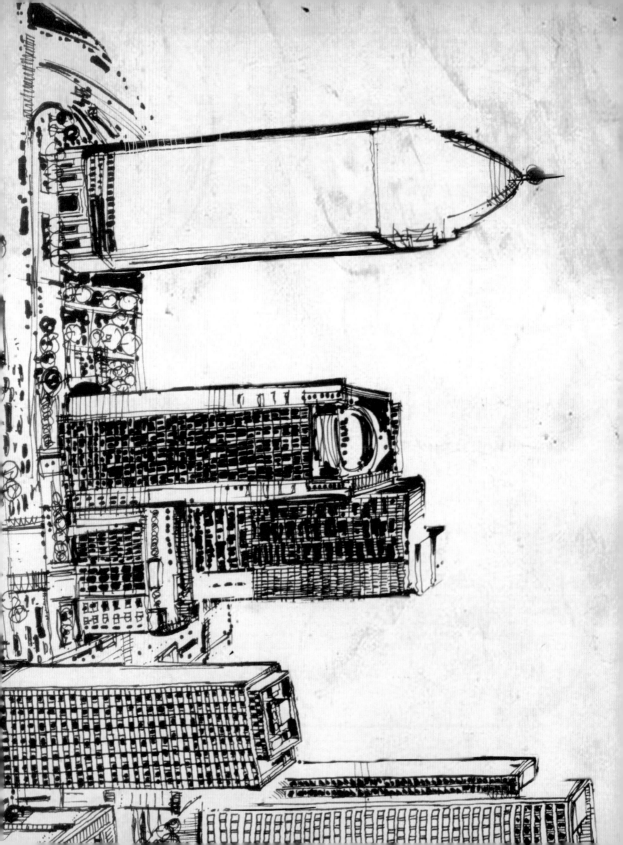

CHAPTER **2**

香港與台灣
的寄生實踐

在行駛的車子中繪畫瞬間風景

清晨五點多，坐上載我們到香港機場的計程車上，雖然身體疲憊是很累，可是旅行的興奮心情蓋過一切，於是從袋子拿出寫生本和針筆動筆起來……

輕易畫出移動中車子的風光。

平常，我們的寫生多是定點式，在移動中的車子裡寫生卻較少機會。車子的晃動往往影響線條的流暢性跟連貫性，車子的速度感高，為生的難度愈高，不過只要掌握一些技巧，我們也可以輕易畫出移動中車子的風光。

有幾個方式可以給大家參考：

第一：比平時更用力拿穩寫生本和筆，把寫生本更靠近自己，這樣可減少車子晃動的影響。

第二：掌握節奏，時快時慢。當車子走在高速公路或筆直的路，行駛得很平穩時，你便要加快速度，下筆更用力。

第三：如果轉彎多，車子晃動得很猛，便要立即減慢速度，甚至停下來，不要心急！

第四：大部分時間內，車子裡的情景及司機那是固定不變的，所以就像平時寫生一樣。

速寫車窗外的變動風景，車窗外的那快速變動景色，最後，車窗外部分便停一停，先用數十秒觀察窗外的景色，轉化成「自己的景色」，然後閉上雙眼，讓著窗內部的變現在畫紙上了。畫動筆時，不再看著窗外，專注將「自己腦海重現」呈現在畫紙上！

車程二十多分鐘，我用了二十分鐘畫了車廂內，再用兩分鐘快速勾畫窗外的景色。上色就在上飛機後才開始，那才發現一件事，觀察力高的讀者應該發現到，就是我漏畫部分的萬駛盤，雖然事後我可以補回，結果我覺得保留這幅畫的「原味」很有趣味，所以沒有「後補」。

這幅畫是用 Moleskine 水彩畫簿，打開畫簿，橫式的構圖，很適合繪畫車廂內的廣濶的畫圖。

司機及其座椅佔在畫面的右方，是整幅畫圖的主體。先動筆繪繪圖主體，司機平維持同一姿勢，所以畫起來不會太困難。

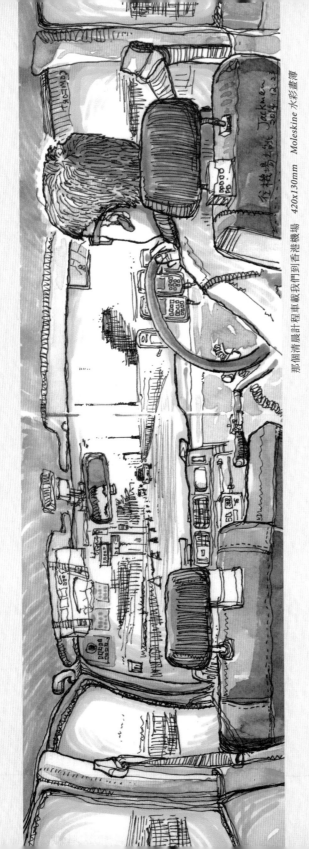

那個清晨計程車載我們到香港機場　420x130mm　Moleskine 水彩畫簿

當主體完成後，便從右至左擴展開去，把整個車廂畫下來。最後車內情景畫下來，已完成九成，畫車窗外「不斷變化的景色」，就如內文所說，把腦海中的「自己的畫面」快速畫出來。

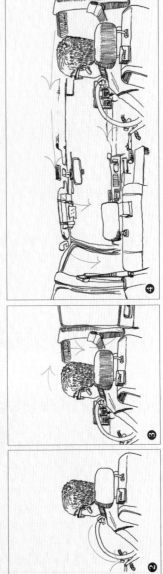

❷

❸

❹

用隨性的筆觸去畫計程車的風景

上一幅是香港計程車，這幅則是台北計程車，看到兩個地方車子的分別嗎？前者的駕駛座位是右邊，後者是左邊。

這一天下雨，往桃園機場的計程車也見得有點猛，畫起來需要份外注意，因為晃動太大而停下來的次數也比較多，所以有別於上一幅的穩定線條，而是採用較隨性的筆觸去畫。最後，把司機的旁邊座位「消失」，整個空間看起來更寬大。

START

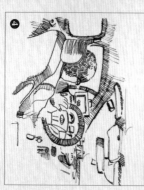

① ②

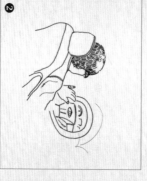

③ ④

⑤ 剛好在到達機場才停車。

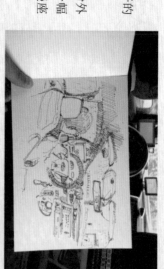

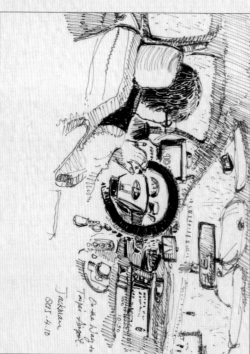

⑥ 後來，等待上機時，再使用較粗的黑色筆，將司機的頭髮、上衣及駕駛盤加上粗線條，加強效果，最後在飛機上完成上色。

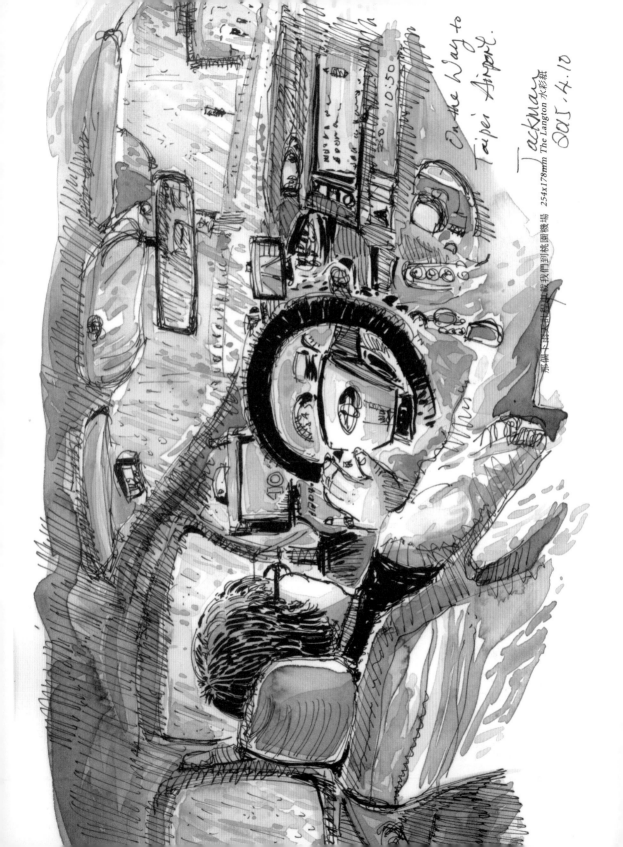

On the Way to Taipei Airport.

Jackman
The Langton 水彩紙 254x178mm

那個二哥等到很早起來載我們到桃園機場

2015.4.10

繪畫飛機的美麗弧線

以飛機或機場為主題的寫生畫，是許多寫生人都喜歡的題材，我當然也是。有一回的旅程，是搭乘黃昏班機，我便份外高興，因為很多時候都是搭早機，通常這次我提後很快便要登機，沒有充足時間去寫生；所以這次我提早到達機場，就是為了要有足夠時間在機場內逛來逛去、尋找達理想點進行寫生。

繪畫飛機的最大挑戰，是機身的弧線，以及前機翼的線條，而且你所畫的飛機在畫面上愈大、難度亦相應地提高。還有，正因為我不用鉛筆打稿，直接用針筆下筆畫，這樣難度又再提高，挑戰雖然大，只要能克服，滿足感也相對地大大增加！

START

❶ 正式落筆前：先觀察機身的弧線和直線，在白紙上練習的方大致掌握了線條的方向和弧度後才動筆。

❷ 第一條主線通常是最困難，聚精會神卯足勇氣畫下去吧！

❸ 完成第三及四條主線之後，機身的外形可見。

❹ 把四條主線連結一起，整個機身的外形便完成。

❺ 繪畫機身的細節及較短的後機翼。

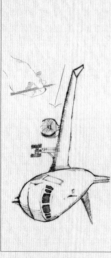

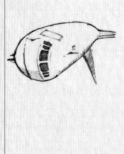

❻ 前機翼是另一個挑戰，繼續聚精神、卯足勇氣從左至右繪畫進去，從右至左左也可以，視乎哪方向較順手。

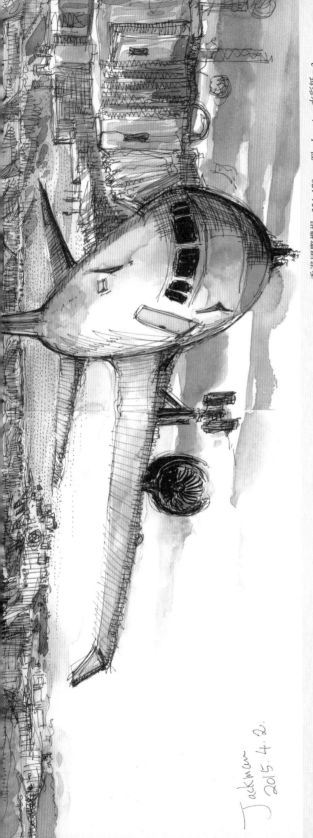

Jackman
2015. 4. 2.

香港國際機場 254x178mm The Langton 水彩紙 x 2

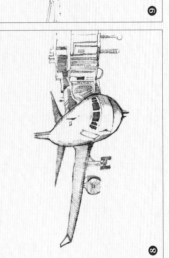

❾

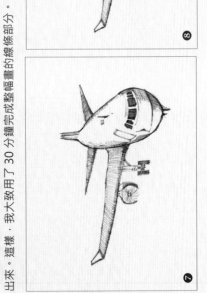

❽

當畫具挑戰性的機身及機翼完成後，這時可以稍為放鬆，用愉快的心情把其他部分畫出來。這樣，我大致用了 30 分鐘完成整幅畫的線條部分。

❼

同一主題的第二次機場寫生畫作

上一幅只是熱身的作品，完成後我在四周圍散步，為了讓雙手有足夠時間休息，因為接下來要畫一幅更大規模的作品。同一主題的畫，有時因為超喜歡，或是覺得可以畫得更好，或更豐富的構圖而展開「同一主題的第二次寫生」。

大約散步了半小時，抖擻精神之後又開始動筆。除了前方依然有一架飛機為主體外，這回更把多架準備起動的飛機、機場外一排排排的高樓大廈，以及高低起伏的山丘也通通納入畫紙中，因而用上了更大的畫紙（355X254mm）。還記得在瑞士為生之旅中，我繪畫很多次的馬特洪峰，道理一樣，只要時間許可的話不妨多畫幾次同一主題的畫，結果只有一個：越畫越大幅、越畫越精彩！

步驟跟上一幅一樣，所以不再重覆，最重要就是機身的弧線及直線。

START

① ② ③

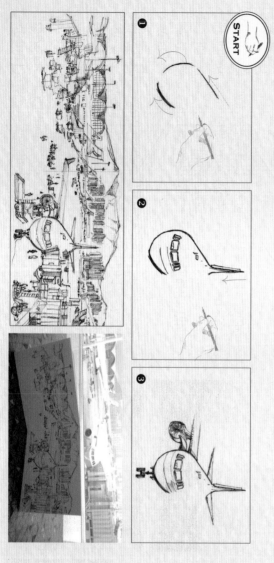

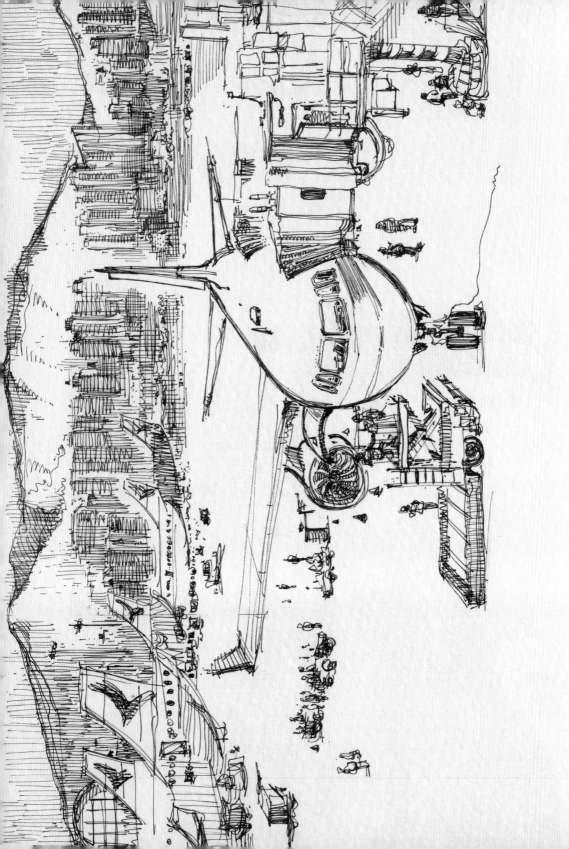

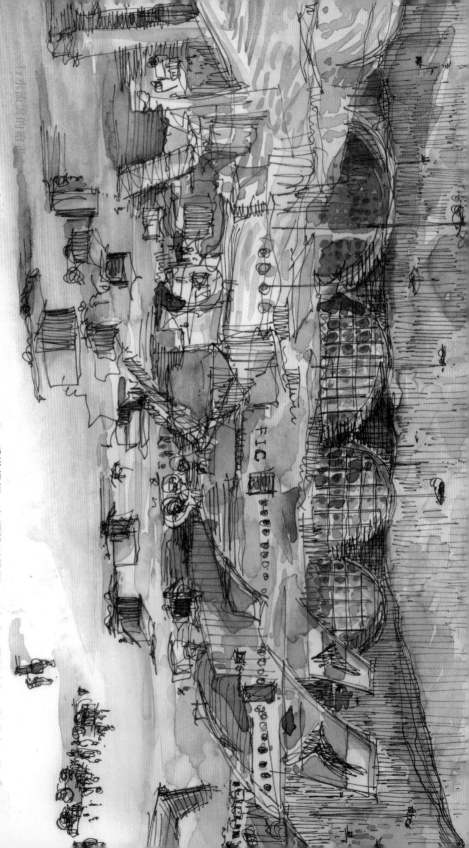

行水流墨的繪畫

由於先前已熱身過，此次一起筆便充滿了信心，畫出來的機身
弧線及直線更加流暢且更具力量！因為已經畫過一次，所以能
越畫越快，行筆流水，沒間斷地畫了一小時才收筆，帶著滿意
的作品上機。

香港機場、台灣桃園機場、日本成田機場也好，都設有一些戶
外觀景區，旅客可以欣賞到整個機場的壯觀景色，各國飛機此
起彼落，我想下一回要到這樣的地方走一走，畫一畫。

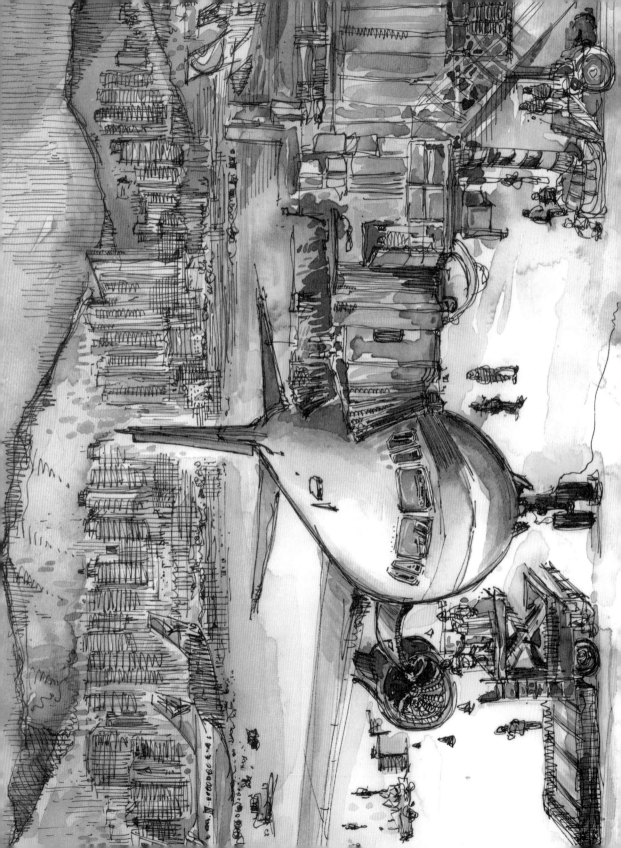

畫出建築物的密集線條

繪畫大自然的景物，最常使用就是動態奔放的線條，尤其是高樓大廈，則是由一組又一組、密集式的線條所組成的，「冷靜穩定」是其特點。

建築物準確的比例與細節

常常告誡自己，如果想呈現出建築物準確的比例與細節，心煩意亂、心情不好、心急要完成，稱之為「冷靜穩定的線條」的原因，只因沒有「冷靜的情緒」，是畫不出稠密的「穩定的線條」。

本文的寫生畫，畫於香港尖沙咀的一個繁華熱鬧的遊客區。這天，我在某某大型商場內的咖啡店，位於四樓，坐在窗口繪畫了這幅城市風景畫。

穩定線條的必要條件：冷靜的情緒

面對著建築物的密集式線條，關鍵是「平靜的心情」。我靜靜地坐在一角，先品嚐美味的咖啡及鬆點，一會兒才氣定神閒地動筆。在畫紙上，我畫上一條又一條的直線，一條又一條橫線，保持不疾不徐的速度，這樣建築物準確的比例與細節才能逐步形成。

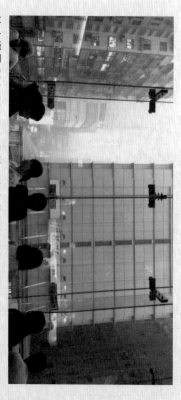

這次選用 250x250mm 畫紙。右方的建築物是一間大型戲館，位置在最前方，所以先從它開始繪畫。

START

❶ 欣賞牆壁由多組直線及橫線組成，先畫上長長的垂直線，成為整幅畫的基礎，剛好把畫面平均劃分左右對稱的空間。

❷ 畫上第一條垂直線後，建築物牆壁的其餘直線，從中間開始畫至右方，建築性地繪畫同一方向的線條，比較不容易出現偏差。

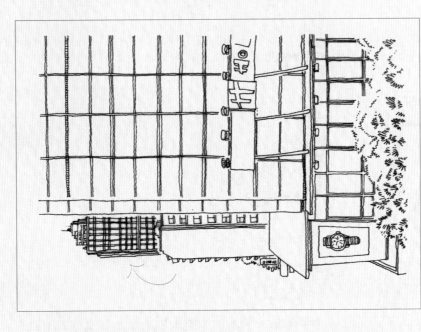

❻ 後方的建築物所佔空間不多，較輕易完成。畫至這階段，
已完成一半，這時應該休息一下。看一看時間，不知不覺
已用上一小時了。

❹ 旅館的下部分，也是由一組又橫又直的
線條組成，繼續用不疾不徐的速度繪畫。

❸ 然後，一口氣地從上至下，繪畫全
部橫線，建築物的上部分才完成。

❺ 完成了最前方的旅館，然後是其
後方的建築物。

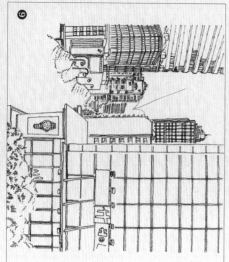

❾

❿

❼

❽

休息了十五分鐘後，再執起筆繼續。保持剛才的速度，從最左邊的建築物開始，由低至高，再畫至最遠方。

其間，感到累了，又休息一會兒，又花上個半小時才收筆。

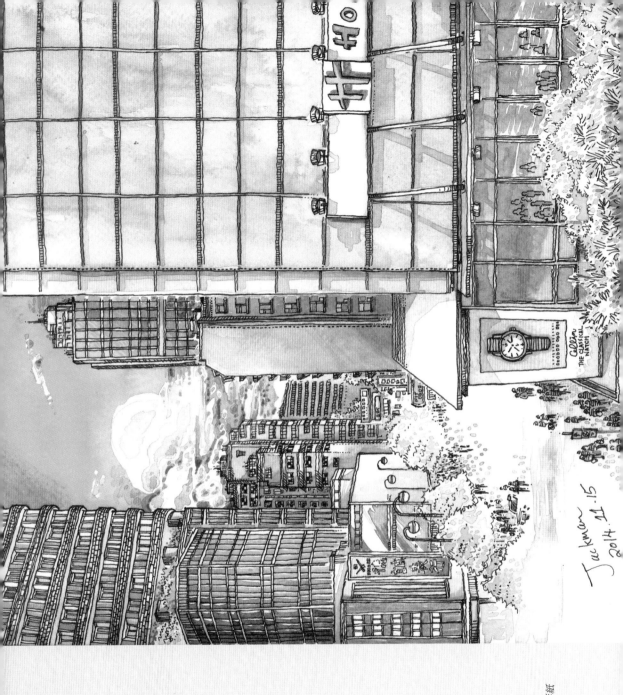

香港尖沙咀
250x250mm
Daler & Rowney 水彩紙

連續五小時畫出高樓大廈的超密集線條

在上一篇，我在香港尖沙咀區繪畫了一幅城市風景畫，說明了表現建築物的比例與細節，是需要使用「冷靜穩定的線條」。

接下來，進入進階作品，這幅作品所需要的「冷靜穩定的線條」更多更密集，事後回想起，那一刻決定要畫，原來是需要多大的勇氣。如此綢密的線條，我必需選用較大的畫紙（355x254mmx2張），否則線條之間的距離是無法處理得好。

外型獨特的兩座香港商業大廈

先說一說寫生地點：香港金鐘，是高級商業大廈的地區，而這次的目標建築物是兩座著名商業大廈：中銀大廈及力寶中心，前者即就是中國銀行的香港總行，其獨特外型設計早已成為香港矚目地標之一，設計者為建築大師貝事銘先生，仿如竹樹不斷向上生長，象徵著力量與生機，在 1989 年竣工。

力寶中心，其實是一對雙子式商業大廈，因為由美國建築師 Paul Rudolph 設計，在 1988 年建成，被稱為「無尾熊的樹」，因其外形與正在爬樹的無尾熊相似。

中銀大廈
力寶中心

我的寫生地點

找一個理想的寫生地點

繪畫如此規模的寫生畫，所需的時間又多，地點十分重要。我在太古廣場二樓內找到一間可清楚觀看到兩座目標建築物的餐廳，因收費較高，所以客人不太多，重點是它擁有極好的景觀。有時候在咖啡店內畫畫，雖然已經點了飲料，可是如果在外面一直畫下去，自然地提醒自己要趕快畫完，這樣畫出來的作品有時會「走樣」。

視察場地：確認是否可以連續坐數小時

相反來說，我雖然計劃要畫一幅這樣複雜的畫，但是如果沒有找到這間餐廳，我是絕不會有勇氣動筆。事實上，當時我在太古廣場內逛了一陣子，來回在這間餐廳外視察好幾次，確認我是否可以連續坐數小時也沒有問題。

右上方的相片顯示用餐區有巨型玻璃，可清晰地看到目標建築物。我挑選了角落位置，便默默地開始這趟「超密集線條寫生」。

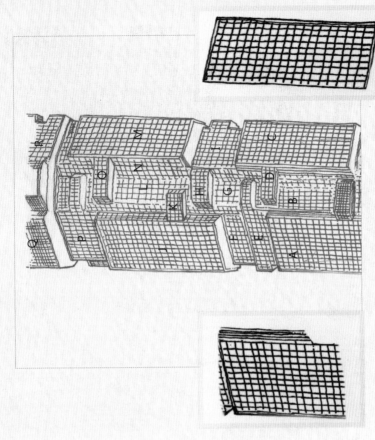

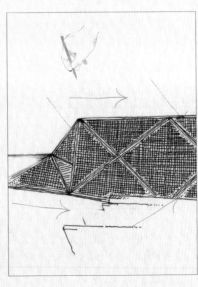

❸ 分拆為不同的部分｜力寶中心：這座被稱為「樹熊的樹」的大廈，難度更高，需要多番觀察，來回檢視。如果一開始就視它為一整座建築物，不其然便會感到複雜，不知從何開始動筆。所以這次我選用鉛筆先為它們把起草圖，比較好的畫法：在視覺上把它分拆為不同的部分：A 至 R；每完成一部分，才開始繪畫下一部分，由下至上，到最後就能完成一座充滿立體感的建築物了。

❶ 用鉛筆起稿｜複雜建築物，需用鉛筆起稿。由於這幅畫十分講究比例，而且兩座主體建築物外形很特別，所以這次我選用鉛筆先為它們把起草圖，其他部分都是直接用針筆繪畫的。

❷ 先畫出建築物的主要線條｜中銀大廈：完成了鉛筆草圖後，便可直接用針筆描繪，先畫出建築物的主要線條，把外形勾勒出來；然後再繪畫一排排直線及橫線，把窗子畫出來。

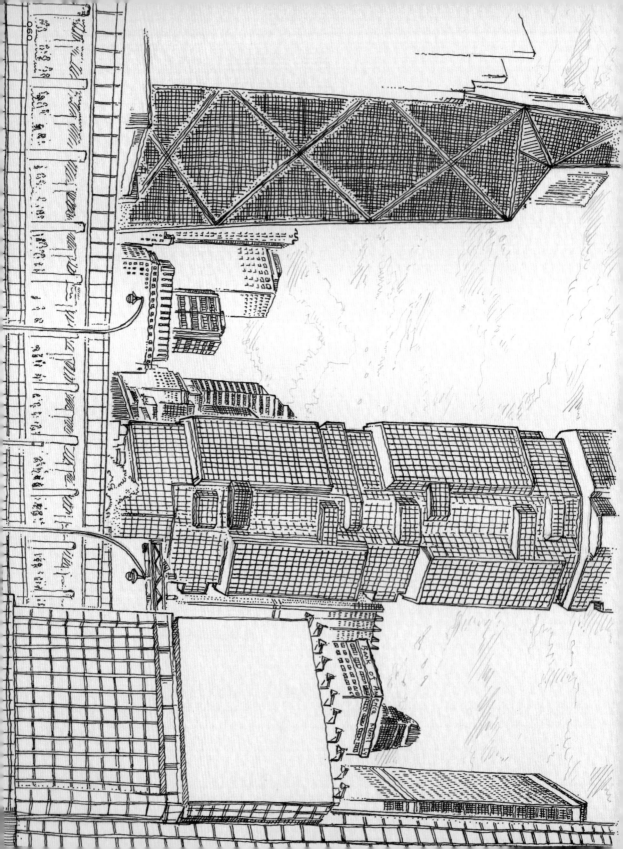

高度專注

從中午一時多開始,一直畫一直畫,整個過程都需要維持高度專注力。高度專注力放在每一條線條、一組直線之後,便是一組橫線。然後又是另一組直線,我就在直線與橫線之間來來回回……其間又要注意線條的長短粗細與線條之間的距離。

堅定不移

以往我都會安排休息時間,可是這次實在太多線條,為了趕在日落前完成,所以除了曾去洗手間一次之外,我都沒有停下筆來。就像跑馬拉松一樣,較理想的一種跑法是維持同一速度跑畢全程,繪畫這種超超密集線條的畫,不可以突然加快,也不可以減慢,需要保持同一速度去畫。可是一旦加快的時候,心裡的小魔鬼會引誘我加快速度,那時直線不再、橫線也不再,原來繪畫的節奏便會出亂,打敗小魔鬼。所以一定要有堅定信念,打敗小魔鬼。

安心收筆

畫至下午七時多,總算大致完成,我才安心地收筆,從極度專注於可以放鬆下來。雖然肚子很餓,大概由於太專注而一點食欲也沒有,結果只點了兩瓶啤酒,是振奮自己的力量,結帳是港幣160元多(新台幣650元)。這個花費,讓我不受壓力又又享受地畫,完全投入,實在無話可說的好!

上色的步驟

整幅畫可以分為三部分：夕陽的天空、兩座主體建築物的小窗，以及建築物的倒影映照在窗上。

A. 夕陽的天空

❶ 在現場寫生時，當所有景物的線條勾勒後，便拿起鉛筆仔細描繪那些在飄浮的雲朵。

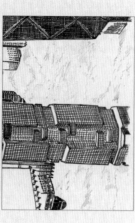

❷ 為了處理不先上色的部分，需要預先塗上防水的「遮蓋液」（Art Masking Fluid），這方法稱為「遮蓋法」。與上色一樣，拿著畫筆仔細地沿著雲朵的邊緣蓋上遮蓋液（畫中的黃色部分）。

❸ 遮蓋液乾後，便可以上色了，從最淺淡的水彩開始，塗上三至四層的水彩後，具立體感又顏色豐富當的天空便成了。水彩乾了，用手指將遮蓋液膜擦掉，最後把鉛筆草圖擦掉。

B. 主體建築物的小窗戶

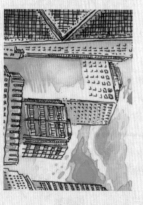

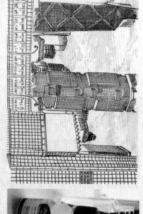

❹ 逐格地為每一個小窗戶上色，切記不要在一大片多個窗戶只塗上同一種顏色，可按窗戶的方向選用不同的顏色表達。還有為了營造出建築物的立體感，需要用上濃淡的顏色，較明亮的部分，只需要上色一次；較深暗的部分，便要上色兩至三次。

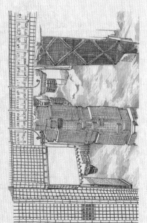

❺ 遠處的建築物：使用與黃昏天空同樣的色調處理，將它們與天空融為一體，以此突出前方的主體。

⑦ 每一窗戶都是一塊小色塊，每一格都有些微顏色的變化。

⑨ 窗子的反光部分：使用不透明的白色顏料便可以。

（漫畫用的白色顏料）

適當的留白可呈現最光亮的部分。

⑥ 接下來是要處理最大面積的窗戶，佔去整幅作品的一半，若不好好處理，那就變得呆板和乏味；所以除了使用不同顏色及濃淡去繪畫，反照在窗上的倒影所形成的畫面十分複雜，才是這幅畫的重點。

C. 建築物的倒影映照在窗上

⑧ 倒影的處理：建築物的倒影映照在一格又一格窗上，隱約看到原來的面貌，同時又好像組成一幅抽象畫，先由最淡的顏色開始。

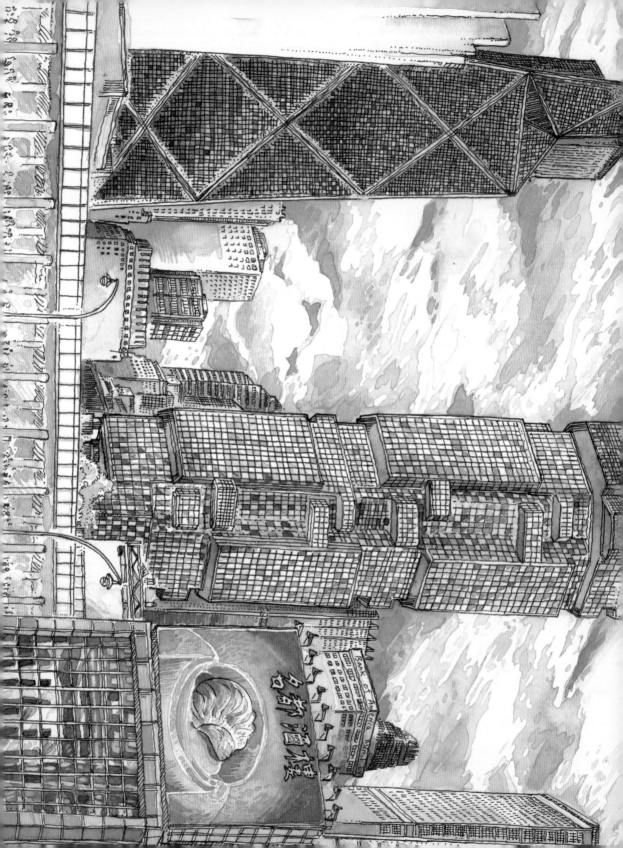

兩個方向的定點寫生技法

只要房間有窗口，從窗口欣賞到的景色都可以成為寫生的好題材。在之後的瑞士寫生之旅，展示了幾幅在旅館房間內畫下的「窗景畫」。我特別喜歡這種形式的繪畫，因為可以在較佳住環境裡進行繪畫。所以在訂房時，我會花多一點錢入住窗景房間，把握早上外出前的空檔時間去繪畫窗外的景色。

近距離看到對面的住宅

繼前作《邊旅行 邊畫畫》分享過台南、台中及台北的窗景畫後，本文所介紹的畫也是台北，是一間在忠孝復興捷運站附近的旅館。位於4樓的房間，擁有一大片玻璃，與對面的住宅區相距一條小路之近，可觀看到從最左端到最右端的180度景色。

兩個方向的定點寫生技法

這次使用了三張305x229mm的水彩紙，只要你細心觀看，便發現實際上無法只用一個方向完成這麼廣闊的畫面，其實我是固定於一個點、面向著兩個方向。兩個相鄰點連結一起，才可畫到這幅180度景色（另見說明圖）。如前文所說，這種講求比例的畫，是需要「冷靜穩定的線條」，無法在短時間內完成，所以要好好規劃時間！每天早上，我們都在旅館裡吃早餐，然後返回房間內站在

窗前動筆，我規劃了每天用一小時左右進行繪畫，並保持一定的速度，如此四天裡共花了五小時才完成。

兩個方向的定點寫生技法

首先把景色畫下來。

第 1 張紙　　第 2 張紙　　第 3 張紙

固定地位於同一個點繪畫

第 1 張紙　　第 2 張紙　　第 3 張紙

把身體轉向左邊，把餘下景色畫下來。

維持站立在同一點

第 1 張紙　　第 2 張紙　　第 3 張紙

固定地位於同一個點繪畫

房間的窗台很寬闊，彷如一張桌子，使我更得心應手。

❸ 第 3 天。繼續仔細觀察細窗外的景色，從最左畫至最右，一口氣把整幅畫的草圖完成。這天，按進度完成草圖，到了最後一天，要用針筆勾畫線條。

❷ 第 2 天。當最左方的建築物接近完成，為了更精準照顧比例，便開始使用鉛筆起草稿。

❶ 第 1 天。從最左方的建築物開始，用針筆直接繪畫，運用冷靜穩定的線條勾畫建築物及其細節，在空白的畫紙上繪畫第一組的建築物是最耗時間的，因為要特別留意比例。

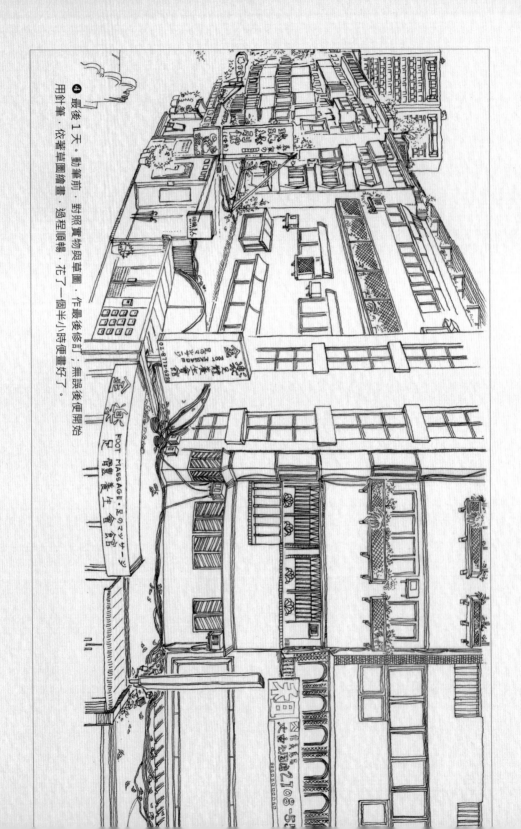

❹ 最後 1 天，動筆前，對照實物與草圖，作最後修訂；無誤後便開始用針筆，依著草圖繪畫，過程順暢，花了一個半小時便畫好了。

上色的步驟

這幅街景畫的最大困難是針筆部分，因為比例方面要求較高，所以花時間是最多的。接下來，上色反而比較簡單，為何？只要仔細一看，整幅畫已劃分為一塊塊不同大小的方形與長方形，就如填色一樣，逐一填上便可以。過程中當然要留意光線方向，哪部分是較光亮的，哪部分是較暗的，慢慢地上色便可順利完成！

Before

After

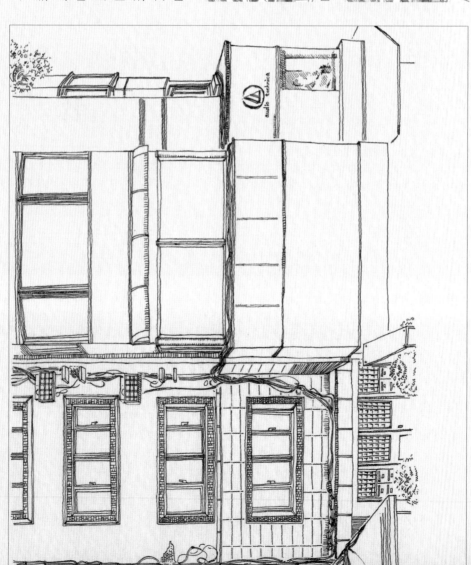

audio-technica

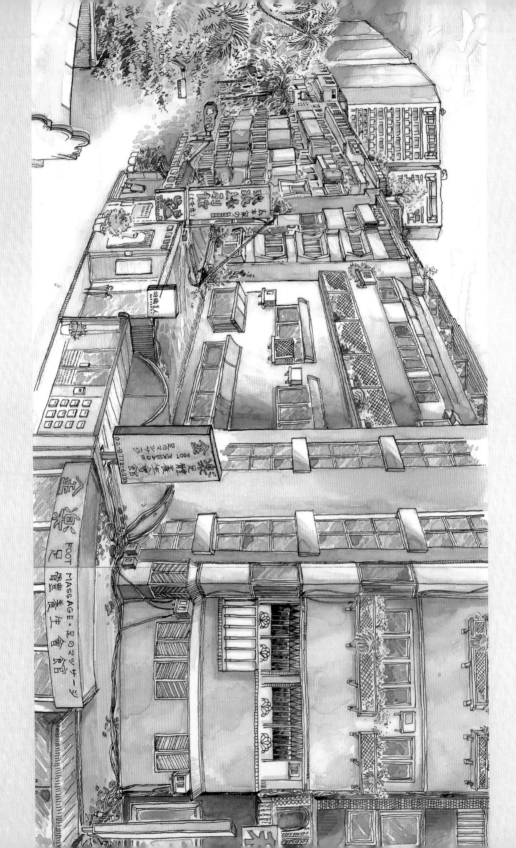

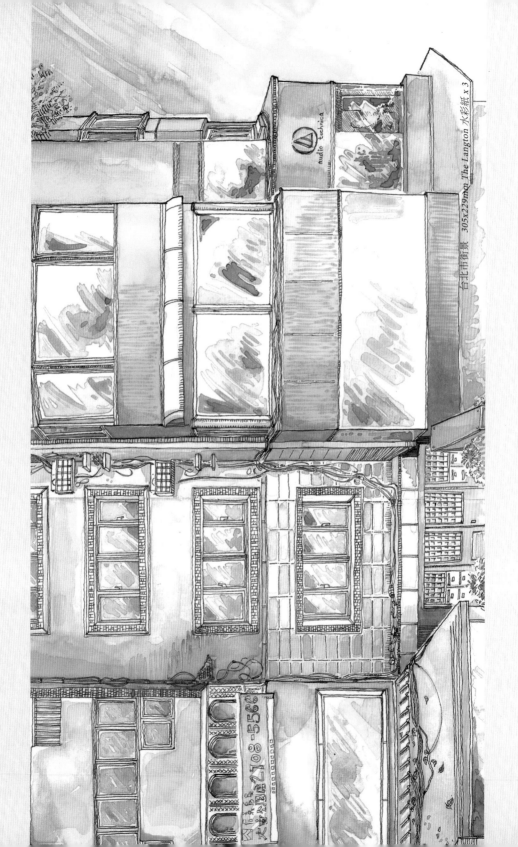

台北市街景 305x229mm The Langton 水彩紙 x 3

繼續從窗戶畫出台北市的大街小巷

我們曾為新書《日本見學×深度導遊》分享會來到台北，雖然行程

只有兩個晚上的時間，我也把握時間，在旅館房間內繪畫了這幅台

北市風景畫。相對前幅，這幅簡單得多，可直接用針筆繪畫，

其中較高的大樓才使用鉛筆，畫出垂直基準線來輔助！

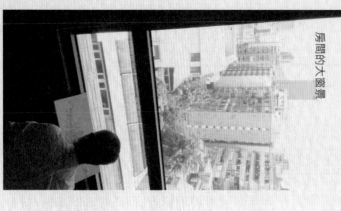

房間的大窗景

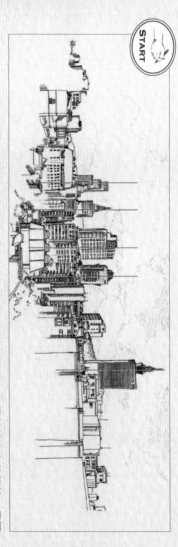

START

❶ 垂直基準線：眼前有幾座較高的大樓，可用鉛筆繪畫出垂直基準線。當用針筆畫完線稿後，便可以擦掉基準線。

❷ 使用遮蓋液：較複雜的天空，可使用遮蓋液。

❸ 遮蓋液乾後，便可以上色了。從最淺的水彩後，塗上三至四層的水彩後，具立體感又顏色豐富的天空便完成了。

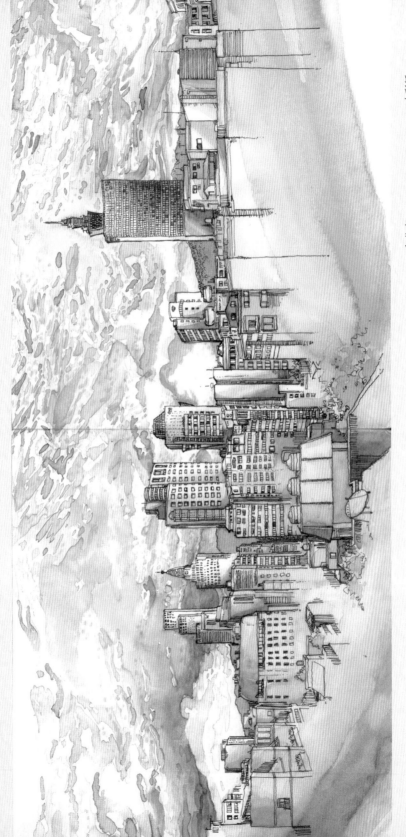

台北市 355x254mm *The Langton* 水彩紙 x 2

不用構圖、直接用由點到面的技法開始寫生

一些繪畫的入門書常常強調：正式繪畫前，都需要「構圖」，當確定了「構圖」，才可以動筆。就像《挑戰自己：連續五小時畫出高樓大廈的超密集線條》繪畫如此複雜的畫面，便需要「全盤構圖」，否則很容易出錯。可是，如果沒有「構圖」，難道就不可以寫生嗎？而在這裡所談的「構圖」，包含在紙上繪畫的草稿，或是腦海中想像出來的構圖。

從中心點開始繪畫

有時候並不需要侷限於有沒有全盤構圖，寫生也可以很隨性的，相信自己的直覺，觀察力和手，在眼前的景物中找一個「中心點」，是你最喜歡／最能吸引的東西，從這一點開始繪畫，逐步地向外延伸描繪，直至畫滿整幅畫紙，亦或局部而留白都可以，最終就能創作出自然不造作的作品。

香港大嶼山的寫生畫

右方為香港大嶼山的寫生畫，地點位於大澳的著名小橋上，許多遊人愛在小橋中央觀賞兩旁水上小屋的獨特景色。一開始，心中沒有任何構想，我的雙眼聚焦在其中幾間小屋及小艇，就是這幅畫到中心點，然後依照右圖的順序開始延伸描繪，從右邊的小屋畫到左邊，自自然然便停下筆來，留下左下方的空白。

START

① 從最初的一點（幾間小屋及小艇）往鄰旁畫去，接著再繼續延伸描畫，非常簡單的速寫方法。

②

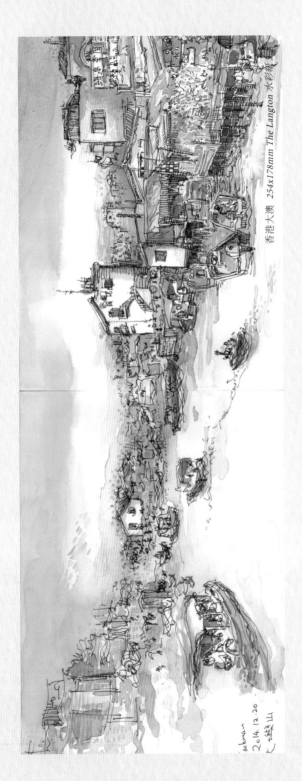

香港大澳 254x178mm The Langton 水彩紙

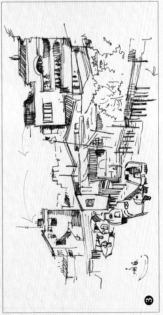

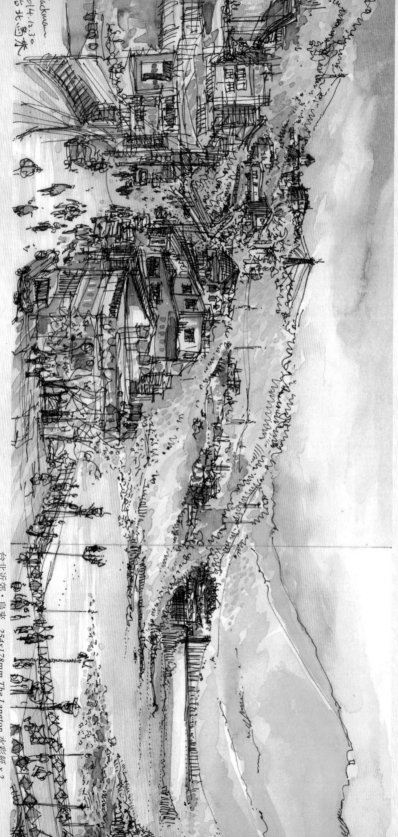

台北近郊・烏來　254x178mm The Langton 水彩紙 x 2

O76

沒有期待的期待

接下來，轉移到台北近郊的寫生。我坐在前任在小火車站必遇見的咖啡店，這是一個能從較高位置眺望四周景色的理想地點。這幅畫雖然比上一幅較複雜，可是依然可以使用「不用構圖、直接用由點到面的技法」開始寫生。

當決定左邊的前方房子是中心點後，我便氣定神閒地邊享用咖啡，一點一點開始延伸向上，畫至山頂，再轉移到右方的橋及房子。最終把整張畫紙填滿，一點留白也沒有。我就是喜歡享受這種隨性的寫生，充份體驗「沒有期待的期待」。

① START ② ③ ④ ⑤ ⑥ ⑦

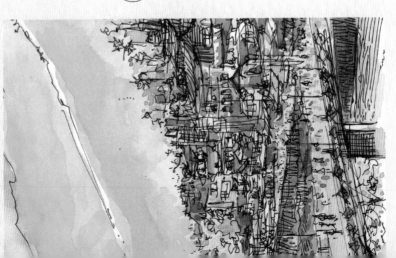

抓住中心點，輕鬆畫出不同情境的人物

在上一篇談到「不用構圖，直接以點到面技
法進行景物寫生」，同一道理，也可應用在
以「不同情境的人物」為主題的作品。

由點到面技法的「點」，就是畫的中心點，
由那一點開始描繪。「不同情境的人物」的
作品，其中心點自然是「人物」，可以在
一群人物之中挑選一名或一組人物作為中心
點，從那一名或一組人物開展，逐步繪畫其
身旁的其他人物及整個環境。

也許，讀者們覺得這個技巧很簡單，而事實
上這真是很淺易。我們的繪畫習慣都是先有
構圖，即是先有預期目標，才依循目標描
繪。所以本文最主要強調，有些情況，我們
不妨搭乘事先有構思，直接從中心點動筆，完
全投入「一邊畫、一邊遲疑、思考、做決定
的過程」，這是難得提升自己的機會，到最
後，所完成的畫面往往著出望外。

① 我在咖啡店的角落坐下，打開寫生本，
很快便展開「沒有任何構圖的寫生」，
前方有一位面向自己的女客人，自然地
成為「中心點」。

② 中心點左邊原本只有兩位顧客。

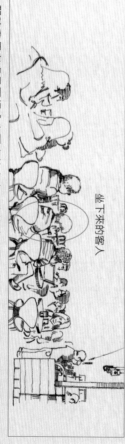

坐下來的客人

③ 那時我便考慮是否把「坐下來的客人」畫進去畫面。如果早有構圖，這次是沒有預設目標的寫生，我便不會有這樣
考慮。不過正如我強調這次是沒有預設目標的寫生，最後我發現把這位後來才坐下來的
女客人加進去，整幅畫面也變得更完滿。

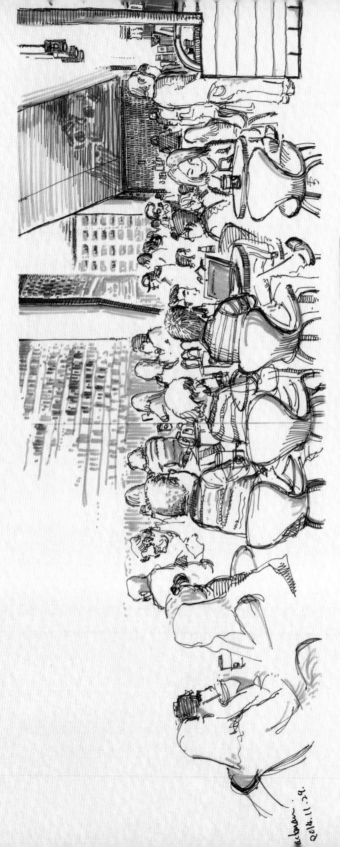

香港尖沙咀咖啡館

254x178mm The Langton 水彩紙 x 2

⑤

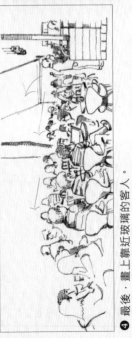

❹ 最後，畫上靠近玻璃的客人。

公車乘客

這天搭公車前往台北的陽明山，坐在車廂的後方，畫面最左方的男乘客，一臉悠然自得的表情，正是這幅畫的「最好的中心點」。

往陽明山的公車　Moleskine 水彩畫簿
420x130mm

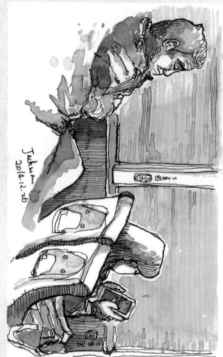

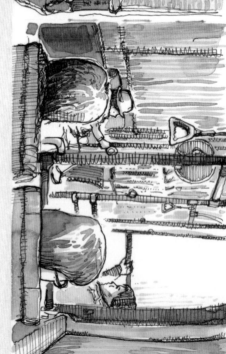

START

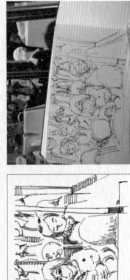

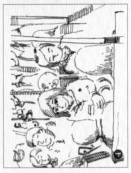

捷運乘客

畫於下班時段，車廂特別擁擠。挑
選正前方的女乘客為中心點，再延
伸至其他乘客。事實上，畫至中途，
那女乘客已經下車了，幸好她是第
一個被繪畫畫的。

台北捷運的乘客
420x130mm　Moleskine 水彩畫簿

掌握鳥瞰角度的街頭畫
畫在台北捷運高架車站

鳥瞰角度，是指居高望下去所觀看到的景物。水平角度與仰望角度的寫生畫，最為常見。當大家無論是坐在咖啡店、公園的長椅、站在街頭上……通常都是繪畫這兩種角度的寫生畫。

發掘可畫到鳥瞰角度寫生畫的地方

至於，鳥瞰角度的寫生畫比較少，因為要找到一個合適的高點、同時往下望是理想的寫生題材地卻其實不容易。物以稀為貴，也許這個緣故，我的眼中，鳥瞰角度的寫生畫多了一份「學且之美」，因而會特意去發掘一些可以畫到很棒的鳥瞰角度寫生畫的地點。

孝復興站：此站連接兩條捷運線，最靠近落腳的地方就是忠每復興站：其月台在三樓，可以觀望到此地區密集的高樓大廈、地面上移動中的路人和各種交通工具……還有高架橋上行駛中的列車，偶然之間發現了這幅寬闊的城市鳥瞰畫面啊！值得一提，因為居於高處，景色的特點之一就是廣闊的空間感，於是繪畫時便一定會用上透視法，一點及兩點的透視法亦是本文的學習重點。

以行駛中列車為主的鳥瞰街頭畫

忠孝復興站的二樓月台，分為左右兩邊，人們是使用三樓天橋來往兩側。我觀察一下哪一邊月台的前端及後端，是一個可讓人觀望街景較為理想，便發現望向微風廣場、南京復興站的街景比較好。

左（下）忠孝復興站的高架車站，白色方格狀三樓月台。人們在那可以觀望在外面的景色。兩邊月台共有四處。

右（下）望向微風廣場、南京復興站的方向，第一幅畫就在此完成。

右（下）望向微風廣場、南京復興站方向的景色。

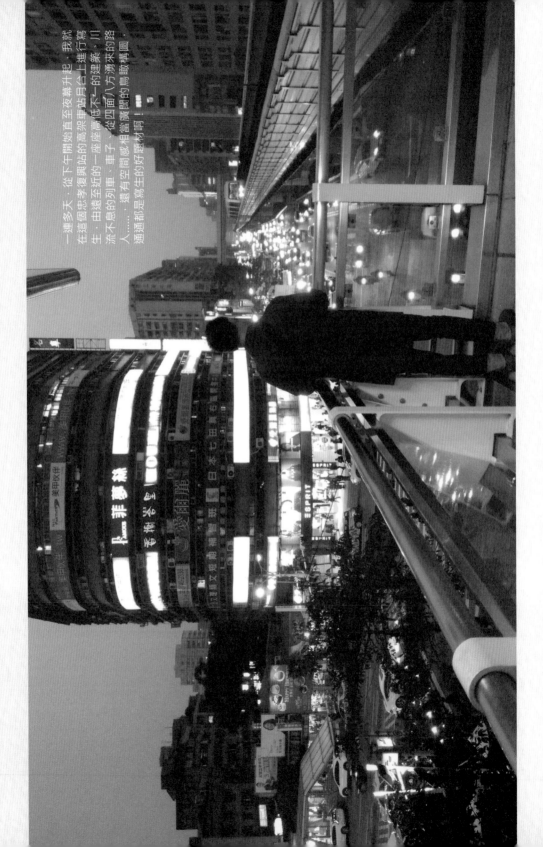

一連多天，從下午開始直至夜幕升起，我就在這個忠孝復興站的高架車站月台上進行寫生，由遠至近的一座座高低不一的建築，川流不息的列車，車子，從四面八方湧來的路人……還有寫生時感相當廣闊的鳥瞰構圖，通通都是寫生的好題材啊！

眼前這一個畫面，最遠處有看不清楚的多座高樓大廈和高架橋，盡頭，那就是唯一的消失點。這一點，我便放在畫紙中央，一切要繪畫的東西都依著此點發展迥來。

第一幅作品以列車即將到站為主

第一天下午，我在其中一邊月台上花了兩個多小時完成了一幅以列車快將到站為主的畫。而鳥瞰角度的景物，就是地面上的行人和車子。空間感繪畫間有兩個的高重點。首先要明白這畫是由遠至近的構圖，最遠遠處有我看見不清楚的多座的高樓大廈和高架橋盡頭，這些就是整個構圖的消失點。消失點看就是視線消失的點。眼前這個畫面，只有一個消失點，就是「一點透視法」。

極為重要的一點消失點。

因此，在任何東西還未在畫面上出現前，必須畫上這個消失點。根據自己取景，這時候可用鉛筆畫上這個概為重要的消失點。然後再根據街道、建築物及高架橋的位置及分佈，從消失點畫出幾條參考線，這樣稍後繪畫這幾個部份便可準確依樣而繪畫。最後便可成功畫到由遠至近的畫面。那時候，用鉛筆畫的消失點及參考線便擦掉。

繪畫行駛中的列車的三個重點

另一個重點就是「行駛中的列車」，無論是列車從遠處駛進車站或是離開，都是個瞬間消失的畫面。所以一切勿觀望一或兩次便心急地下筆，很容易出錯。一定要多多觀望，而且列車每隔兩至三分鐘便會出現，直至有信心才動筆。

行駛中列車的位置

還有一個問題。因為列車並不是固定不移動的，我便要考慮它該放在路軌的哪個位置？近距離、中距離、遠距離？愈近距離的列車，愈要觀察及繪畫得非常仔細和準確。相反的話只需畫得簡單、模糊一點。這樣又涉及列車的重要性，以及它與環境取得平衡。一開始便決定「行駛中的列車」是重要，所以不放在最遠處，而近距離列車出現在中距離，又顯得過份聚焦於列車本身，觀賞者反而不會留意其他內容，因此決定列車出現在中距離。突出其重要性又不失兼顧建築物及路人。

① 觀察忠孝復興站的二樓月台景色後，發現圖中這個朝向微風廣場、南京復興站的城市景色最豐富，便決定畫它。

② 景色構圖的分析很簡單，只有一點消失點，就在大前方的盡頭。先用鉛筆在畫紙上的中央畫上這一點，然後依著兩排的建築物、高架橋、地面的行道路等等繼續用鉛筆畫上幾條參考線。

③ 從消失點開始畫馬路上的車子及行人，畫車子時，只好在紅燈的時候，這樣觀察得比較準確。為了表現這個繁忙的十字路口，我把馬路這幾近畫滿近畫車子及路人。

④ 高架月台與列車這第二部分，其中移動中的列車最為困難，不過它每隔數分鐘便出現一次，為於動筆，多多觀察。列車的位置也是重點，考慮，我依著構圖判斷，列車面的構圖判斷，列車放在中距離比較適合。

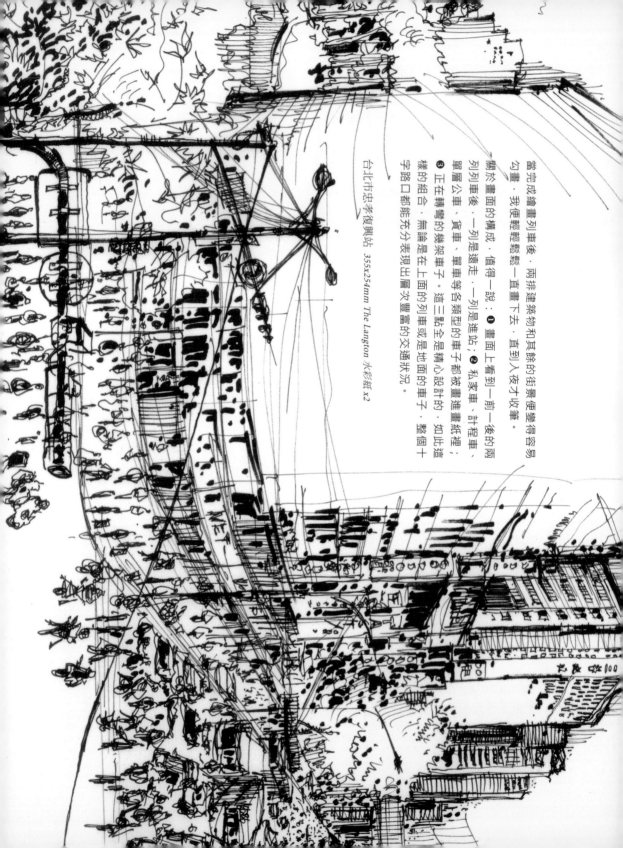

當完成繪繪列車後，兩排建築物和其餘的街景便變得容易勾畫，我便輕輕鬆鬆一直畫下去，直到入夜才收筆。

關於畫面的構成，值得一說：❶ 畫面上看到一前一後的兩列列車後，一列是遠走，一列是進站；❷ 私家車、計程車、單層公車、貨車、單車等各類型的車子都被畫進紙裡；❸ 正在轉彎的幾架車子。這三點全是精心設計的，如此這樣的組合，無論是在上面的列車或是地面的車子，整個十字路口都能充分表現出層次豐富的交通狀況。

台北市忠孝復興站 355x254mm The Langton 水彩紙 x2

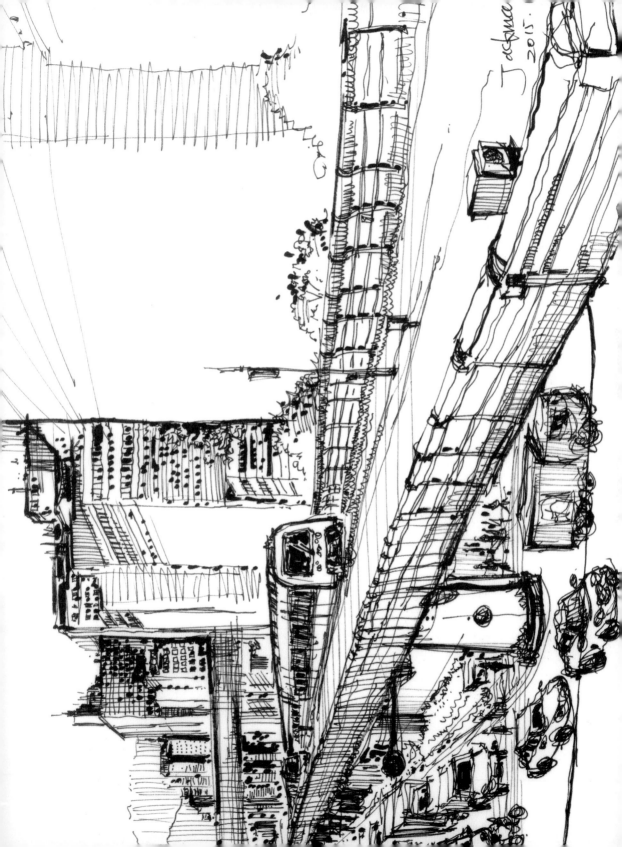

以路人為主的鳥瞰街頭畫

第二天下午，我又回到忠考復興站的二樓月台，在另一邊月台動筆：這回雖然取景於同樣的方向，不過我轉換繪畫的心情，上一幅的視野比較寬闊，第二幅則收窄視野，沒有遠處的高樓大廈，只聚焦於十字路口的一塊，沒有高架橋和列車，街道上等候的人，行走中的人，驚著電單車的人等等才是主角。

相對上一幅，這幅街道構圖顯得十分簡單，雖然如此，它亦有一點消失點，不過它沒有出現在畫面上，消失點沒有出現在畫紙上是很常見的，一切視乎畫者的取景而決定，有時候不想畫那麼大尺幅，有時候像我這幅只聚焦於街角一塊，簡而言之，畫者需把這「沒有出現在畫紙上的消失點」放在心中，否則容易畫錯。

人物畫得特別仔細

正如之前所說，路上的人才是主角，無論等候交通燈轉顏免的路人或駕電單車的人，至少有數十秒，甚至更多的時間是站在路上，我便可以好好的觀察及仔細的繪畫，不用擔心時間的問題，這樣熱鬧十字路口上充滿著各式各樣的路人，一一畫進畫紙上，真是一個很棒的人物速寫練習。那天我一直畫至黑幕升起才收筆，看著這幅畫滿許多路人的寫生畫，帶著相當的滿足又愉快心情回去。

左｜第二天我的畫興大起，繼續在月台寫生，直到天黑才離開。
右｜第二幅換個地方，在另一邊的月台動筆。

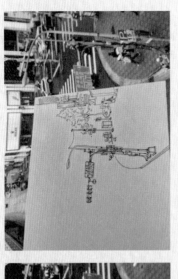

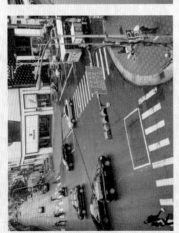

❶ 這次取景比較簡單，沒有一排排的大廈，只聚焦於路上的人群。

❷ 一點的消失點在畫紙以外的地方，兩邊的街道需要注意意平行，建議可用鉛筆畫條基準線，以免出錯。

❸ 交通燈造型複雜，又位於重要位置，很值得仔細繪畫，因而成為我第一個要畫的對象。

❹ 交通燈完成後，便可以開始畫路人。

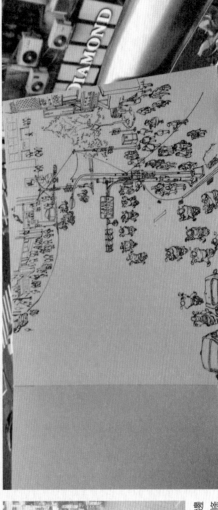

❺ 一個接一個的路人便完成，兩邊街道的景物也隨之完成。

基準線

基準線

高高的交通號誌及路燈的重要性

那幾根高高的交通號誌及路燈，在整幅畫空間起了十分重要的作用。因此我先畫。而且畫得非常仔細，想像著如果沒有它們，整個路面雖然仍然佈滿路人，仍然熱鬧，但路略顯不夠層次：可是一旦出現這幾根特別高的交通號誌和路燈，讓空間感彷彿拉高了，觀賞視線的層次也多了。

此外，正如一開始所說路上各式各樣的人才是主角，右下角在等候的那群人，是我最喜歡的。觸目所見，有些是獨個兒，有些是三三兩兩，有些是揹著行李／雨途／購物紙袋，閱讀地圖……在仔細一看各人的姿勢也是各有些微不一，這個愈看愈有趣味的畫面都是我一邊觀察一邊畫下來的寫盛成果。

台北市忠孝復興站　355x254mm The Langton 水彩紙

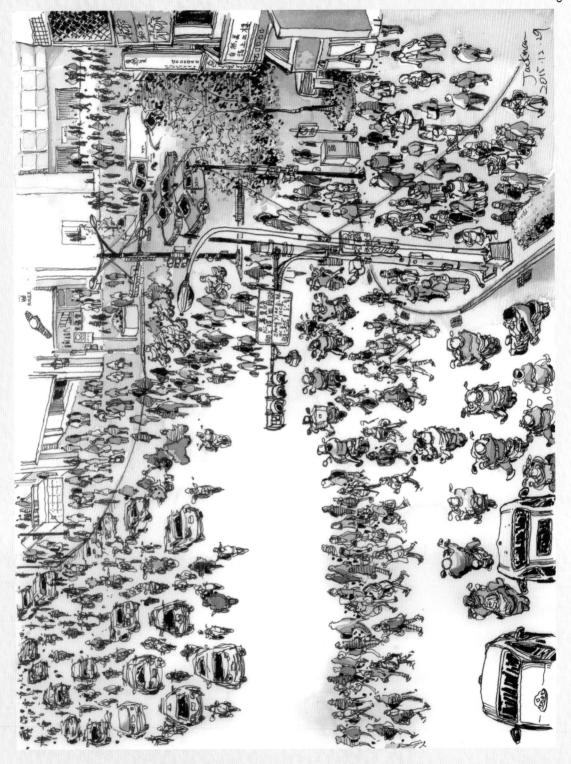

兩個消失點的鳥瞰街頭畫

忠考復興站的二樓月台，給我繪畫鳥瞰角度畫的寶貴經驗，在往後不同的台灣旅程中，我在多個高架車站月台上畫寫生過。另一個很值得推薦的是大安站，我在大安站二樓月台上便一口氣完成兩幅101。同樣把充滿代表性建築物畫進畫面裡。

不過這一回有別上面作品的一點透視法，兩幅畫面構圖是兩點透視法，一點透視就像你站在路中間一眼看過去，而兩點透視就像站在分岔路口可以看到兩邊的風景。在現場觀察後，我便判斷後兩點透視法可以應用，可以畫得更多建築物、空間感更廣闊和豐富，因而視覺衝擊力比起一點透視更有力量。其畫法大致上跟一點透視法一樣，先在畫紙上先畫出兩個消失點，然後又畫出其他參考線，如此這樣便可以正式動筆。

下雨天也可以寫生

最後就著在高架車站月台上為寫生這件事情來到一個小總結。首者這個人十分喜歡，只需買一張車票便可進入車站開始動筆。可以畫到鳥瞰角度的寫生畫：第二是畫者可以專注在繪畫，不會有任何東西或人阻礙視線，而且下雨天也可以畫，真是很棒的地方。想著想者，下一趟我也會在哪一個車站月台合繪畫呢？

上｜接近完成的寫生畫

下｜大安站的外觀

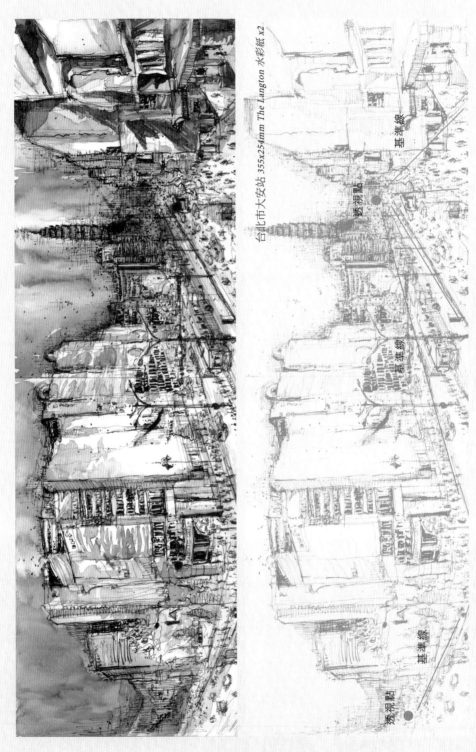

台北市大安站 355x254mm *The Langton* 水彩紙 x2.

基準線

透視點

基準線

基準線

透視點

上｜我在大安站完成兩幅都是兩點透視點的作品，此圖為第一幅，右方的高高的建築物是台北 101。

下｜兩點的透視點，及幾條基準線，有助繪畫空間感大的作品。

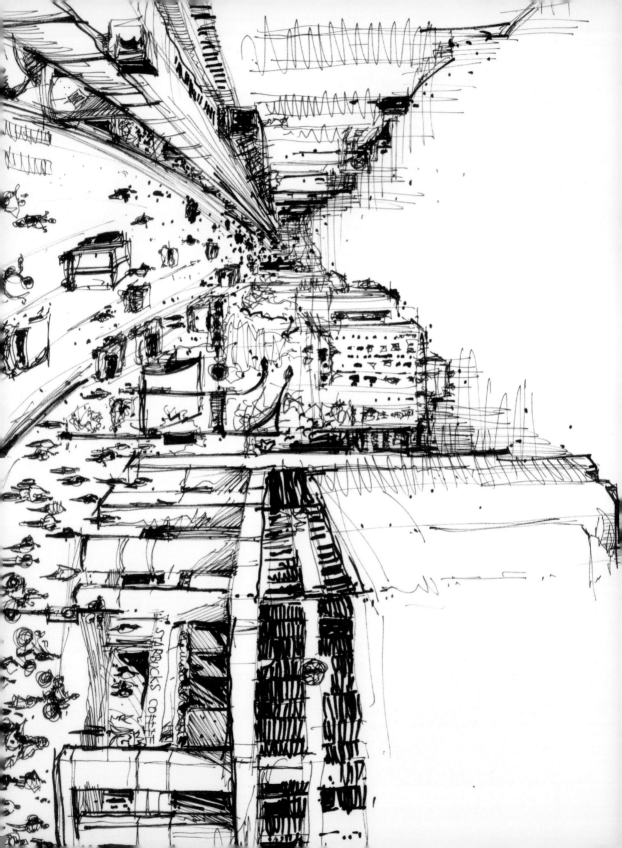

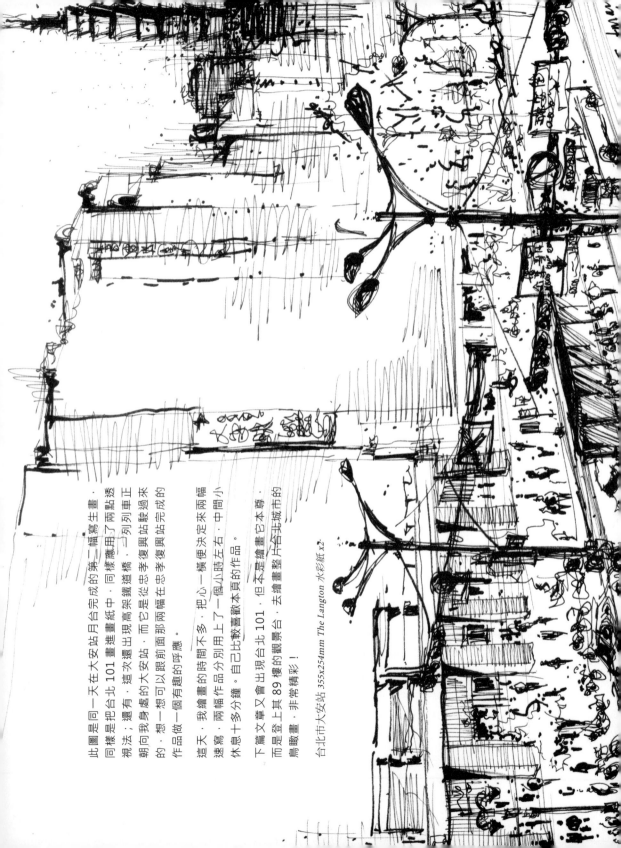

此圖是同一天在大安站月台完成的第二幅寫生畫。同樣是把台北 101 畫進畫紙中，同樣應用了兩點透視法；還有，這次還出現高架鐵道橋，一列列車正朝向我身處的大安站，而它孝是從忠孝復興站駛過來的，想一想可以跟前面那兩幅在忠孝復興站完成的作品做一個有趣的呼應。

這天，我繪畫的時間不多，把一心一橫決定來兩幅速寫。兩幅作品分別用上了一個小時左右，中間小休息十多分鐘。自己比較喜歡本頁的作品。

下篇文章又會出現台北 101，但本是繪畫它本尊，而是登上其 89 樓的觀景台，去繪畫整片台北城市的鳥瞰畫，非常精彩！

台北市大安站 355x254mm The Langton 水彩紙 x2

挑戰鳥瞰角度的城市全景圖
畫在台北101觀景台

走到高架車站的月台或購物商場的三、四樓往外望，都能夠以鳥瞰視線去觀望城市景色，畫到遼闊空間感的寫生畫。香港是一個充滿大量的摩天大樓的小城市，即使是一般市民居住的樓宇，動輒四十樓層或更高。我本身也曾住在三十多樓層，所以在家中，只要天氣好的話，隨時都可以畫到鳥瞰角度的寫生畫。

登上全台灣最高的大樓去畫畫

要是追求登上很高很高……的地方去畫寫生畫，比較輕鬆可以去到的地方之一，非台北101莫屬。某段日子，我在台北多個高架車站的二樓月台經常出沒，畫下多幅寫生畫後，心裡想著：「不知登上全台灣最高的大樓去畫畫吧！」若能夠畫下一望無際的大台北景色的畫，應該會很壯觀啊！

台北101有兩個觀景台，搭乘快速觀景電梯在很短時間便抵達89樓的室內觀景台，一步出便感受到整體空間相當寬廣，令人心曠神怡，也就是我作寫生畫的場地。此觀景台的四邊都可以觀看景色，例如北側有國父紀念館與大巨蛋，東北側便可觀望到松山機場等等。

完全沒有使用鉛筆起稿

本文的作品採用 420×297mm 的水彩紙，現場寫生只使用 0.1、0.2 針筆及黑色 Maker。事後，又使用多支暖灰色系列的 Maker，以增加建築物的細節及陰影。寫生過程完全沒有使用鉛筆起稿，直接使用針筆下筆。不過解說繪畫過程中，我會建議有需要的讀者，用鉛筆繪畫一些基準線，以避免出錯。

雖然不是天朗氣清，但絕對是很棒的壯觀景色！

在觀景繞一圈，全是一望無際的高樓大廈，圖中是我的包包和寫生本，我靠近窗邊便開始動筆繪畫起來。

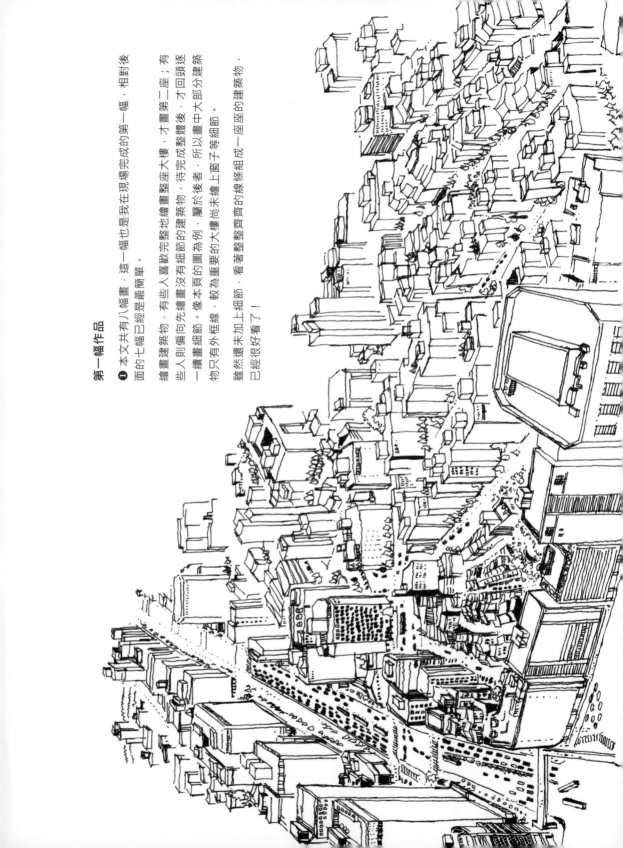

第一幅作品

❶ 本文共有八幅畫，這一幅也是我在現場完成的第一幅，相對後面的七幅已經是最簡單。

繪畫建築物，有些人喜歡完整地繪畫整座大樓，才畫第二座；有些人則偏向先繪畫的建築物，待完成整體後，才回頭逐一續畫細節。像本頁的圖為例，屬於後者，所以畫中大部分建築物只有外框線，較為重要的大樓尚未繪上窗子等細節。

雖然還未加上細節，看著著整整齊齊的線條組成一座座的建築物，已經很好看了！

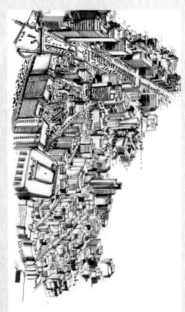

沒有想像中的那麼困難

也許有人會覺得要繪畫密度如此高的城市全景畫，十分困難，事實上只要留意這幾件事，便覺得沒有想像中的那麼困難！

首先，千萬不要楞眼前彷彿數之不盡的高樓大廈嚇倒，一旦擔心或害怕自然畫得不好。

挑選出最想畫的那一塊

第二，記得繪畫是要表達重點，不需要把任何東西都進畫紙上。因此在窗外雖然是無窮無盡的建築物，我們只要挑選出最想畫的那一塊，比如一些地標性／特別高／外形特出的建築物，這些才應該是重點繪畫的主角。我稱為「重點繪畫的建築物」：其他便可以精簡地畫，我習慣一開始便繪畫「主角」，因為那時候是自己體力及狀態最好的時候。

第三，在一整片城市景觀中，除了無數的建築物外，還有什麼是重要的？不可忽視的呢？那就是主要的行車馬路。因為它發揮著很重要上的指引作用，可引導觀賞者的欣賞方向，所以除了地標性的建築物外，「重點繪畫的行車馬路」也要在動筆前找出，然後仔細畫下來。

第四，跟第一項差不多，是關於心理質素，不可心急，需要保持耐性，維持固定的速度去繪畫。畫得太快容易出錯，畫得過慢又不可以，保持平常的繪畫速度最為重要。

第五，需要特別留意建築物的比例。愈近的建築物不單畫得仔細，對地比較大。總而言之，謹記「近大遠小」的原則，一旦遠遠的建築物比近遠的看起來比較高大，那就很難修改。

第六，這麼遠的距離，建築物不少的細節畫者都不可能清楚觀望到，所以沒有看清楚的部分我們需要學習省略。

② 大部分建築物已經加上細節，亦用上暖灰色系列的 Maker，令到整體立體起來，這個階段即使不上色，也已經是完成的。

針筆與多支暖灰色系列的 Maker，是這次作品的主要繪畫工具。

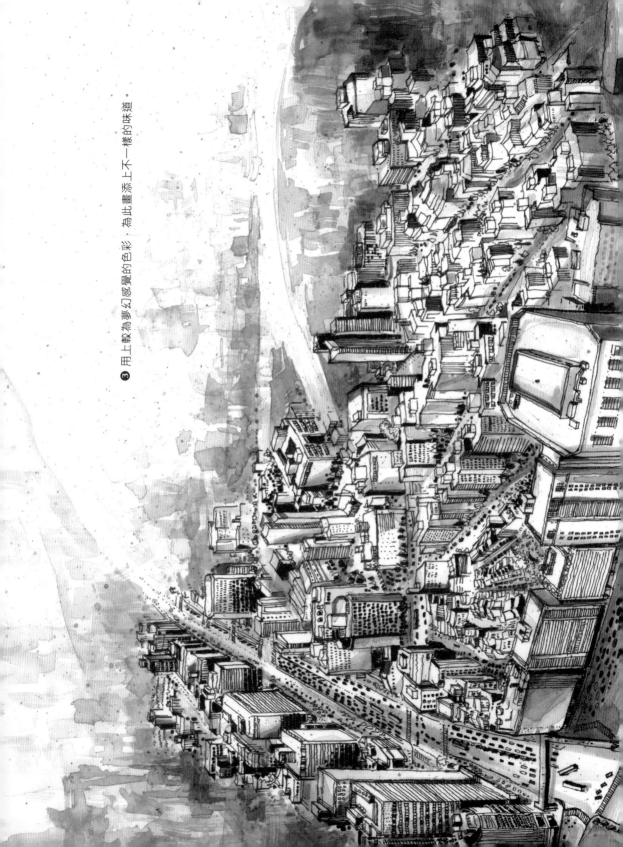

❸ 用上較為夢幻感覺的色彩，為此畫添上不一樣的味道。

第二幅作品

❶ 在觀景台拍下的實景圖片。

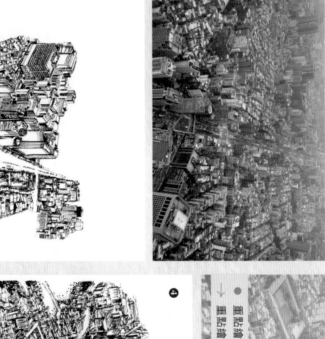

❷ 動筆前，找出「重點的行車馬路」及「重點繪畫的建築物」。信義路四段及三段很明顯的是整個畫面的最主要部分，一直指向畫面以外的地方，此大道上的高樓就是重點繪畫的對象，其餘幾條的行車路線在橫方向，扮演著次要的角色。

❸ 沿著最主要的行車路線及沿路的建築物開始繪畫。

● 重點繪畫的建築物
→ 重點繪畫的行車馬路

❹ 已經完成四分之三，重點的建築物和行車路線也一一畫好，最後要畫較遠的地方，重點是愈遠的地方愈要精簡地繪畫。

❺ 最遠的那一塊，選擇一大片的留白，是理想的收尾方式，在離開現場後，才使用暖色系列的 Maker 添加細節和陰影。

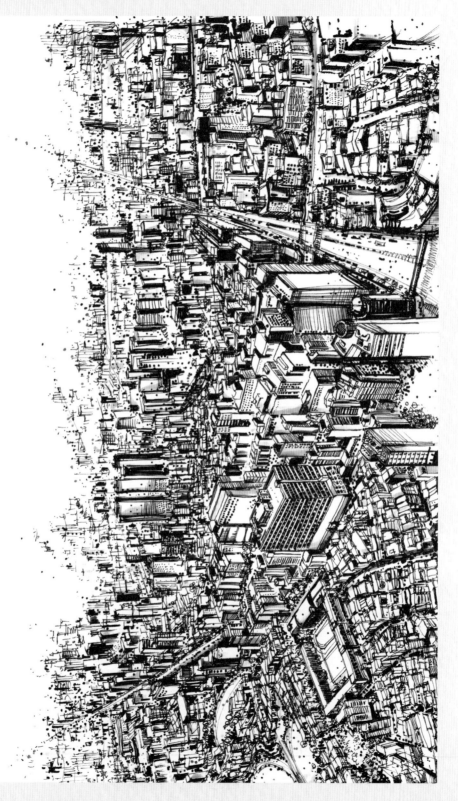

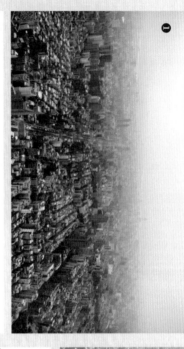

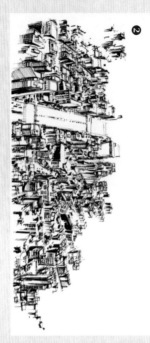

第三幅作品

❶ 在觀景台拍下的實景圖片。

❷ 首先要找出「重點繪畫的行車馬路」及「重點繪畫的建築物」。這幅畫的取景跟第一幅作品有點接近，偏左方有一條寬闊的行車大馬路。同樣一直指向遠方，此大道上的高樓就是重點繪畫的對象。另外在右邊，也有一條次要重要的行車路線。

❸ 沿著最主要的行車路線及沿路的建築物開始繪畫。

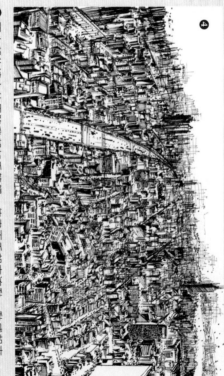

❹ 不少朝往遠方的馬路我都加重筆觸，使畫面看起來流動、動感起來。

❺ 此乃最終的完成圖，已加上暖色的Maker，已增加細節及陰影，值得一說，藍色圓點的幾座建築物，在實景中我是看不清楚，理應畫得簡單、甚至模糊一點。由於重點大道上沒有一些外觀突出的大樓，為了在整幅畫加上視覺的焦點，我便在遠方的那幾座高樓上加重筆觸，以及用上暖色的Maker。如此一來，觀賞者的視線可從左下方的大道開始，最後與遠方的那座畫觸較重此高樓交接，觀賞者的層次馬上豐富起來。

● 重點繪畫的建築物
→ 重點繪畫的行車馬路

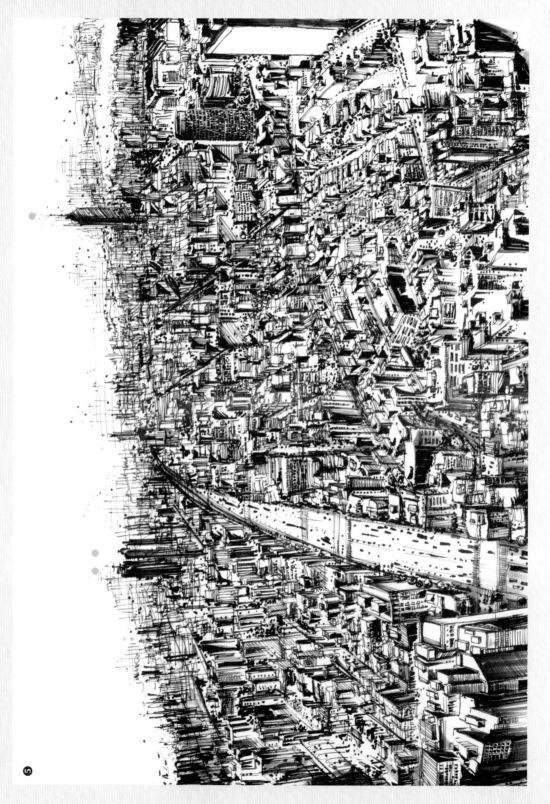

104

英文字母代表重點建築物

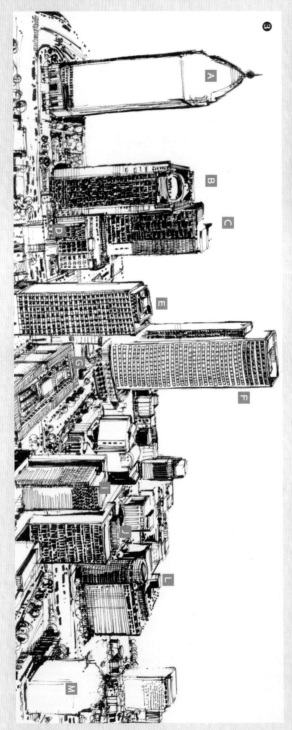

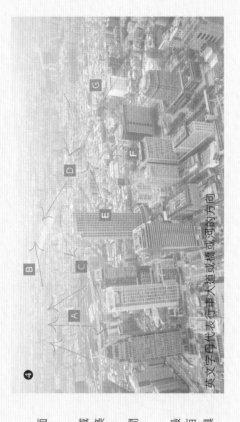

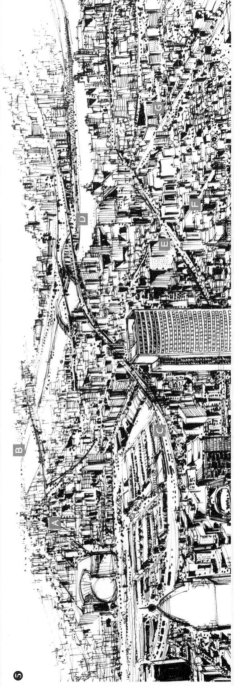

英文字母代表汽車大道或橋或河的方向

第四幅作品

❶ 在觀景台拍下的信義區實景圖片，這幅的構圖顯然地前面的作品複雜許多，大致分為前景及後景。

❷ 及 ❸ 前景方面，國泰置地廣場，統一時代百貨台北店，誠品信義店，遠雄金融中心等等，是整幅畫的建築物。每一棟的細節各有不同，重點繪畫的「重點」花的時間，卻十分值得。唯獨是最左和最右的兩棟只繪畫輪廓線，目的希望聚焦在中間的那幾棟。

❹ 及 ❺ 前景的幾棟大樓花得時間比較多，但其實後景才是最複雜。多條主要行車路線，橫跨基隆河的中山橋，承德橋，百齡橋等等都不是同一方向，形成縱橫交錯的局面。繪畫時，具有相當的挑戰性。

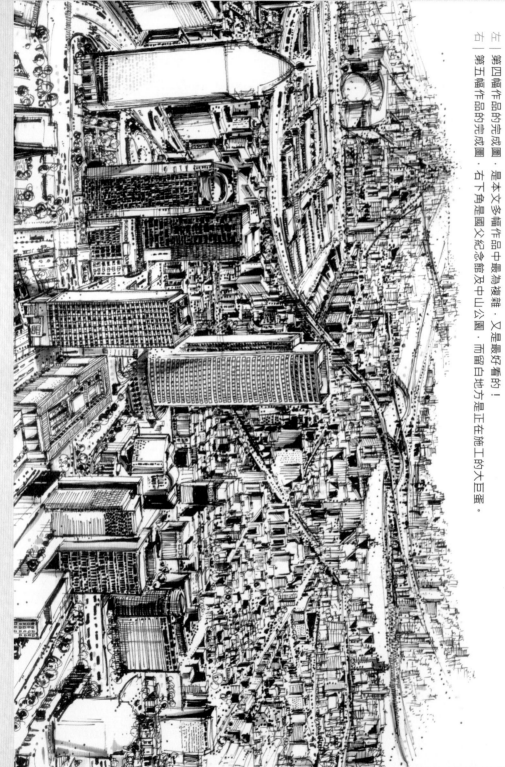

左｜第四幅作品的完成圖，是本文多幅作品中最為複雜，又是最好看的！

右｜第五幅作品的完成圖，右下角是國父紀念館及中山公園，而留白地方是正在施工的大巨蛋。

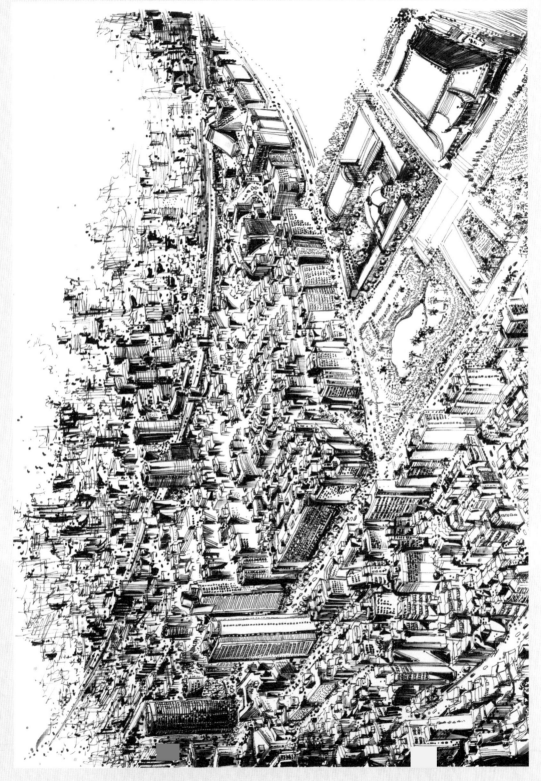

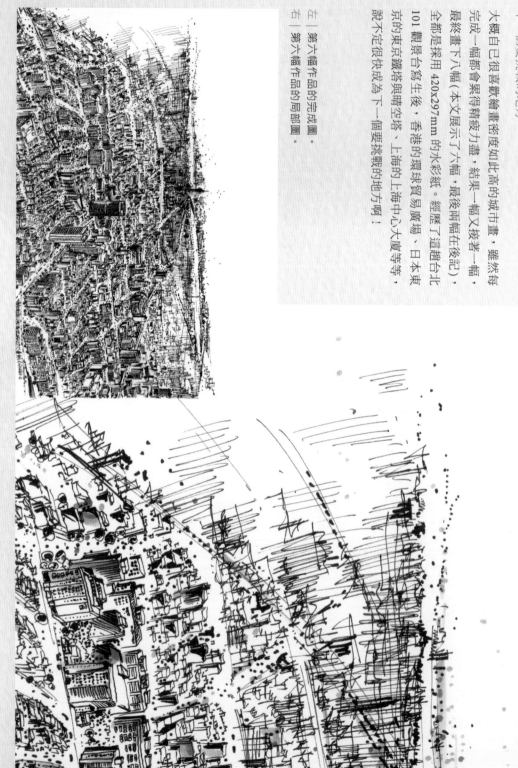

下一個要挑戰的地方

大概自己很喜歡繪畫密度如此高的城市畫，雖然每完成一幅都會累得精疲力盡，結果又接著一幅，最終畫下六幅（本文展示了六幅，最後兩幅在後記），全都是採用 420x297mm 的水彩紙。經歷了這趟台北101觀景台寫生後，香港的環球貿易廣場、日本東京的東京鐵塔與晴空塔、上海的上海中心大廈等等，說不定很快成為下一個要挑戰的地方啊！

左｜第六幅作品的完成圖。
右｜第六幅作品的局部圖。

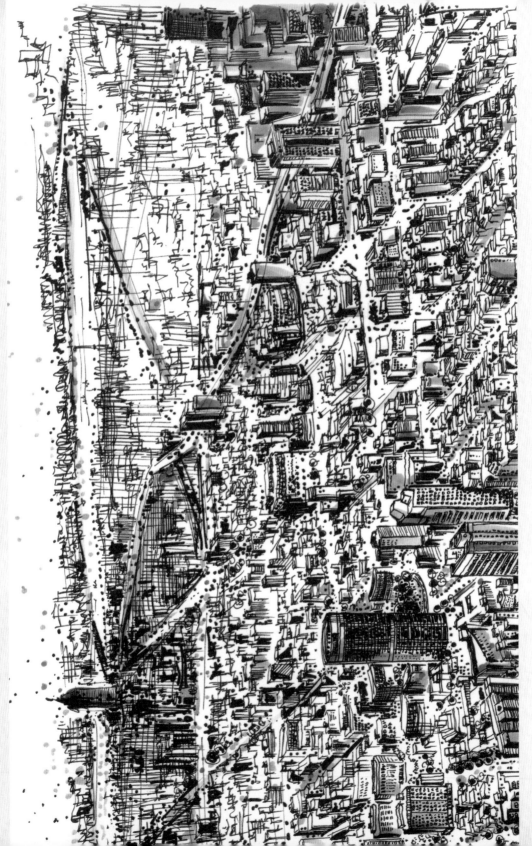

本章重點的提要

１ 輕易畫出移動中車子的風光

我們的寫生多是定點式，在移動中的車子裡寫生卻較少機會。

車子的晃動往往會影響線條的流暢性與連貫性，車子的速度愈快，寫生的難度愈高，不過只要掌握一些技巧，也可以輕易畫出移動中車子的風光。

２ 克服繪畫飛機的挑戰

繪畫飛機的最大挑戰，是機身的弧線，以及前機艙與機翼的線條，而且你所畫的飛機在畫面上愈大，難度亦相應地提高。挑戰雖然大，只要能克服，滿足感也相對地大增加！

３ 同一主題的兩次寫生畫作

同一主題的畫，有時因為超喜歡，或是覺得可以畫得更好，我們便可選取另一角度或更豐富的構圖，展開「同一主題的第二次寫生」，相信畫出來的成績必定更上一層樓。

❹ 各國飛機比起彼落

香港機場、台灣桃園機場、日本成田機場也好，都設有一些戶外觀景區，旅客可以欣賞到整個機場的壯觀景色，各國飛機比起彼落，絕對是繪繪進階練習寫生技巧的好地方。

❺ 建築物準確的比例與細節

常常告誡自己，如果想呈現出建築物準確的比例與細節，心情不好、心煩意亂、心情不好、心急要完成、心情高漲時千萬不要動筆，因為很容易出錯！

❻ 不疾不徐的速度

畫上一條又一條的直線，一條又一條橫線，保持不疾不徐不徐的速度，這樣建築物準確的比例與細節才能逐步形成。

❼ 180度景色 是固定於一個點、面向著兩方向，兩個視點連結一起，才可畫到這幅180度景色。

❽ 沒有全盤構圖 寫生也可以很隨性的，相信自己的直覺、觀察力和雙手！

❾ 表達重點 繪畫是要表達重點，不需要把任何東西都塞進紙上。

❿ 繪畫密度超高的城市全景畫

首先，千萬不要被眼前彷彿前不盡的高樓大廈嚇倒，一旦擔心或害怕自然便畫得不好。

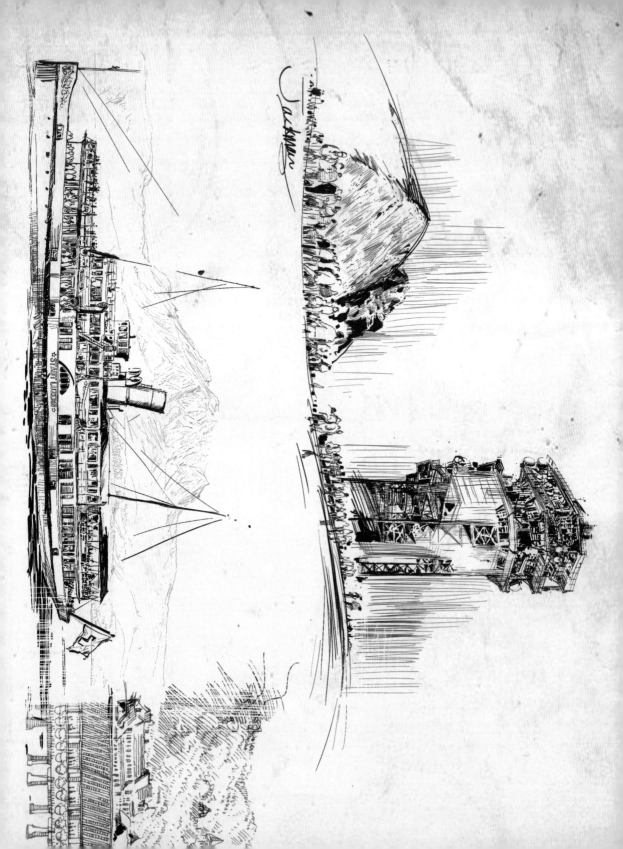

CHAPTER

3

歐洲的寫生實踐
PART I

瑞士水彩寫生紀行

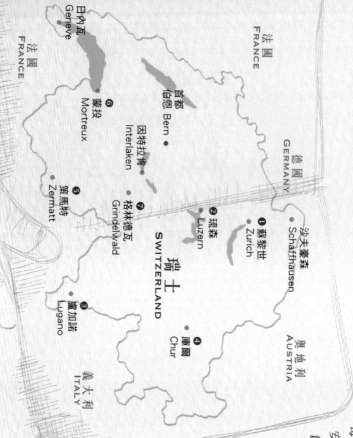

法國
FRANCE

日內瓦
Genève

法國
FRANCE

首都
伯恩 Bern

蒙投
Montreux

因特拉肯
Interlaken

格林德瓦
Grindelwald

策馬特
Zermatt

德國
GERMANY

沙夫豪森
Schaffhausen

❶ 蘇黎世
Zurich

❷ 琉森
Luzern

瑞士
SWITZERLAND

奧地利
AUSTRIA

❹ 庫爾
Chur

❸ 盧加諾
Lugano

義大利
ITALY

每年的夏天，我和太太 Erica 都很期待，因為七、八月我們固定會安排一趟長旅行，這三次及第四章的幾幅瑞士風景畫，是來自早期的創作之旅。第三及第四章的幾幅瑞士水彩風景畫，同時亦是一次瑞士寫生之旅。雖然瑞士的鄰國有法國、德國等等，我們早就會去過。不過我們傾向只去一個國家，因為這樣才能深入地認識的北部，約十二小時從蘇黎世 Zurich 開始、琉森Luzern（4天）、盧加諾 Lugano（2天）、庫爾 Chur（2天）、策馬特 Zermatt（4天）、蒙投 Montreux（3天）及格林德瓦 Grindelwald（4天），共 21 個晚上。

瑞士的公共交通系統很完善，與日本一樣，我們這樣不斷移動前往不同的城市，最理想就是搭火車，不單在整個瑞士可以任搭火車，同時包含巴士、輕軌列車、船等等公共交通工具，每次寫生後，不用排隊買票便可立即跳上火車趕往下一站，實在很方便！

除了瑞士的水彩寫生畫，奧地利、芬蘭等國家的畫亦出現，那都是這一趟瑞士水彩寫生紀行之後完成的作品。

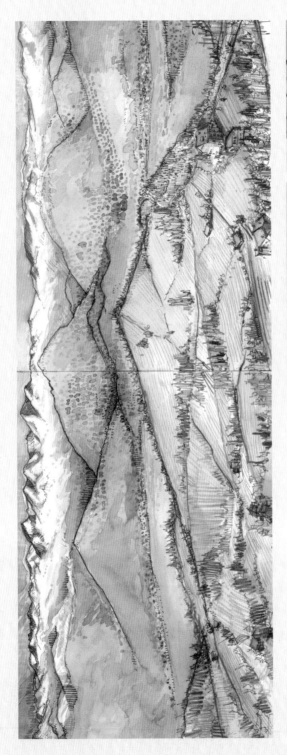

琉森　瑞吉山（Rigi）

琉森的周邊有三大名山，分別是鐵力士山（Titlis）、皮拉圖斯山（Pilatus）及瑞吉山（Rigi），各有精彩，都是我們旅程的重點。其中鐵力士山更是全年積雪，是即使在夏天都可以上山滑雪。

海拔1800公尺的瑞吉山，擁有「Queen of mountain」之美譽。本頁寫生畫是繪於其山頂，當時我站在火車站的一角進行繪畫，遊客可在這裡鳥瞰看到阿爾卑斯山美麗又壯闊的景色（畫的上方），非常吸引人。從琉森市內出發，都只是幾個小時，很適合安排日歸小旅行！

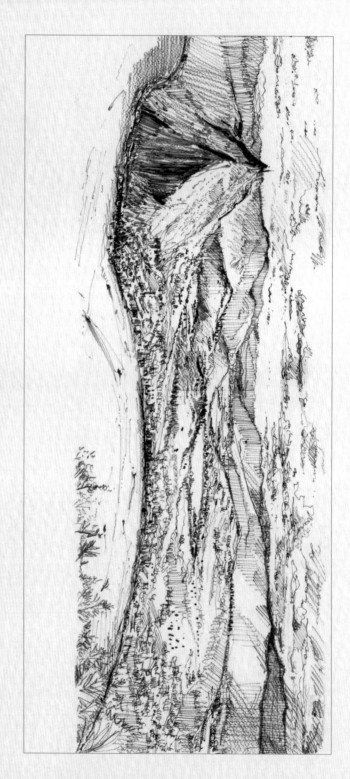

瑞士的夏天氣溫適合戶外寫生

以夏天的氣溫來說，在經歷過在義大利、西班牙、日本等國家的寫生旅行後，便發現瑞士有多美好。在戶外寫生時，能找到可以遮蔽陽光的地方當然最好，但為了取得好角度，而不得不完全外露於太陽底下，也是常見的。在上述的國家，夏季氣溫基本上一定超過三十度以上，開始寫生後不到十五分鐘便已汗流浹背，無法集中⋯⋯

我們在瑞士去了好幾個地方，發現不同地方的夏天氣溫都只是廿多度，有的地方還會涼快一點；即使陽光很充足的一天，我們在完全外露精況下，也不感到難受，彷彿在室內進行繪畫。在這樣理想的氣溫條件下，只要自己有充足時間，便十分享受在戶外寫生。

另外，在夏天登上雪峰，如少女峰、馬特洪峰，氣溫其實會更低，也很適合寫生的。至於用具方面，備妥太陽眼鏡進行戶外寫生是需要的，對自己的眼睛也比較舒服。

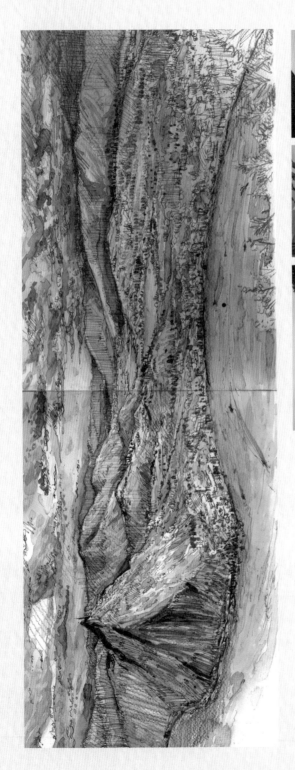

盧加諾　布雷山（Monte Bre）

位於南部的盧加諾（Lugano），位於湖灣之中，除了坐船遊覽外，登上兩座山：聖薩爾瓦多多山（Monte San Salvatore）和布雷山（Monte Bre）更是must do。前往兩座山的地點都很方便，從主要購物大街或火車站搭公車前往，不到半小時便可到纜車站。

二選一，我們選擇了布雷山（海拔 930 公尺），在山頂有美麗優雅的餐廳，可一邊享受下午茶，一邊遠眺整個湖灣及群山的景緻。畫中的高山，就是聖薩爾瓦多多山，兩座高山互相對望，下次再來此城市，必定登上另一座！

瑞士　盧加諾．布雷山
297x210mm Daler & Rowney 水彩紙 x 2

慢寫 VS 速寫

是坐下來在這裡寫生嗎？還是繼續往前走，觀看下一個景色？這真是寫生人常常面對的情況，難以取捨！除非所去的地方並不是第一次，否則新鮮及好奇感往往勝於一切。尤其是這次在瑞士旅行，在出發前已預計到一定看到許多壯麗的湖光山色，如果用上多個一小時在同一點進行寫生，雖然能完成一幅滿意的作品，也同時錯失許多欣賞美景的珍貴機會。

因此，我準備了幾本不同尺寸的水彩簿，分別用作「慢寫」及「速寫」。記得速寫技巧也是需要學習的，在旅行時繪頁式的寫生本，更是非常重要。

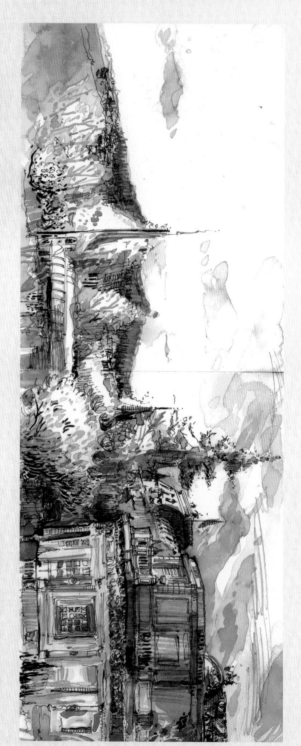

瑞士．蒙投．旅館窗外的景色
254x178mm The Langton 水彩紙 x 2

瑞士　蒙投．小車站景色
254x178mm The Langton 水彩紙 x 2

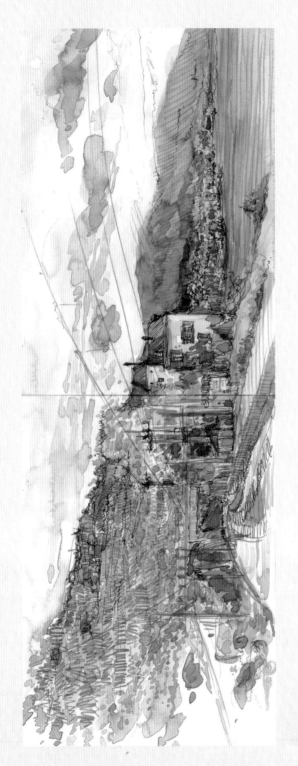

蒙投 (Montreux)

在瑞士西邊的蒙投，坐落日內瓦湖畔，可清楚觀看整個阿爾卑斯山和日內瓦湖的美景，是瑞士渡假聖地之一。左畫是我繪於旅館房間內，有一個空間足夠的露台，原本可讓自己充分運用這個好條件而寫生，可是房間卻是在低層，無論近遠處的湖景及遠處的山景也被前方的樹遮掩不少，很可惜！右畫是於等火車的時候，大約只花了十分鐘即完成速寫，回到旅館才上色。

有時會出現在等候火車時，在車廂上的乘客等等，可容許繪畫時間通常不多於半小時，以便決定使用速寫技巧繪畫。其實，以本文為中界線，在這之前都是「慢寫作品」，而本文之後出現的就是「速寫作品」。你會很容易發現它們之間有著顯著之不同，慢寫通常比速寫好看。當然因為所花時間比較多，可是有些速寫所展現的風格卻好有味道，也值得再三回味的！

蒙投 · 搭乘巧克力列車與巧克力工廠、起司工廠見學

我們從蒙投搭搭上巧克力列車，心情雀躍不已。由黃金色列車（GoldenPass Train）和雀巢公司合作的巧克力列車，有著搶眼的黃金色車身，大人小朋友都迫不急待想上車。列車開動不久，服務人員便送上熱巧克力或咖啡，再加上麵包與巧克力，讓大家一邊品嚐一邊觀看窗外美景。

隨著窗外的鄉野風光不斷在轉變，這天我們所參加的 one day tour 也正式開始，以巧克力列車為主要交通工具的 one day tour 會接送參加者去三個地方。上午：雀巢公司 Cailler 巧克力工廠，中午：在 11 世紀的格律耶爾古鎮吃午餐，下午：格律耶爾起司工場，節目十分豐富！瑞士人愛吃牛奶巧克力，我們也入鄉隨俗每天也吃，這天吃得特別多，因為在巧克力廠可以任吃各種口味的巧克力，新鮮又美味，太滿足了！

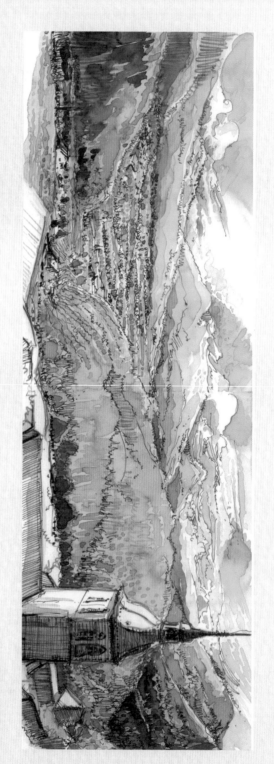

瑞士 蒙投 · 格律耶爾古鎮
254x178mm The Langton 水彩紙 x 2

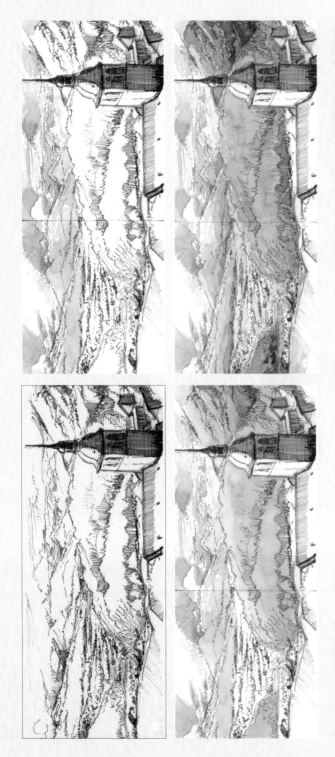

格律耶爾古鎮的速寫

中午，在格律耶爾古鎮遊覽時，登上高處，視野極美，可眺望四周景色。把握時間，馬上把它速寫下來，再回去上色。上色從最遠處的山丘及天空開始，由遠至近地逐個山丘添上色彩；最後使用較多筆觸加強教堂的較暗地方，造成色彩的對比，然後輕輕地加上淡彩便完成。

在旅途中，如果能有充足寫生時間的「場地」，非自己旅館的房間莫屬。在房間看著外面景色而繪畫，一定是最舒服的，可讓自己處於最理想的環境裡，所畫出的作品常常是較高水準的。除了自己的表現可以提升外，因為時間較充裕，也能用更大只尺寸的畫紙，畫出更具規模的作品！

因此，每次旅行的住宿，我很願意花多一些費用在旅館上，其中一個重要原因就是要繪畫窗景畫。自己養成了這個寫生習慣：只要入住的房間可以畫窗景畫，即使前一天很累或很晚才入睡，第

二天我必早起牀，吃一點東西喝一杯咖啡，便馬上在窗前動筆！

這次瑞士之行，我的策略是首四個城市，都入住連鎖式的便宜旅館，細小的房間，基本設備齊全，沒有特別好的窗景，每晚的價錢平均約100瑞士法郎，以當地的物價來說已是較便宜的，重點在最後三個住宿的地方：策馬特、蒙投及格林德瓦。總過事前做足調查，確保自己入住擁有美麗又大的窗景，亦是旅程之中最滿意作品之一！

隨時可以看到馬特洪峰的房間

海拔4478公尺的馬特洪峰（Matterhorn），「Matt」是德語（意為山谷、草地）和「horn」（意為山峰呈錐狀像一隻角）。策馬特是峰的最主要小鎮，大部分旅館的最好房間都會面向馬特洪峰。住客不用上山就可以意地觀賞。擁有如此美景的大房間，約250瑞士法郎的房價，我們很滿意。房間有兩道門通往露台，接近睡床的那一扇門，清晨時分，躺在牀上也可以欣賞到日出美景！

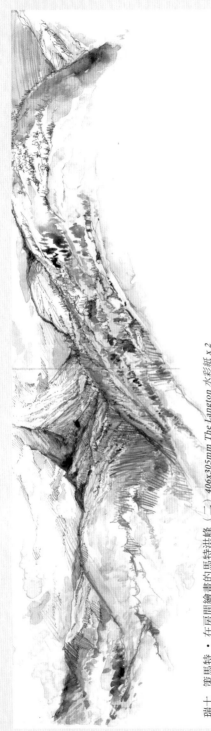

一而再、再而三：在露台畫馬特洪峰速寫！

這露台就是自己夢幻生的舞台，可以在這兒三畫馬特洪峰，肯定是這次寫生之旅難忘事之一。左下幅是速寫習性質，在第一天外出之間，用小小的寫生本速寫下來，讓自己對馬特洪峰的外形有初步認識。

接下來，由於在策馬特住上四個晚上，時間充足，第二及三幅作品使用上最大的水彩簿，尺寸406x305mm，這麼大的畫簿得用上大畫簿，平日外出走動不會使用的。壯闊的景色自然足用上大畫簿，才可畫出具氣勢的作品。上面是第二幅，集中描繪山峰及周邊的山丘。

瑞士　策馬特‧在房間繪畫的馬特洪峰（二）406x305mm The Langton 水彩紙 x 2

左│策馬特‧在房間繪畫的馬特洪峰（一）130X210mm　Moleskine Japanese album

一氣呵成不間斷地繪畫馬特洪峰作品

來到第三幅，同樣使用最大尺寸的水彩簿（406x305mm），畫起來更有信心。
下筆時更流暢。這幅畫從山峰頂部開始，描繪其外形，需要放慢地刻畫，不可
出錯：過了這一關，便可速寫山巒、森林、房子等等，因為沒有複雜的角度或
規線，所以愈畫愈順暢，速度亦逐步提升。

這是一氣呵成的寫生體驗，自己一直不停地畫，雖然右手在痠，仍然堅持。心
中唯一想法就是要在天黑前完成，如此這樣，用了七十分鐘左右才滿意收筆。

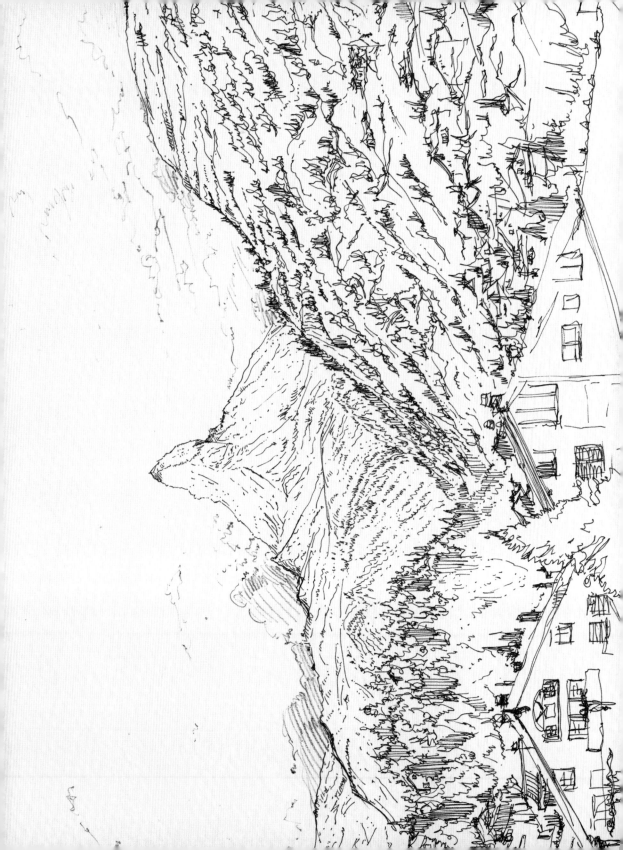

添上不同的線條以豐富畫的層次

現場寫生的時候，當你離開現場後，便無法邊看邊畫了，可是這次有所不同：第二天，我再次觀看便發現它的美中不足，這次不一樣的是「我還在寫現場」，於是再花上大半小時，主要在五個範圍添加上不同的線條：彎線、波浪線、又橫又直的線、直線、斜線，使整幅畫達至最滿意最完善的階段。

繪畫線條的重點：無論哪一種的線條，記得要「疏密有致」，有粗有細，時長時短」，才能刻劃出景物的立體感及營造出豐富的層次。

Before

After

Before

Before

彎線

❶ 用一排排的彎線組成靈的外形，密集的彎線適宜表達靈的陰影。

波浪線

❷ 用密集的波浪線畫出一大片草原，調整波浪線的變化，可表達出山的外形。

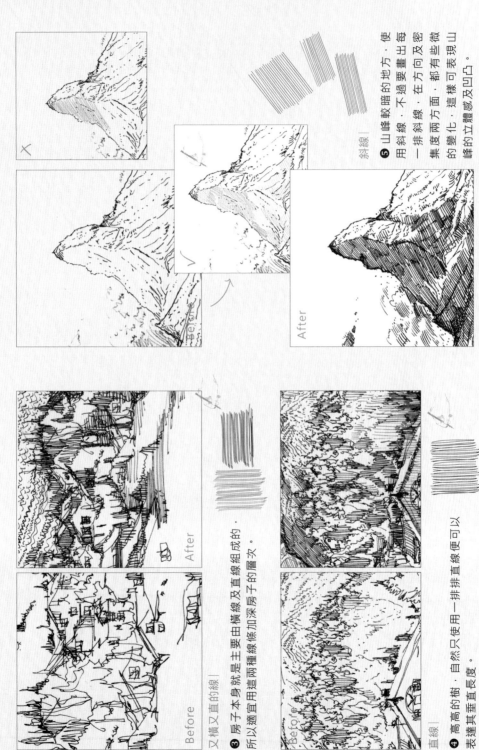

斜線｜
⑤山峰較暗的地方，使用斜線，不過要畫出每一排斜線，在方向及密集度兩方面，都有些微的變化，這樣可表現山峰的立體感及凹凸。

又橫又直的線｜
③房子本身就是主要由橫線及直線組成的，所以適宜用這兩種線條加深房子的層次。

直線｜
④高高的樹，自然只使用一排排直線便可以表達其垂直長度。

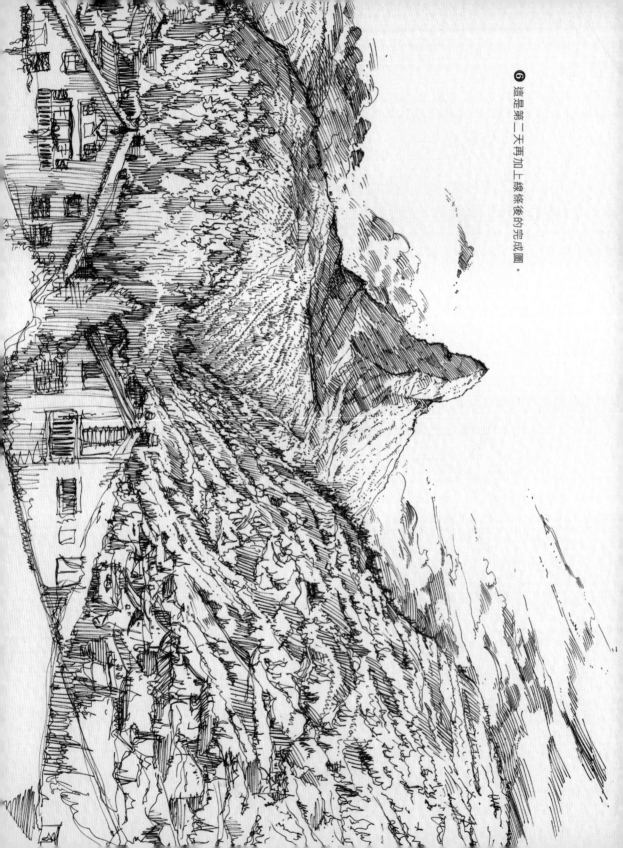

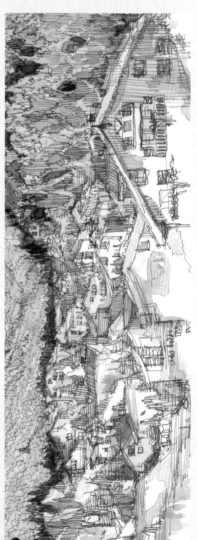

❾完成了天空，接下來為左右兩邊的山丘上色，到最後便是下方的房子。同樣地，一口氣為整個區域上色，可是記得房子的顏色及樹木的顏色不要分開處理，讓它們的顏色混和一起便可以。

此外，適當地「留白」，可以加強房子的立體感。如是者，來回地為每一區域大約上色三至四次，便可以完成整幅畫。

用隨性放鬆心情上色

上色時，同樣帶著放鬆心情，把整幅畫劃分為五個區域：天空、馬特洪峰、左方的山丘、右方的山丘及房子，一口氣為每一區域上色。

❼❽習慣先從最大面積開始上色，重點在於白雲，不用遮蓋液，使用「留白」便可以。需要注意的是，如何讓人聚焦在山峰頂部呢？就是那部分的「留白」是最大，又透過加深天空的藍色，這樣便可以達到聚焦效果。

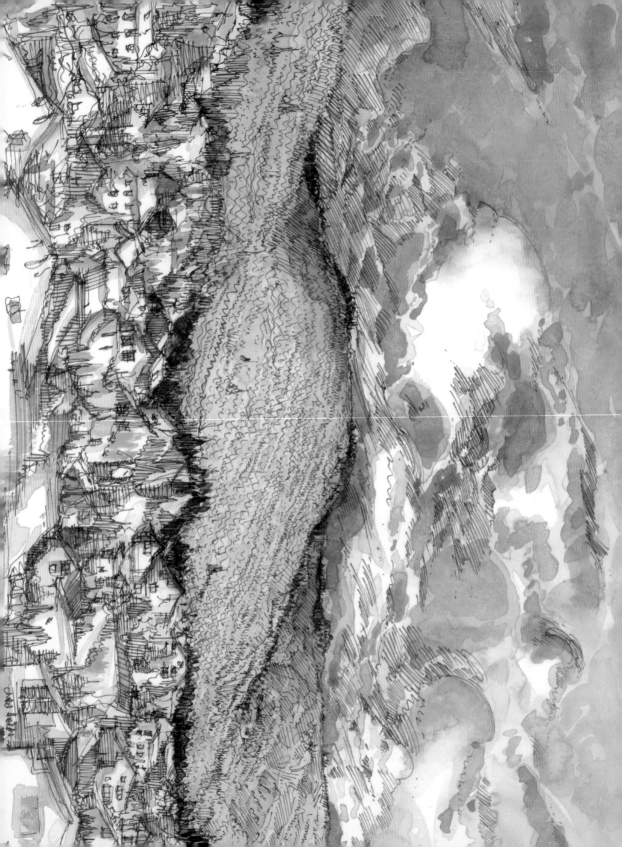

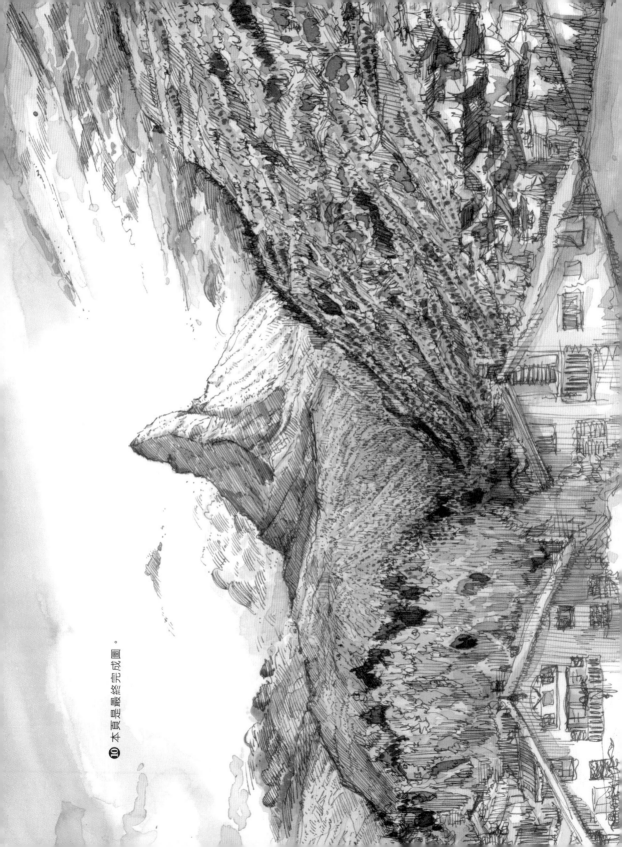

⑩ 本頁是最終完成圖。

奧地利旅館陽台的寫生

奧地利跟瑞士一樣，有不少地方是高山區。因斯布魯克（Innsbruck）位於奧地利西部，與維也納及薩

爾斯堡有著一個共通點，都是充滿著許多令人深深回味的歷史故事。因斯布魯克列為「歷史古城」，

亦多了一個得天獨厚的吸引元素，就是此地已進入阿爾卑斯山的範圍，在古城區散步時便可近距離

觀賞到四周被群山圍繞著的天然美景，留給我相當深刻的美好回憶。

我在此地入住的旅館，其房間的陽台跟賽馬特的景觀一樣，就是可以觀看到的壯觀山景，本文的這幅

古城與山景組成的寫生畫，構圖不太複雜的畫，我是在陽台完成的，順道一說，在「引言」這旅行這

畫畫的獨特時光，出現那一幅畫，也是在此古城中畫的，那是昔日皇宮，擁有超過五百年的歷史。

左｜旅館房間的寬敞陽台。
中｜我習慣於清晨在陽台開始寫生。
右｜晨光初露下的古城與高山，非常優美怡人。

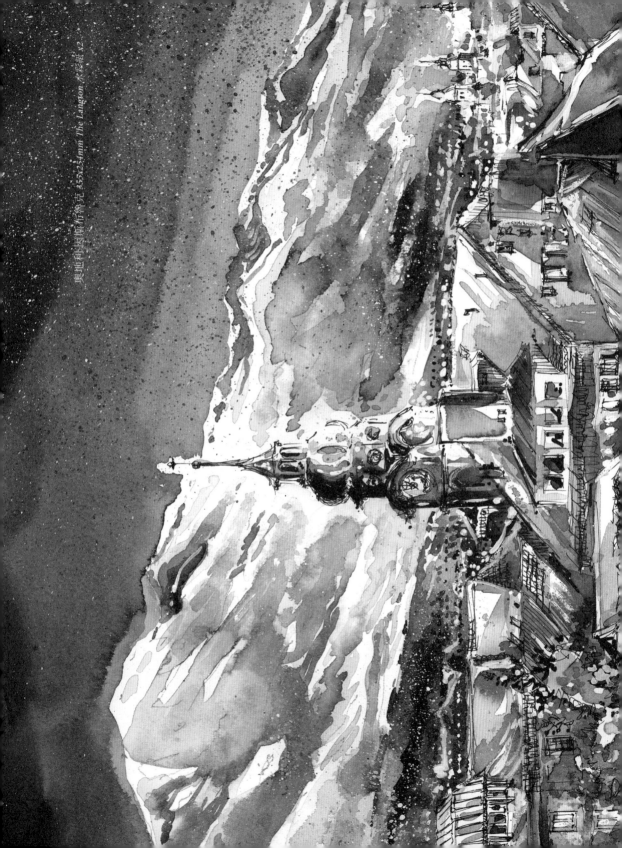

奧地利國際布魯克 35×254mm The Langton 水彩紙 x2

分段時間繪畫寫生畫　畫在奧地利餐廳內

上文談到我們善用旅行住宿時的陽台進行寫生，一旦遇上住上好幾天，那個陽台隨時可以變成「寫生的絕佳場地」。好處是可以繪多幅作品，每一幅各有不同焦點，就像我住在索馬特洪峰：或是繪畫一些超大幅畫下三幅不同味道、不同尺幅的馬特洪峰，或構圖複雜的畫，那便需要分段地繪畫。

每天都是首幾名去用餐的住客之一：這樣做除了是把握時間，我的心是特意地「霸佔」同一張餐桌。第二天雖然我已經特別早，就是指定的那一餐桌竟被人捷足先登！已畫了三分之一的畫，便無法繼續畫。幸好其餘的早上我又「搶回」那餐桌，畫最終可在離開的那一天早上畫好。

再想一想，既然身處的地方要住上好幾天，旅館餐廳等地方有可能成為另一個「寫生的絕佳場地」。奧地利的薩爾斯堡（Salzburg）是該國最三大的觀光城市，也是天才音樂家莫扎特的故鄉。當時我們入住薩爾斯堡中央火車站旁邊的 H+ Hotel Salzburg，房間雖然沒有任何可觀的景色，幸好其頂樓餐廳卻一重又一重的是中央火車站及人來人往的廣場，遠景是古城區及一邊山景。頂樓是在九樓，最吸引人的是一大片玻璃，旅客可以一邊用餐一邊欣賞景色，視線是鳥瞰角度，就像前文提及我在台北忠孝復興站的二樓月台繪畫一樣。

旅館餐廳的一級樣景觀

這一回我只畫一幅作品，必須坐在同一餐桌，每天才可以持續地以同一個角度去繪畫，一連四個早晨，我也特別早去用餐，

左上：右方是薩爾斯堡中央火車站。左方是 H+ Hotel Salzburg

右上：我在頂樓邊寫生。也是這次寫生的鳥瞰角度。

右下：頂樓邊的景觀邊寫生

左下：H+ Hotel Salzburg

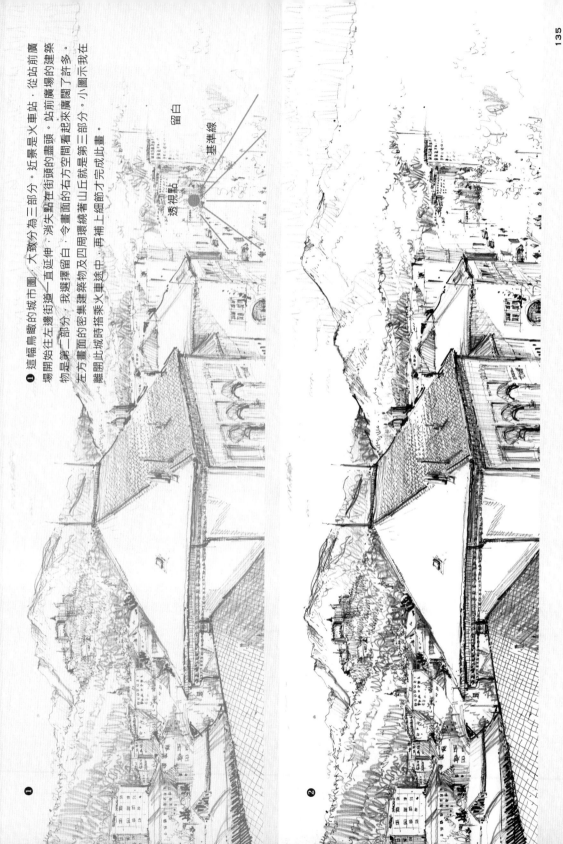

❶ 這幅鳥瞰的城市圖，大致分為三部分。近景是火車站，從站前廣場開始往左邊街道一直延伸，消失點在街頭的盡頭。站前廣場闊起來廣闊了許多。物是第二部分，我選擇留白，令畫面的右方空間看起來廣闊了許多。左方畫面的密集建築物及四周環繞著山丘就是第三部分。小圖示我在離開此城時搭乘火車途中，再補上細節才完成此畫。

留白

基準線

透視點

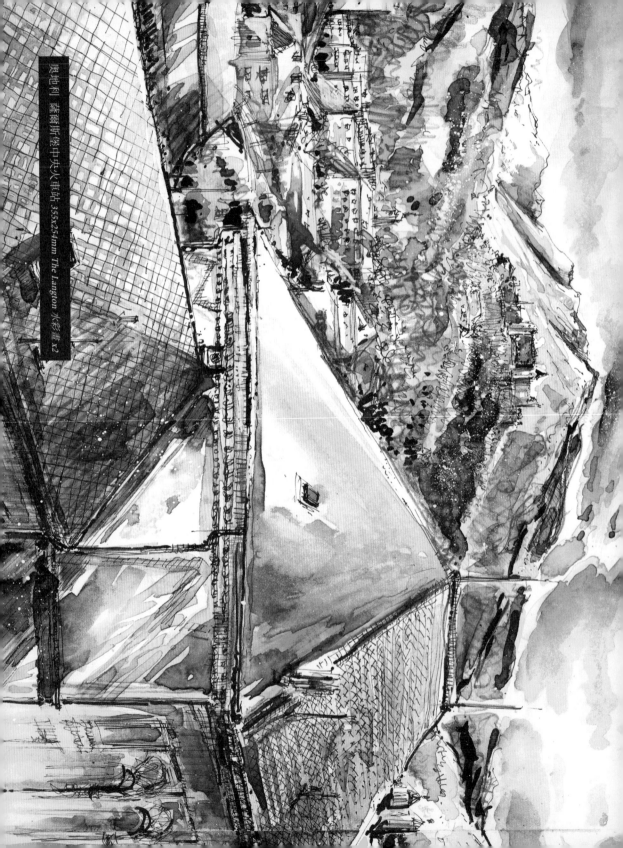
奧地利 薩爾斯堡中央火車站 355x254mm The Langton 水彩畫 x2

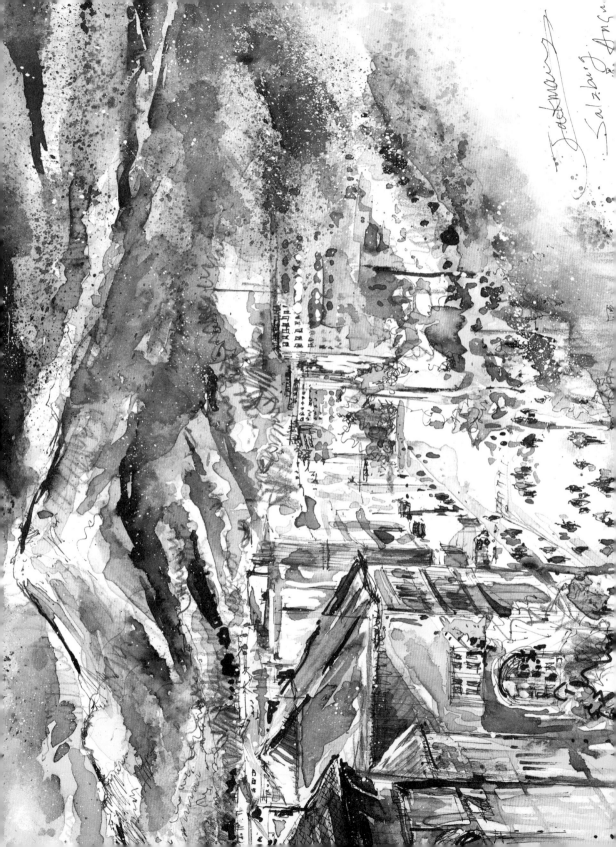

速寫要訣：
快速地判斷正確與規劃時間

◆ 速寫方法：不要逐一刻畫，當作「一個整體」

這次端土之旅的行程很緊密，每一天都要不斷移動前往多個地方，能停下來邊寫邊寫的機會不會太多，其實很多寫生人都會遇上在現場寫生時間很短的著況，相信本文可以幫助大家。

◆ 速寫並不是「極簡單而不注重細節」

寫生時間短促的話，我們便要掌握速寫的要點，首先要明白，速寫可不是「極簡單而不注重細節」的繪畫，有些人一開始便告訴自己：「時間這麼短暫，實在無法繪畫全部，不如我就輕鬆簡單地大致內容畫下來，到最後只要拍上幾張相作參考，回家後才一邊看照片一邊補上細節。」持有這心態去進行速寫，通常畫出來會有「草草完結」的感覺。

◆ 學會取捨

能真正地提升自己寫生能力的方式，尤其是快速地判斷，正確找出畫面的重要的是：學會取捨，就是快速地判斷，正確找出畫面的重點，把重要景物的外形及細節一一畫下來；至於較次要的景物，便使用簡潔筆觸表達。

◆ 劃分三分之二給重點景物

說到底，速寫就是與時間競賽。從時間安排上，如果只有十二分鐘的速寫時間，我習慣劃分三分之二給重點景物，餘下的是次要的景物，後規劃好時間，接著不簡單地說，先判斷出重點及較次要的景物，容遲地馬上動筆！

三小時健行後，來一幅馬特洪峰速寫！

又是馬特洪峰（Matterhorn），在上一篇寫了在館房間繪畫這山峰的三幅畫，這一幅畫，這是離開舒服的房間，實際在戶外的寫生。這一天特別難忘，天色還籠罩在黑暗之中，我們在早上五時跟 Amadé Perrig 行山專家（相片中的穿著紅色上衣）會合，然後登山看馬特洪峰的黃金日出。所謂「黃金日出」，就是在太陽第一道光芒照射到馬特洪峰的頂端，山色便開始隨著不同光線及角度而轉變，絕美的一瞬間，也最令人驚歎就是，這時煥發的光彩由紅色漸變為金黃色，為時不到十分鐘。

欣賞絕美的日出景色後，我們會展開當天的另一重頭戲。眼著 Amadé Perrig 展開三小時的健行之旅。我們所走的路徑有部分較為艱難，需要從高處慢慢地攀爬下去的，正因為山列車準備下山時，所看到的美景更顯得珍貴。最後，在等候登山列車準備下山時，善用車行的十幾分鐘，忍不住來了一次馬特洪峰的速寫。

勾勒山峰的外形

❶ 速寫的要訣，就是快速地繪畫最重要的部分，首要在畫紙的右方繪畫山峰的錐形。

描繪山峰的細節

❷ 山峰的錐形已成，便馬上仔細地用不同線條描繪描繪山峰的細節，這時大約用了三分之二的時間。

❸ 重點的景物已完成，便立即轉移至較次要的部分，記得使用簡潔筆觸。

❹ 把握最後三分之一的時間完成馬特洪峰的前方兩旁的部分。

即使不添水彩，完整度已經很高的速寫畫

正如之前所說「完全勾出去畫出不可修改的線條」的重要性，速寫更加著重在這方面，所以針筆依然是我主要的速寫工具，此外也加上黑色水溶性 sketching pencil 及 Copic 的暖及冷灰色系列

的 Marker 來繪畫，這樣可在極短時間內增加景物的質感及立體感。畫到此，即使不添上水彩，這幅速寫畫的完整感也隨高的，我們便高高興興的下山去。

我的速寫工具

暖灰色系列的 Marker

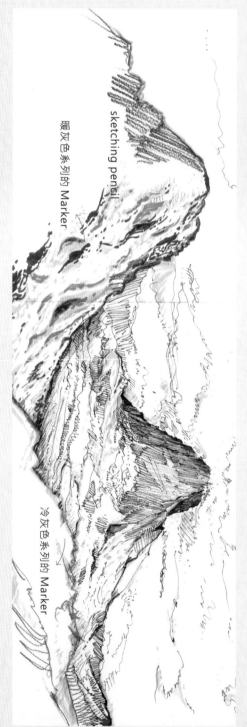

sketching pencil

暖灰色系列的 Marker

冷灰色系列的 Marker

瑞士 馬特洪峰
297x210mm Daler & Rowney 水彩紙 x2

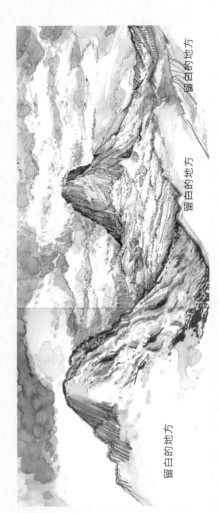

留白的地方

留白的地方

留白的地方

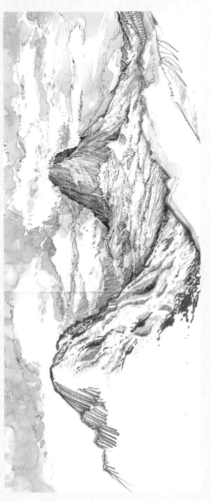

❶ 水彩部分是回到旅館才開始，所花時間也只是三十分鐘左右。

雖然用上marker，但直接使用水彩塗蓋上去便可以。先用明亮的藍色為天空上色，塗上兩至三次的水彩便可以描繪出立體的白雲，還有，在山峰的岩石及積雪部分。

❷ 待第一次水彩乾了，便開始第二次上色，包括天空的顏色及較次要的部分（馬特洪峰前方的兩旁）。

此外，這幅畫要表達廣闊的空間感，所以留白的地方相對地較多。

❸ 後頁｜最後一次的上色，稍為微調顏色以營造氣氛，以及增加山峰的細節便可以。

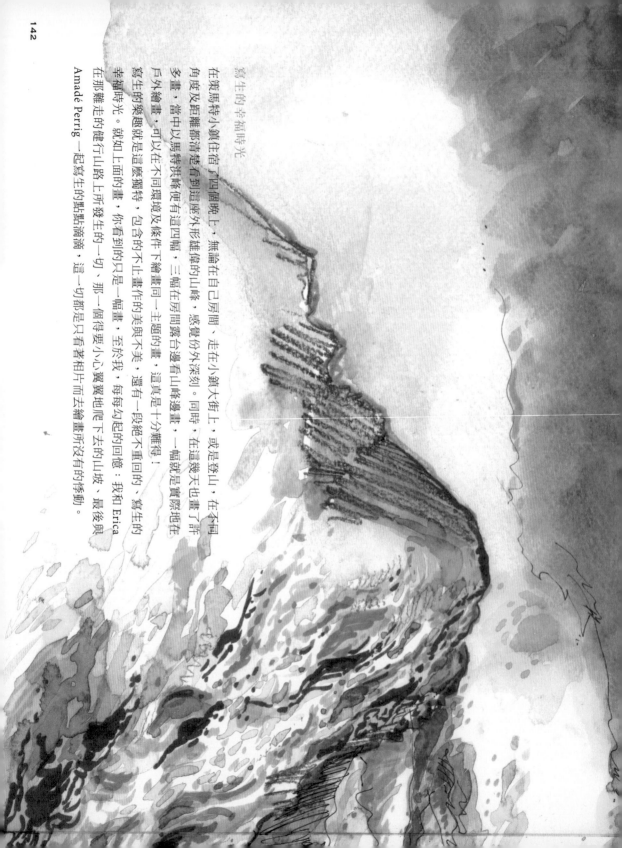

寫生的幸福時光

在策馬特小鎮住宿了四個晚上，無論在自己房間、走在小鎮大街上，或是登山，在不同角度及距離都清楚看到這座外形雄偉的山峰，感覺份外深刻。同時，在這幾天也畫了許多畫。當中以馬特洪峰便有這四幅，三幅在房間露台邊看山峰邊畫，一幅就是實際地在戶外繪畫，可以在不同環境及條件下繪畫同一主題的畫，這真是十分難得！

寫生的樂趣就是這麼獨特，包含的不止畫作的美與不美，還有一段絕不重複的回憶：我和 Erica、Amadé Perrig 一起寫生的健行山路上所發生的點點滴滴，這一切都是只看著相片而去繪畫所沒有的悸動。

幸福時光。就如上面的畫，你看到的只是一幅畫，至於我，每每勾起的回憶，寫生的

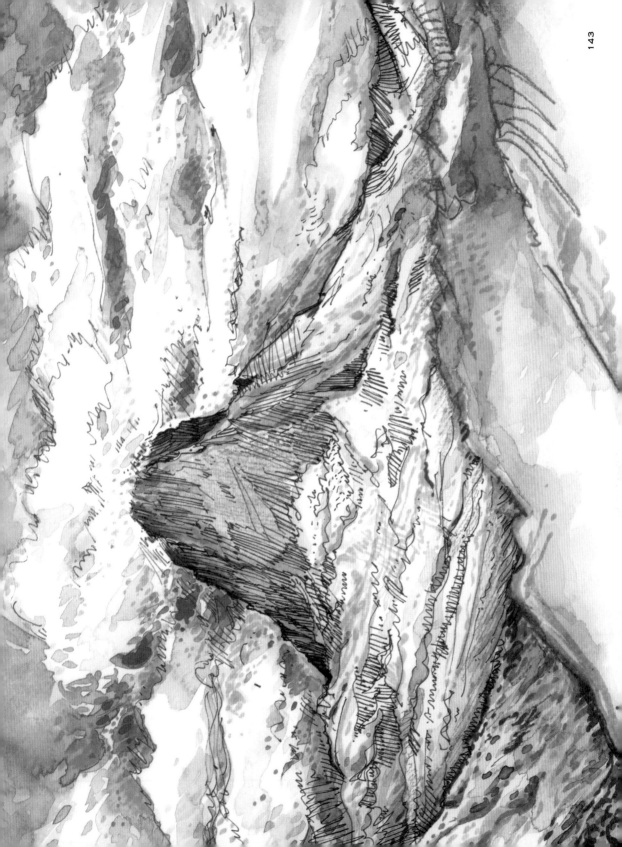

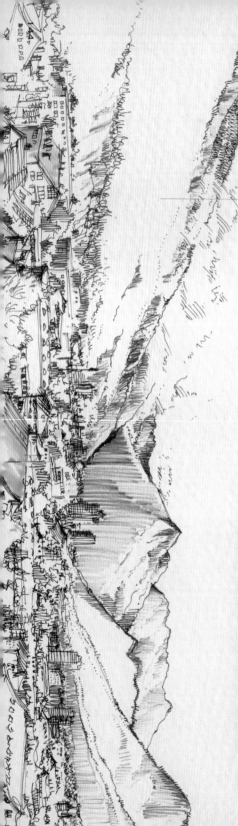

部分上色可充份表現線條之美！

上一篇指出，不用上色，透過針筆、黑色的水溶性 sketching pencil 及灰色系列的 Marker，只用不同的線條亦能把風景畫得生動；由此不難發現，線條也可以充份表現畫的意境。

有些畫的重點是顏色，當然有些畫的重點在線條，再進一步說，當你期望這幅畫是主要呈現線條之美，可以選擇完全不用上色，或部分上色，這並不是偷懶，而是刻意減低色彩的運用，藉此展現線條的表現力，就像電影裡的部分色彩或黑白，能產生某種特殊效果。

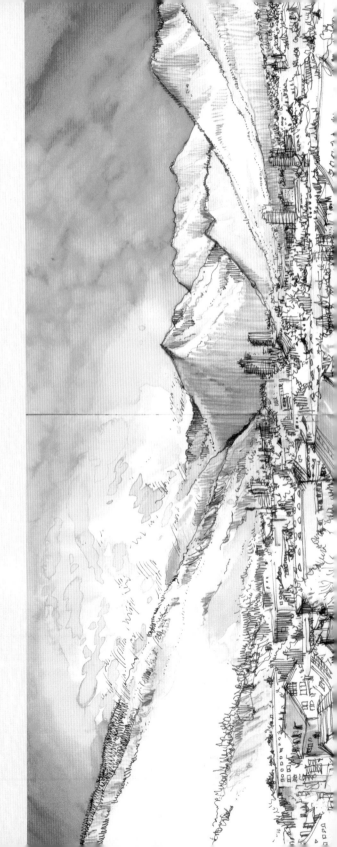

寫生地點：庫爾

庫爾 (Chur) 是瑞士最古老的城市，擁有約五千年的歷史。我們的旅館座落於舊城區的外圍，這幅畫是完成於旅館房間之內，窗外雖不是歷史悠久的建築物，可是這一片廣闊的山區美景亦非常吸引。

瑞士 庫爾
254x178mm The Langton 水彩紙 x 2

不同的線條使畫面更豐富

前後的兩幅畫都是部分上色，我專注於繪畫不同的線條在畫面上，以展現出不同的形態：粗細的結合、濃淡的漸變、疏密的表現以及曲直的變化等，使得整個畫面更豐富深刻。

① 一口氣在三十分鐘內完成，繪畫充滿力量的粗線條，需要果斷地不可遲疑。

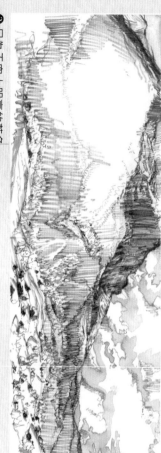

② 只為天空上明亮的藍色。

③ 最後為草原及小屋上色。

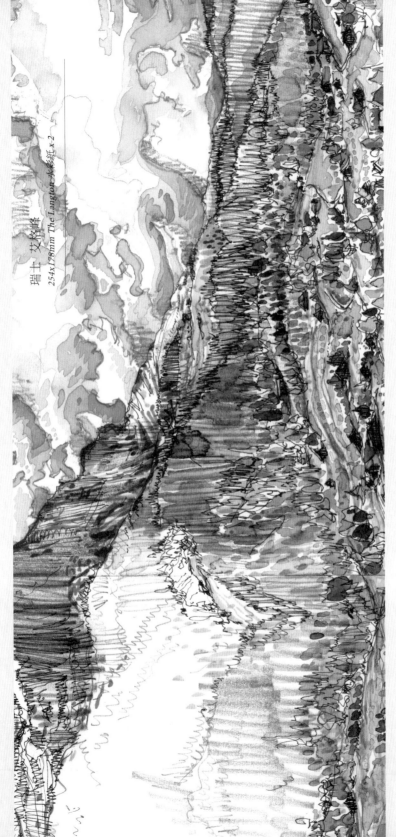

瑞士 艾格峰
254x178mm The Langton 水彩紙 x 2

寫生地點：格林德瓦

到訪少女峰的遊客，格林德瓦（Grindelwald）是其中一個主要
地方，其受歡迎的原因：無論在格林德瓦的任何地方，抬頭一望
肯定會看到這座高聳挺拔的艾格峰（Eiger）。著名戶外用品牌：

North Face，就是指艾格峰的北面坡，這可是在世界上名列前茅最
難攀登的路線之一。我們的旅館露台就面向艾格峰，它彷彿一位
沉默的巨人矗立在我的眼前，為了表現它的雄偉，我例外地畫了許多
充滿力道的粗線條，緊密地排在山峰的上半部。

連綿的山巒練習法

端士有這麼多壯麗的山景，事前不妨學習「連綿的山巒練習法」。這其實是一種用紙張製作的紙山模型來練習。因為畫山的時候，如果只要畫出山丘的「外圍輪廓」，無法呈現「山的立體感」。繪畫具有立體感的山丘有兩項的要訣：稜線與陰影。不論哪一座山，只要把這些稜線和陰影畫出來，就能表現山的立體感。

五分鐘可輕鬆製作紙山模型

有些讀者可能像我一樣，居住的周圍根本沒有山的，沒有實景讓自己練習。這次介紹的方法，就是可讓大家安坐家中也能練習，不論多巨大的山岳都可縮作一個塊狀物。我們可以使用不到五分鐘輕鬆自行製作紙山模型。

增加紙山模型的數量

看右圖便清楚，一張紙就能製作出一座山。兩張紙可製作兩座山，可持續增加數量，便可畫出連綿不斷的山巒。

① 需選用一般的A2畫紙，折出垂直線、水平線後，把畫紙攤開。

② 隨意對折及重疊紙張，以折出不規則的形狀，以及呈現凹凸的立體感。

● 要點1：山的稜線

無論哪一種山都會有稜線。稜線常見於山頂、山腳下也會出現。何謂「稜線」：從紙山模型看到的突出的折線就是了。雖然實際去找出稜線，可是只要累積稜線練習，很快真要累積山也能畫得順手。

● 要點2：明暗的分界

稜線也是「明暗的分界線」。如果太陽在稜線的右邊，則左是陰暗的，右邊的稜線以右是光亮的。

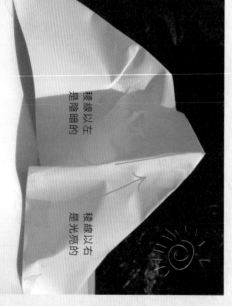

③ 具立體感的「紙山」置在桌上，最後用膠帶把它固定在桌面。

稜線以左是陰暗的

稜線以右是光亮的

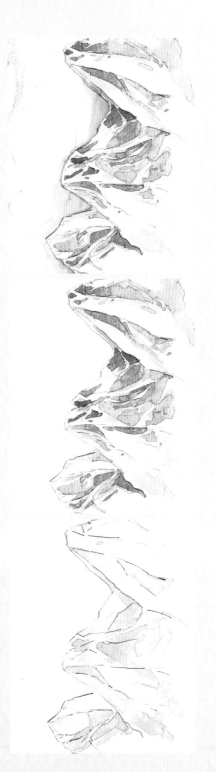

●要點 3：單色灰階技法

用鉛筆清楚畫出「山的稜線」，然後用單色灰階技法為陰影上色，陰影在稜線的一邊，以表現出山的光與影。

●要點 4：濃淡變化的陰影

山的陰影有濃淡變化，較淡的部分，只需淡淡的上色一次；較深部分，便需要上色兩至三次。主要是稜線邊的陰影顏色，以及在山谷裡的陰影顏色。

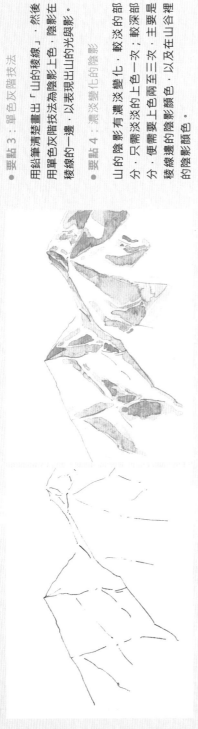

示範：兩座紙山模型

示範：三座紙山模型

練好寫生基本功：只用線條也可畫出好畫！

寫生是從「線條」的開始，將自己的眼睛觀察到的人物和景物，直接運用「線條」畫出他們的外型及細節，所以只要掌握到「線條」這基本功，你便已成功了一半。

在前文已經分享過如何運用不同的線條，本文是完整地就說明如何運用不同的線條來繪畫。以下一些是較為常見的線條，我是使用了 0.2mm、0.4mm 及 1.0mm 來繪畫，以顯示它們粗幼不一的效果。

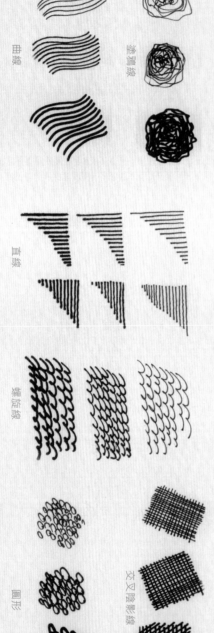

曲線

塗鴉線

直線

螺旋線

圓形

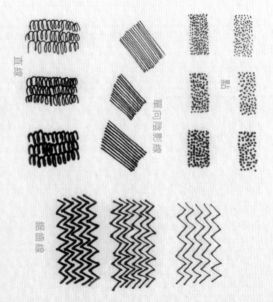

點

單向陰影線

直線

鋸齒線

交叉陰影線

有多少種線條？

經過說明後，大家不妨仔細觀察本頁及後頁
的畫，找一找，看看找到多少種線條？

練習（一）

1 直線
2 點
3 單向陰影線
4 交叉陰影線
5 波浪線
6 曲線
7 塗鴉線

專注使用不同的線條來寫生！

雖然，一幅畫能否被稱為好看，是需要考慮多個因素，可是你若能合理地使用多種不同的線條來畫畫，這樣確實能把層次豐富起來。另外，因為我們使用的工具或手的輕重，將來寫生時，有些時候不妨只專注使用不同的線條來繪畫，並刻意地控制繪畫的速度及力度，就這樣持續畫著，一些從未見過的線條魅力，說不定在探索之間發掘到，甚至影響以後的寫生方向！

本文的兩幅作品都繪於高處，第一幅畫是蒙於高處，第一幅畫是蒙投，走上舊城區的高處可看到火車站及日內瓦湖的美景，那多條火車路軌構成複雜又富動感的線條，下筆時需要懷著果斷之心情，份外用力才能畫得好。

第二幅是蘇黎世市內的 Lindenhof，是古羅馬時代所設置關口，亦是蘇黎世發祥地的高岡，從那兒能遠眺到利馬河、河邊的舊城區及大教堂，此畫的上色版本可見於後記。

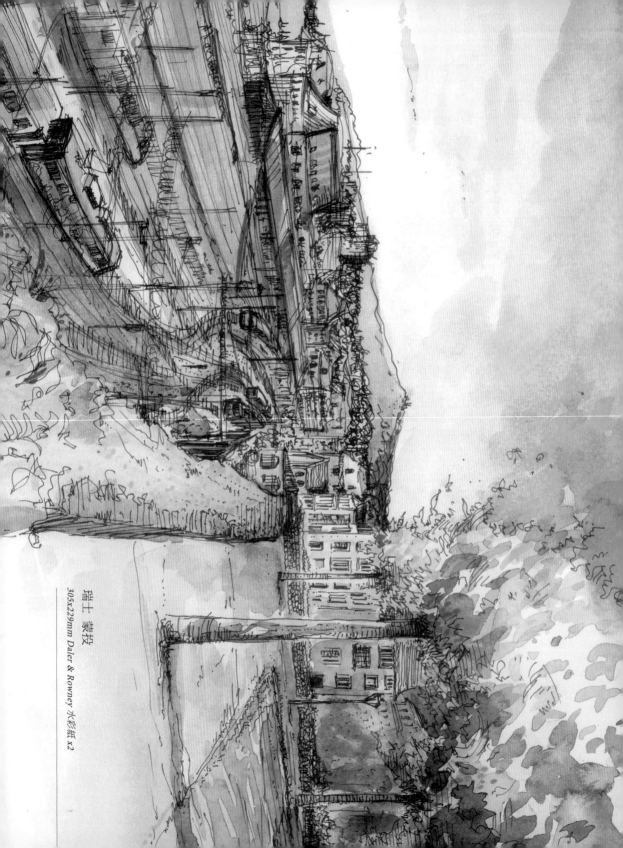

瑞士 蒙投
305x229mm Daler & Rowney 水彩紙 x2

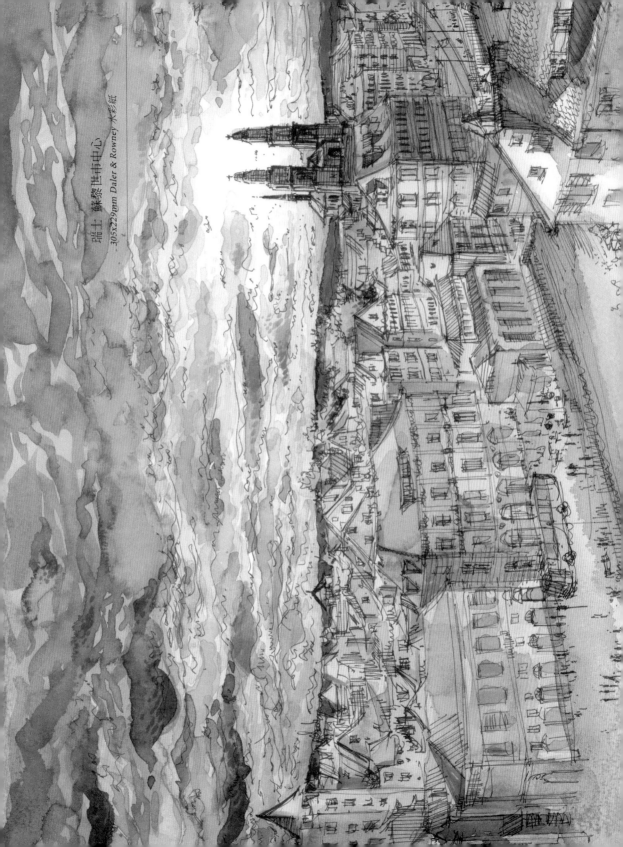

瑞士 蘇黎世市中心

305x229mm Daler & Rowney 水彩紙

隨 性 的 散 步 輕 輕 鬆 鬆 畫 出 多 幅 小 畫

前文有好幾幅大尺幅或極為複雜的畫，比如在台北忠孝復興站的二樓月台、台北101觀景台及端士策馬特的旅館陽台，動輒用上好幾個小時，甚至需要分段時間在幾天之間很緊湊才能完成。假若沒有好好把握時間，便無法畫畢。這種耗上不少體力和精神的畫都是很特別的例子。我想在某些人的眼中，應該會列為自我要求（或稱之為「挑戰」）得很過分。

非常普通的題材

換一個角度來看，寫生絕對可以輕輕鬆鬆的進行，沒有任何的時間壓力，也不會畫到自己累死。只花數分鐘的速寫畫也是我經常繪畫的。只有一點透視點的簡單構圖，或是只有近景沒有遠景，或是只有一、二座兩至三層高的普普通通的樓房，又或是沒有高山湖泊或城甚麼古城高塔……總而言之，非常普通的題材也能成為一幅很好看很道有味道的畫作。

就像我芬蘭之旅的最後一天，當時身處於首都赫爾辛基（Helsinki）。由於傍晚才上機，就在最後的空閒時間，我帶著背包，以及數支針筆與小小的寫生本便步出酒店，沿著海濱畔散步開去。展開沒有預期目的地的散步。

赫爾辛基的西港區

這個所謂空閒時間間不多，兩小時左右，我只可能附近走一走。酒店座落於此城市的西港區。這一帶算是新發展區，大量低密度的高級樓房還在興建中，沒有任何百年以上的著名建築物，所以稱不上是旅客區。

左上、右邊的建築物是我的酒店左上、右頁的三幅小畫就在這處開始散步。右下／遊覽赫爾辛基，搭乘路面電車最為方便，可以貫通大部分的景點。

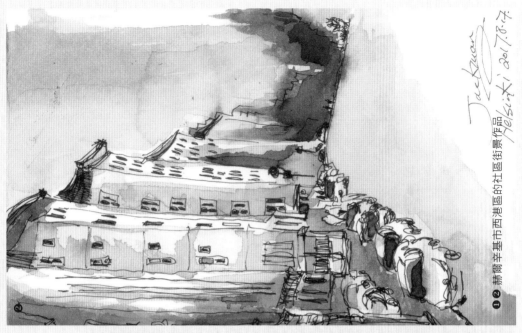

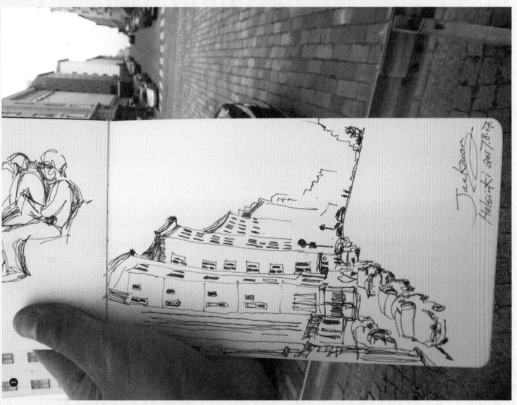

❶❷ 赫爾辛基市西港區的社區街景作品 Helsinki 2017.8.7.

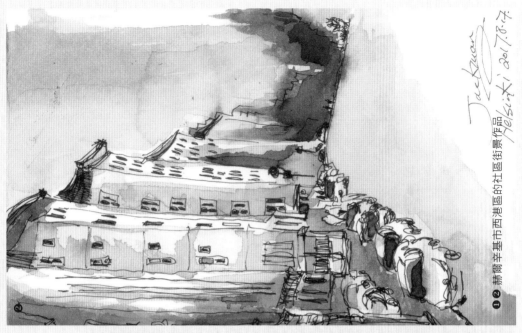

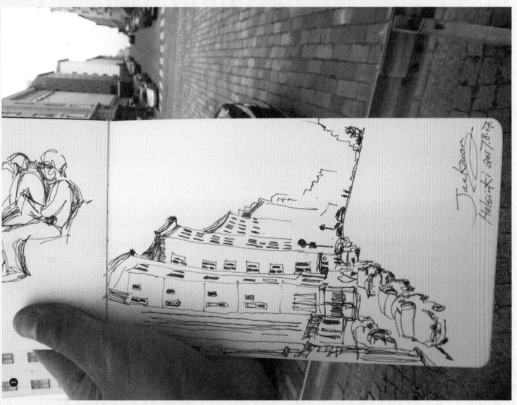

❶❷ 赫爾辛基市西港區的社區街景作品 Helsinki 2017.8.7.

這三幅是赫爾辛基西港區灣畔的景色。上幅是低密度的社區，我便是深入那處畫下本文的寫生畫。中幅是灣畔的小船，眾所皆知，芬蘭人是愛拿拿。不少船有槳拿設施。下幅是灣畔的修船廠，還眺一下，只見不少人在工作中。

雖然如此，這裡的散步我十分享受。心中沒有預計著會繪畫些什麼東西什麼景物，一切只要隨性，憑直覺。當走過灣畔，便順其自然地走進沒有旅客涉足的社區，遇見的都是本地人。遇見的餐廳與商店都是本地的。我感受到不一樣城市的氛圍，親看到赫爾辛基市的另一面。

❶❷ 赫爾辛基市西港區的社區街景作品

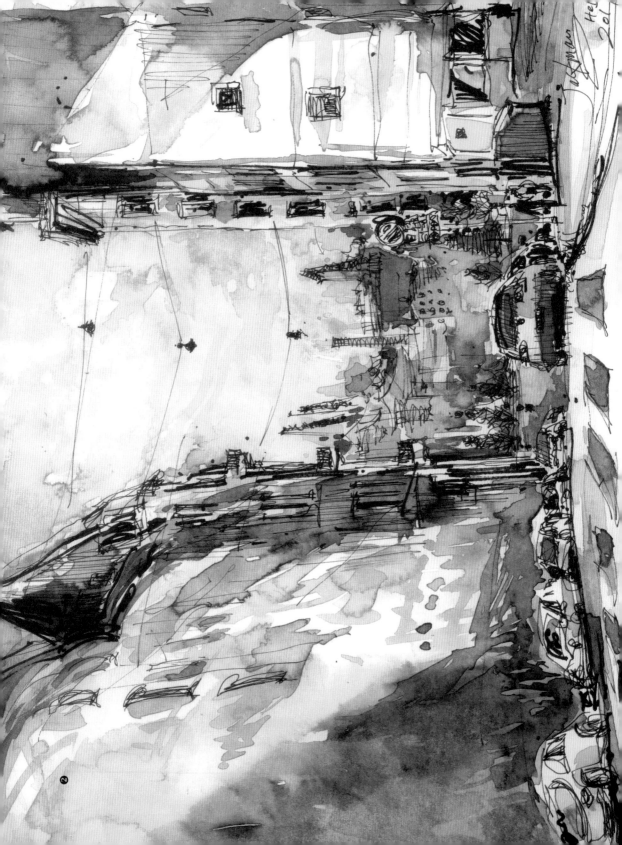

本章重點的提要

❶ 寫生的絕佳場地

在旅途中，如果能有最充足寫生時間的「場地」，一定非自己旅館的房間莫屬。自己已養成了這個寫生習慣：只要入住的房間可以畫窗景畫，即使前一天很累或很晚才入睡，第二天我必早起床，吃一點東西喝一杯咖啡，便馬上在窗前動筆。房間露台推稱「夢幻寫生的舞台」！

❷ 營造出豐富的層次

繪畫線條的重點：無論哪一種的線條，記得要「疏密有致、有粗有細、時長時短」，才能夠畫出景物的立體感及營造出豐富的層次。

❸ 草率完結的感覺

「時間這麼短暫，不如我就輕鬆簡單地把大致內容畫下來，到最後只要拍上幾張相片作參考，回家後才一邊看照片一邊補上細節。」持有這心態去畫速寫的人，通常畫出來會有「草率完結」的感覺。

④ 速寫就是與時間競賽

學會取捨，就是快速地判斷、正確找出畫面的重點，把重點景物的外形及細節
一一畫下來；至於較次要的景物，便使用簡潔筆觸表達。

⑤ 幸福時光

寫生的樂趣就是這麼獨特，包含的不止畫作的美與不美，還有一段絕不重回的，寫生的幸福時光。

⑥ 從未見過的線條魅力

我們刻意及持續地控制描繪繪畫的速度及力度，一些從未見過的線條魅力，說不定在探索之間發掘到，甚至影響以後的寫生方向！

⑦ 一幅很好看很有味道的普通題材畫作

寫生絕對可以輕輕鬆鬆的進行，沒有任何的時間壓力，也不會畫到自己累死。只有一點透視的簡單構圖，或是只有近景沒有遠景……總而言之，即使是非常普通的題材，也能成為一幅很好看、很有味道的畫作。

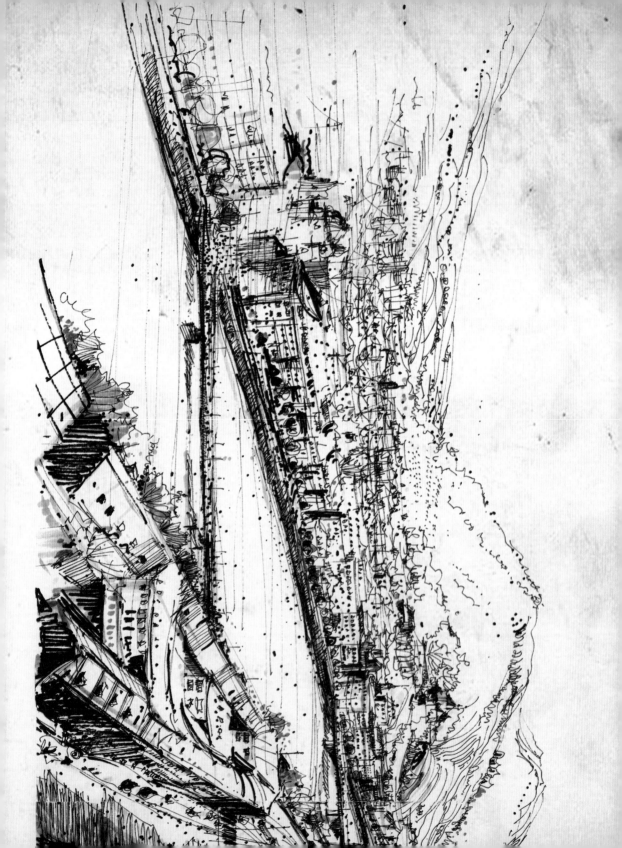

4

歐洲的寫生實踐
PART II

善用基準線畫古城高塔與透景

◆寫生地點：沙夫豪森◆

位於瑞士的北部，從蘇黎世中央火車站出發，只需50分鐘。很適合安排當日來回的日歸小旅行。沙夫豪森是個小巧的城鎮，古時因萊茵河瀑布經常出現巨大水流，令商船無法通過，商船過不了就會在這裡停泊休息，於是沙夫豪森因此而漸趨繁榮。

出火車站約100公尺可抵達主要觀景街道，在這範圍內汽車是不可以行駛的，走著走著，便已登上畫城的高處：梅諾（Munot）古堡，是沙夫豪森重要地標，環形堡壘單建於十六世紀，遊人可360度眺望整個古城鎮。古堡的瞭望塔（左方相片），從1377年開始便有守衛（Munot guard）當值及居住。每晚九點都會敲響梅諾鐘（Munot bell）。

瑞士的湖光山色是最讓人嚮往的。作為寫生的初學者，繪畫這樣會比較容易，因為建築多以直線、橫線為主，變化多端的曲線較少。我們在這端土走訪了不同的城市，每個地方的古城區都保留著中世紀的美麗與歷史的氛圍，不論是像迷宮一樣的大街小巷、蜿蜒交錯的石子街道、牢固的城牆和各種石造的房子、高高的鐘樓、不同時期的建築特色的寫生人來說，全都是適當的題材！

選景及構圖

這畫的構圖較簡單，次序1是直向的繪畫，次序2-4則是橫向的繪畫，繪畫的次序：

（選取鐘樓及其周圍為這幅畫的內容。）

1. 鐘樓（由最高點開始，向下一直畫下去）➜ 3. 後排的房子（從左至右繪畫）➜ 2. 前排的房子（從左至右繪畫，或相反方向）➜ 4. 最遠處的森林及小丘（從左至右繪畫）

選用的水彩畫紙是305x229mm，鐘樓是整張畫的房子的焦點，採用直向的繪畫比較好放在畫紙的中央，還有要留意鐘樓與四周的房子的比例，以及前排與後排的比例，後排的一定是前方較小型的。描繪前排時，建議可多畫其細節。事前評估所需時間也是需要的，如果畫至中途得難開便不太好。像這幅畫雖然構圖不複雜，可是鐘樓及房子的細節蠻多，便要花上一兩小時以上。

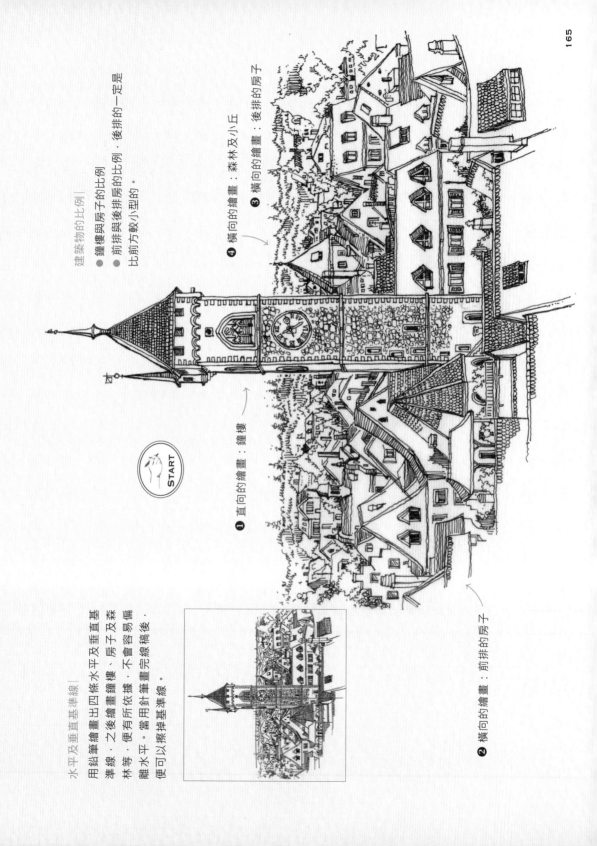

建築物的比例

建築物的比例—
鐘樓與房子的比例
● 鐘樓與房子的比例
● 前排與後排房的比例，後排的一定是
比前方較小型的。

❶ 直向的繪畫：鐘樓

❷ 橫向的繪畫：前排的房子

❸ 橫向的繪畫：後排的房子

❹ 橫向的繪畫：森林及小丘

水平及垂直基準線—

用鉛筆繪畫出四條水平及垂直基
準線，之後繪畫鐘樓、房子及森
林等，便有所依據，不會容易稿偏
離水平。當用針筆完全畫線後，
便可以擦掉基準線。

START

為建築物上色！

享受線條寫生後，便可以展開水彩用具，試著跟著步驟為你的作品添上色彩。用心專注上色後，便發現每一層的水彩都能呈現不同的面貌，不經不覺，完成最後的步驟後，看到最美最完整的畫面，滿心愉悅。

鐘樓的頂部是最光亮的地方。

5 在調色盤上用大量的水將黃、棕色等主要顏色，在整張畫紙上塗上，營造基本色調。注意鐘樓及房子需要較淡顏色，尤其是鐘樓頂部是整幅畫之中最光亮的地方。

前方的樹木

6 7 第一層的顏色乾了，暫時放下建築物，先為前方樹木，以及遠方的森林及小丘上色。記得注意兩者的顏色是有所不同的，前方是比較翠綠。

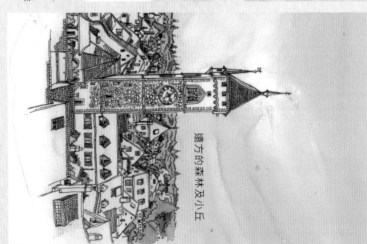

遠方的森林及小丘

房子的立體感｜
把每座房子的屋頂、正面、側面
視為獨立的塊面，為每塊塊面上
色時，要注意顏色有變化，否
則無法營造出立體感。

為森林等部分繼續上色。

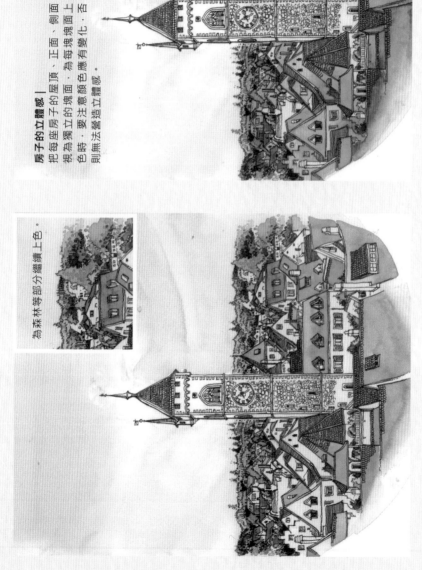

⑧ 這步驟共有兩部分，第一可以為房子上色，先從它們的較深色
的屋頂開始。此外，為樹木、小丘等內容，
以增加其細節及顏色的變化。

⑨ 這時候，城鎮內的樹木等內容已完成，可以集中處理房子，為
其第二、三層顏色。同樣地為其增加細節及顏色的變化。

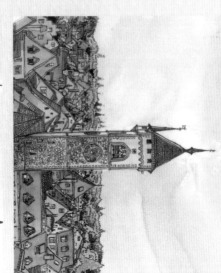

⑩ 最後，為主角上色，鐘樓比起其他房子更需要關注細節。

頂部的細節

豐富天色

⑪ 檢視整幅畫，作最後的微調，例如豐富天空的顏色，以加強氣氛。

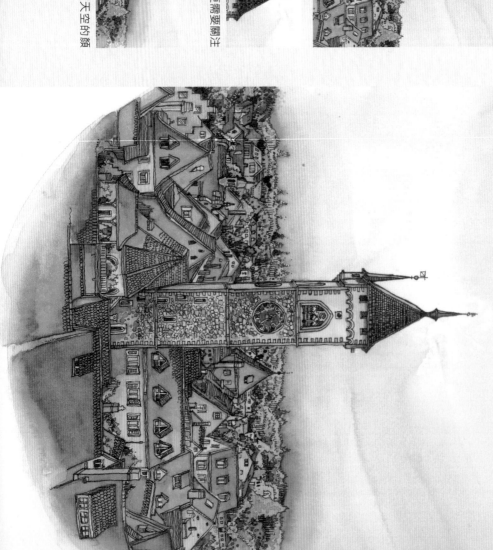

瑞士 沙夫豪森
305mm x229mm The Langton 水彩紙

沙夫豪森
寫生花絮
BEHIND THE SCENES

小鎮的房子建於文藝復興時期，牆上有多彩多姿的壁畫、171個凸肚窗，讓人目不暇給。據說昔日的有錢人為了顯示其地位，便在其房子建跟車設這些窗台。其中 Vorstadt 大街跟車站是平行的，街上處處有凸肚窗，過了車站後第一條平行街道就是。

列車上的乘客

在蘇黎世搭乘火車前往沙夫豪森時，有一位乘客正在專注地看報紙，在他不經意之時，快速地畫下來。

歐洲最大的瀑布

從沙夫豪森搭車不到十分鐘，便到達歐洲最大也最湍急的瀑布：萊茵瀑布。其水流從21米的高處直衝而下，寬度達150米。欣賞這自然奇觀的最佳時間是七月，那時候的水位是最高。瀑布也最壯觀。不只是遠望瀑布，還可坐船，可在極近距離觀賞到氣勢磅礴的場面；在等候上船，我也把握時間速寫把瀑布畫下來，高興地與當地人分享作品。

善用基準線畫古城窄巷

上一篇，我在沙夫豪森的梅諾（Munot）古堡，在高處繪畫了古城風景畫，那幅屬於遠景的寫生畫，所畫的建築都是小小的，這次帶大家走進蘇黎世舊城區裡面，尋找理想的構圖，繪畫小巷的近景畫，把房子的全部也畫下來。

蘇黎世中央火車站（Zurich Hauptbahnhof）建於 1871 年，是瑞士第一條開通鐵路的車站，位置上很接近舊城區，許多剛下火車的旅客都會從這裡開始散步去參觀舊城區。

舊城區由利馬河（Limmat）貫通，其中有三座教堂，是重要地標，分別是大教堂（Grossmünster）、聖母教堂（Fraumünster）及聖彼得教堂（Kirche St. Peter）。三座教堂在市中心並立，因而構成蘇黎世市中心的美景。

在老城區遊走時，正當從小山丘緩緩走下去時，在這條窄巷的小街上，視線上兩旁的房子不斷向下移動和收窄，這時在小街盡頭的上方，便發現兩座高高的建築物打破原本的視線角度，因而形成「高高低低的線條」的畫面，充滿跳躍感。

START

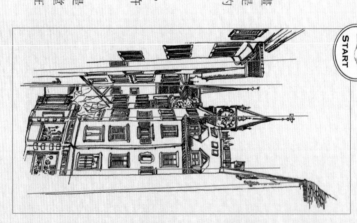

聖彼得教堂　　聖母教堂

垂直基準線

❶ 用鉛筆繪畫出幾條垂直基準線，繪畫鐘樓、房子等，便有所依據，不會容易傾斜，當用針筆畫完線稿後，便可以擦掉基準線。

❷ 聖彼得教堂、聖母教堂及其下方的房子、古塔在畫紙的中央，先仔細描繪比較理想，然後再畫兩旁的房子，這樣出錯的機會較少。

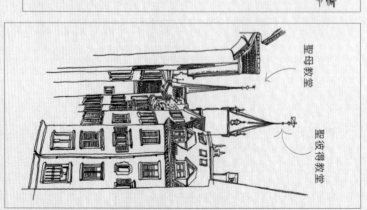

較暗的位置

光亮的位置

④ 這幅畫著重光影的效果，上色前可另外繪畫一張小小的光影參考圖。黃色部分是受光部分，是整幅最光亮的位置，灰藍色是影子部分，這樣上色時，一邊看實景，一邊看著參考圖，可輕鬆完成光影效果。

③ 當畫至最外圍的房子，便比較輕鬆，採用逐步簡化的描繪手法，使人的視線聚焦中間。
當畫完全部的線條，看看不同高度的房子及教堂，又高又低，充滿生動感，便知道這樣的構圖很好看。

充滿跳躍感的視線角度

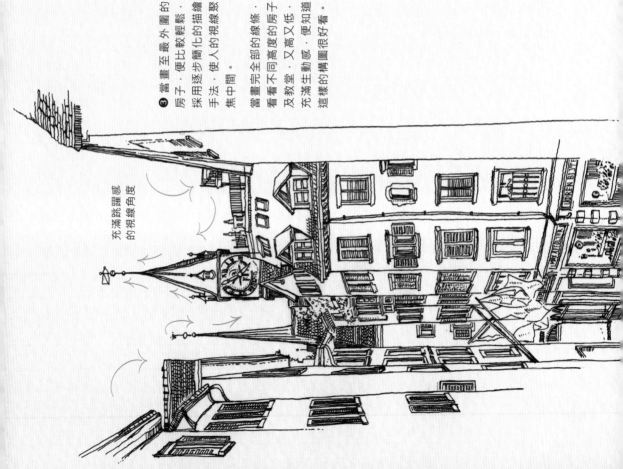

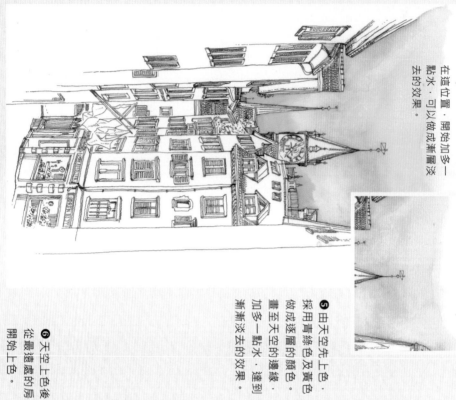

在這位置，開始加多一點水，可以做成漸層淡去的效果。

5 由天空先上色。採用青綠色及黃色做成透層的顏色。畫至天空的邊緣，加多一點水，達到漸漸淡去的效果。

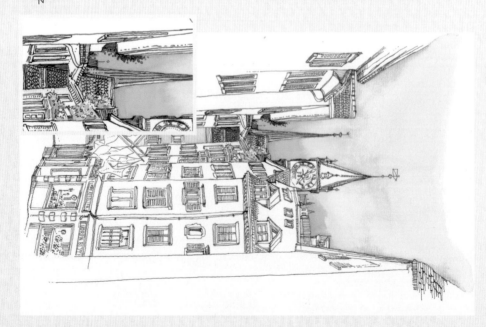

6 天空上色後，從最遠處的房子開始上色。

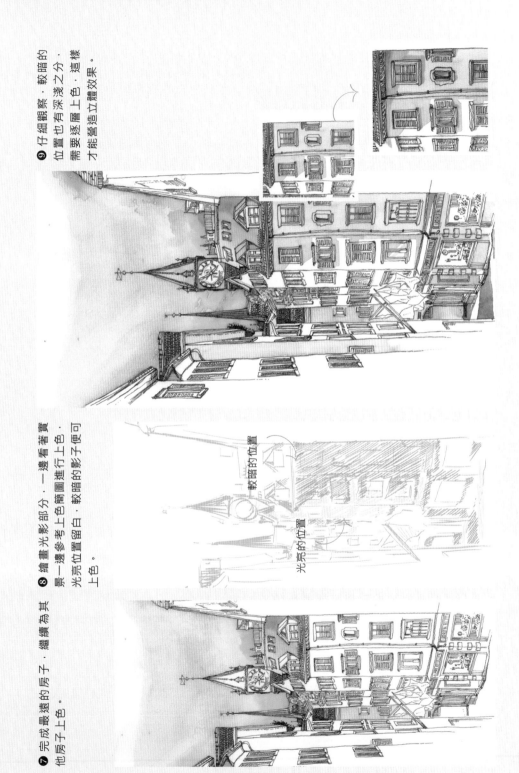

⑦ 完成最遠的房子，繼續為其他房子上色。

⑧ 繪畫光影部分，一邊看著實景一邊參考上色，較暗位置留白，較暗的影子便可上色。

較暗的位置

光亮的位置

⑨ 仔細觀察，較暗的位置也有深淺之分，需要逐層上色，這樣才能營造立體效果。











⑩ 最後，除了把瑞士國旗上色外，我做了以下事情，讓整幅畫的層次更見豐富。

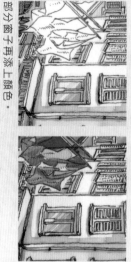

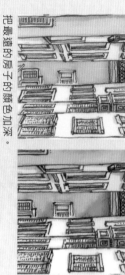

把最遠的房子的顏色加深。

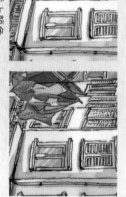

部分窗子再添上顏色。

外圍的兩旁房子，用上較隨性上色的筆觸，與畫的中間部分所採用嚴謹筆觸造成衝突效果。

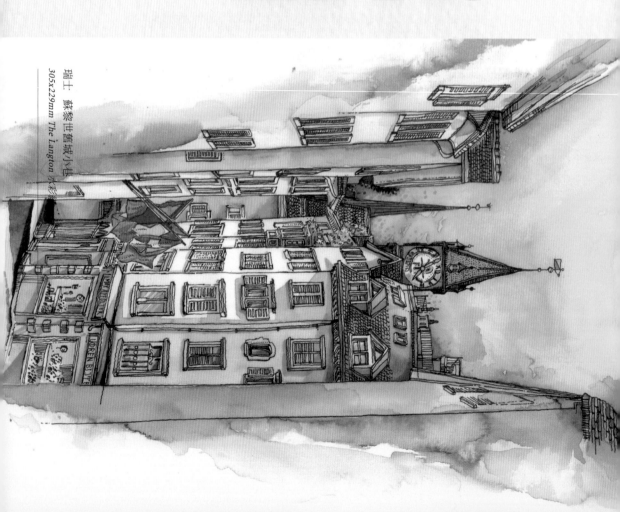

瑞士　蘇黎世舊城小巷
305x229mm The Langton 水彩紙

174

蘇黎世中央火車站

火車站裡有前往瑞士各大城市的火車。另外也有長途火車前往一些歐洲城市。交通十分繁忙。從蘇黎世國際機場到市內有直達火車。不到半小時。十分方便！

繁華購物大道

步出火車站便是班霍夫大街(Bahnhofstr)。精品商店林立。輕軌列車是市內主要的交通工具。

河邊速寫

蘇黎世湖畔和利馬特河沿岸綠樹成蔭。是人們閒休好場所。天色美好。坐在河邊享受一番。把前方大教堂的塔樓及河畔的景緻速寫下來。

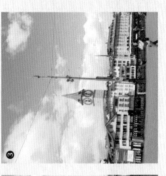

❸

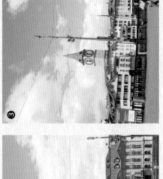

❷

蘇黎世寫生花絮

BEHIND THE SCENES

❶ 大教堂的雙塔在利馬河畔佇立著。

❷ 聖母教堂有高聳細尖塔。隔著利馬河與大教堂相對望著。

❸ 聖彼得教堂。是蘇黎世最古老的教區教堂。建於西元 800 年前。最引人注目的是鐘塔。上直徑長達 8.7 公尺的鐘面。為全歐洲之最。

❶

善用基準線畫古鎮房子與廣場

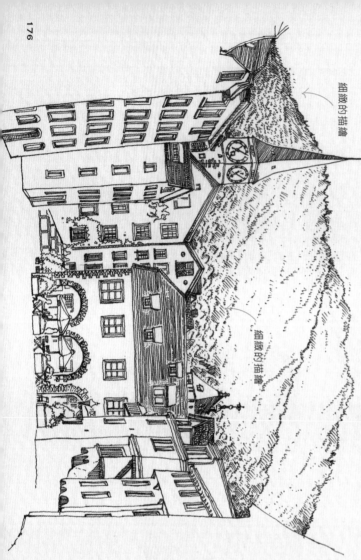

細緻的描繪

細緻的描繪

位於瑞士東南方的庫爾（Chur），可搭乘瑞士最著名的兩列觀光列車：冰河列車（Glacier Express）和伯連納列車（Bernina Express），是我們旅程的第四個城市。從火車站前方一直走，便可步進石壁環繞的古城，一點也沒有老態龍鍾的感覺，反而處處散發歷史悠長的厚重感。

背景由兩座小山組成，長滿高高低低的綠樹也不要輕視，仔細觀察及描繪。

畫中的左方有高聳的教堂鐘樓，顯得很醒目，與高處旁邊紛的老房子及前方的阿卡斯（Arcas）廣場，還有幾位在咖啡店享受中的遊客，構成一幅優閒的美景，成為這天我們在庫爾慢遊的第一幅作品。

這座聖馬丁教堂（Kirche St Martin），是古城的地標，原始教堂建於8世紀，不幸的是1464年遭焚燬，目前所見的樣貌是1491年重建完成的。我們先在外邊完成此畫後，當然也要進入教堂參觀一番，內部有著名的彩繪玻璃，華麗得令人目不轉睛。

❷ 上色的第一步驟，加大量水在黃色及褐色上，然後塗上整張畫紙上，以營造畫幅這色彩的顏色主調。

留意畫面的受光部分，只需要最淡的顏色。可在上色後，再用紙巾吸去受光部分的顏色，如右圖顯示出受光部分。

黃色是最光亮顏色部分，可用紙巾吸去顏色，如下圖。

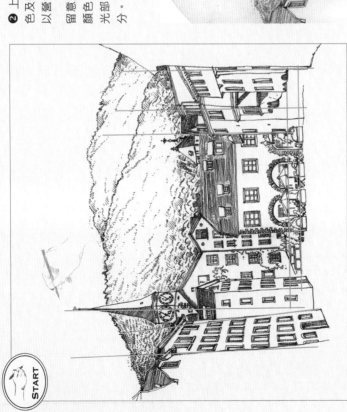

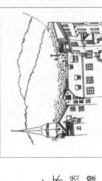

水平及垂直基準線

❶ 用鉛筆繪畫出水平及垂直基準線，繪畫鐘樓、房子等，便有所依據，不會容易偏差。先繪畫最高的鐘樓，然後才是右邊的房子。當用針筆完成畫稿後，便可以擦掉基準線。

START

兩座山丘

為兩座山丘上色時，只需根據受光及不受光的部分，愈受光的顏色便愈淡，反之，不受光的部分便塗上較淡的顏色。之後，塗上三至四層顏色後，立體的山丘便已完成。

3 第一層顏色

4 第二層顏色

5 第三層顏色

6 第四層顏色

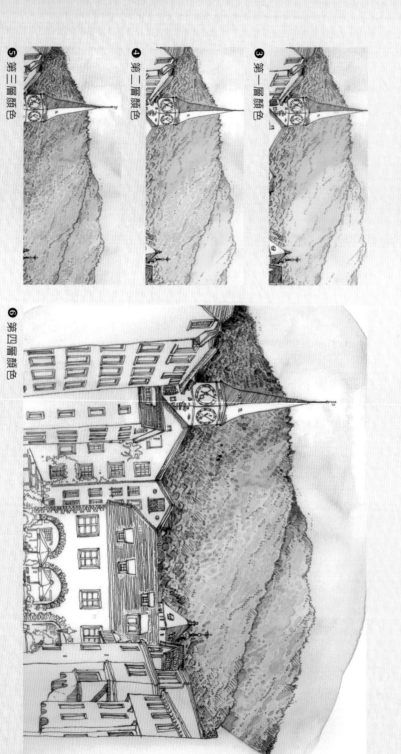

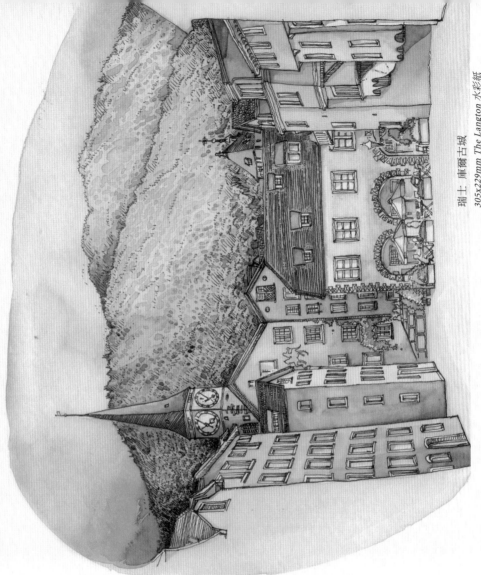

瑞士 庫爾古城
305x229mm The Langton 水彩紙

為建築物上色！

最後為為鐘樓及房子的窗子、牆壁、屋頂逐一上色，因為針對部分已畫得仔細，這部分便變得較容易，不過還需注意暗光暗之差別，這樣才可把建築物畫得軟得立體。

❼ 房子的牆彷彿塊面，逐一上色便可以；一塊完成後，便為另一塊上色。

❽ 即使是同一個受光方向，不同牆壁的顏色也要有些微差別。

擁抱畫錯 堅持畫到最後！

在先前的文章已強調：初學者不要依靠鉛筆的「無限修改與不斷重畫的安全感」，因為會導致自己失去面對與克服困難的寶貴機會，所以建議使用「不能修改的筆」，而在這本書內絕大部分的寫生畫，都是直接使用針筆繪畫的。

◆ 用針筆直接繪畫——每個人會遇上畫錯的機會

可是，畫錯的情況總會發生的，我也常常遇上，怎麼好？首先不用慌張，不要自亂陣腳，馬上畫上另一些線條蓋上去。這樣就可以解決嗎？就算在，真的是可以的……不過有時候無法

接續上一篇，我們繼續在庫爾的古城內慢遊，完成聖馬可教堂的畫後，徐徐地沿著斜坡走上去，登上較高的地方，可以俯瞰城鎮的全景。

先集中處理中央部分

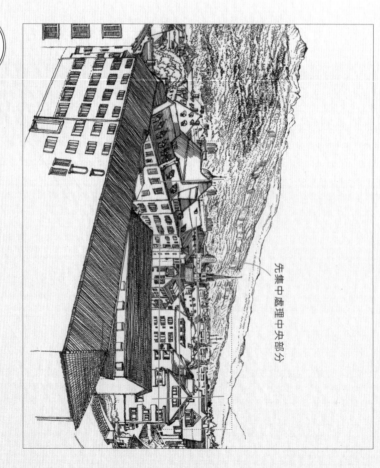

● 水平及垂直基準線

面對複雜的全景畫，先專注處理畫面的中央部分，其他的稍後才處理。否則容易出錯，以高聳的教堂鐘樓及其周邊的建築物為中央部分，用鉛筆繪畫出水平及垂直基準線。當用針筆畫完線稿後，便可以擦掉基準線。

第一次畫錯情況|

❸ 畫錯的地方出現在這房子的屋頂，應該與上方的線條水平一致。下方線條的方向有偏差，

無法補救的第一次畫錯情況|

❹ 當我發現如此大的偏差，不禁一笑，這次真的救不了！即使無法把錯誤的線條完全遮蓋，我還是直接畫上正確的線條，提醒自己保持冷靜，繼續畫下去。

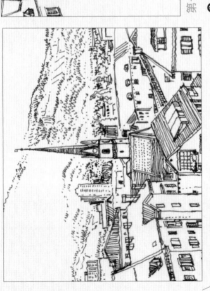

❷ 開始繪畫教堂的鐘樓，然後是四周的建築物，注意各建築物之間比例及距離。

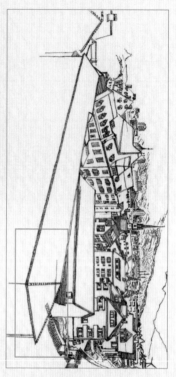

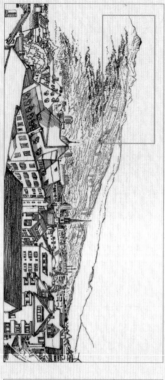

5 很快地，第二次畫錯情況便出現，這次更明顯地無法遮蓋。雖

無法補救的第二次畫錯情況

然心裡沉下來，但依然要繼續，否則便前功盡廢。

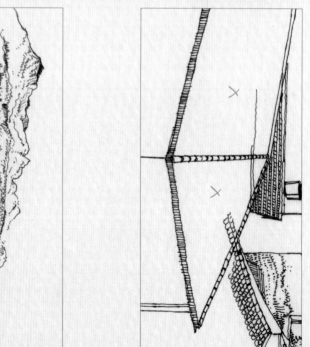

6 山上一排排的翠綠樹木，高高低低的起伏，也要仔細描繪，使用粗

描繪山巒

細不一的波浪線條去表現，時密時疏，這樣才能把山畫得更立體。

第一次畫錯！

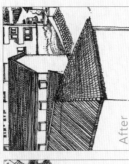
Before

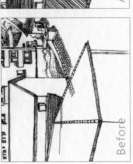
After

第二次的畫錯！

Before

After

第三次的畫錯！

這垂直的窗子是最後畫的，結果又畫歪了！下圖有顏色部分才是正確的畫法。現在看起來感覺有點奇怪，不幸的是仍是無法遮蓋。

擁抱畫錯的地方！

❼ 這幅畫正好說明「針筆畫錯的地方，真的無法用另一些線條遮蓋」，而且發生不只一次。可是我沒有放棄，畫至最後。也許，如果一開始用鉛筆起稿，便不會懊惱，即使畫錯再多，也不是問題，因為可以無限次修改。

可是，這樣等同在家邊看著相片邊畫進行錯畫？寫生，就是在現場進行繪畫。「畫錯」非常正常，我們應該擁抱「畫錯」，特別是「特別的經驗」，記取每一次的「畫錯」，必有進步！

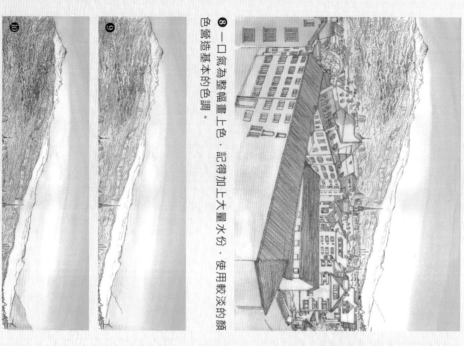

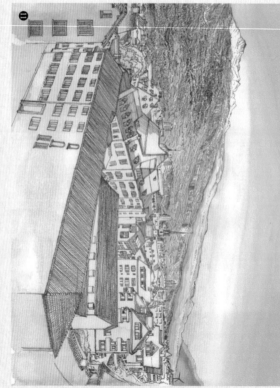

⑧ 一口氣為整幅畫上色，記得加上大量水份，使用較淡的顏色營造基本的色調。

⑨

⑩

⑪

⑨⑩⑪ 從上到下，先處理天空及山丘，需要注意的是山丘，用針筆繪畫時已畫得很仔細，所以上色時也要仔細，透過一層層上色，以及顏色的變化，以營造其立體感。

⓬ 接下來是全城景色，從中央部分的房子開始。

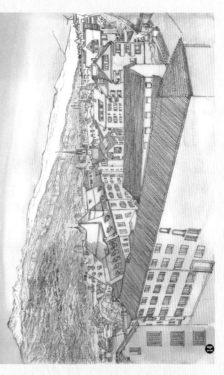

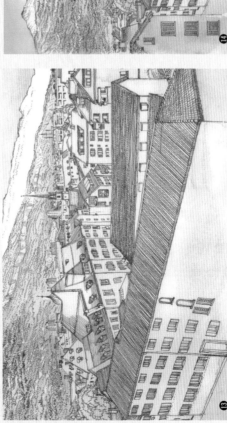

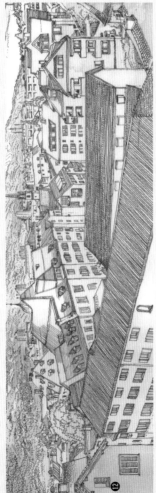

⓭ ⓮ 用針筆繪畫建築物時，所佔的時間是最多。可是上色時，雖然也較花時間，但其實難度卻沒有想像中那麼高。用大號畫筆便可快速完成，對於一小塊面積的上色，記得要有耐性，用小號畫筆逐一地為每個塊面上色。

因為房子的屋頂及牆壁等等都可看成不同的塊面，不像天空這麼大面積，

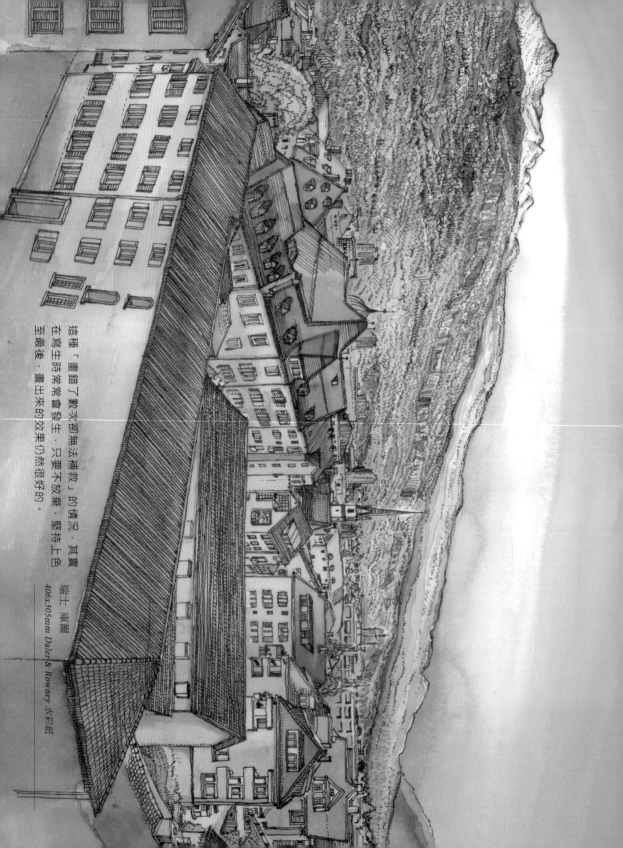

這種「畫錯了數次卻無法補救」的情況,其實在寫生時常常會發生,只要不放棄,堅持上色至最後,畫出來的效果仍然很好的。

瑞士 庫爾

406x305mm Daler & Rowney 水彩紙

新城區

我們的旅館在新城區，其三角立體建築十分特別，我們入住最高的房間，享有最佳景觀，也完成了一幅速寫，另見於＜部分上色可充分表現線條之美＞。

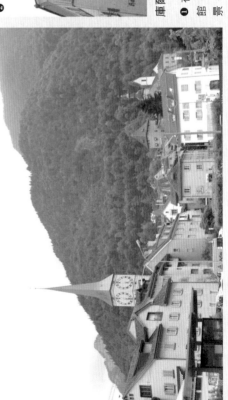

庫爾古城

❶在古城的外圍，可看到聖丁教堂。❷古城裡的小旅館，滿有風味。❸拾級而上，走至較高地方可看到古城全景，本文的畫就在此完成的。

庫爾
BEHIND THE SCENES
寫生花絮

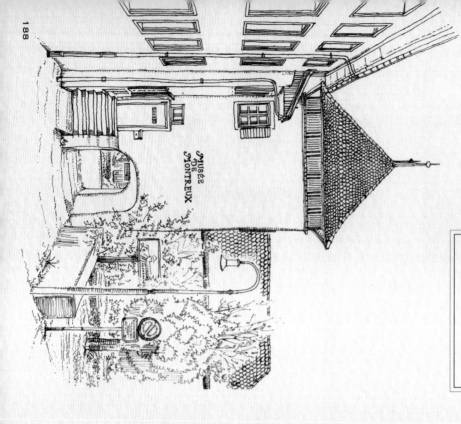

掌握連線法 畫小巷

前面的幾幅作品，在開始繪畫建築物時，都是善用鉛筆畫出水平及垂直基準線，以減少出錯的機會。接下來是要介紹「連線法」，鼓勵大家不用鉛筆，也可以畫出正確比例的建築物。

提升自己：不用水平及垂直基準線——善用連線法繪畫建築物

「連線法」的原理簡單，就像一般的連線遊戲。所有景物、物件、建築物等都由一條條線條組成外形，而線條由「點」組成。接著，你可透過目測，判斷三點的距離以及它們在畫紙的哪一個位置（在畫紙的上方、中央、下方？），確定後便直接在鉛筆畫上這三點，然後把三點連結一起，三角形便完成。最後再把屋頂的細節畫進去。

首先觀察建築物外形，想像外形線條是由「點」連結而成。如左圖建築物的三角形屋頂，我們便能輕易看出它是由三點連結而成，多數由直線及橫線組成，所以很適合初學者來學習使用「連線法」。

◆ 位於日內瓦湖的蒙投 ◆

瑞士有數個迷人的湖泊，包括中部的疏森湖、南部的盧加諾湖及西部的日內瓦湖，每一個都有坐蒸氣船遊覽，有著美好又難忘的時光。當中面積最大的日內瓦湖，岸邊有多個著名城鎮，特別受遊客歡迎。

左圖是繪於其中一個沿湖的小鎮：蒙投（Montreux）。我在舊城區散步時畫下來的，因為這構圖較簡單，很適合用作說明「連線法」。蒙投屬於溫和的地中海型氣候，全年氣溫幾乎都在零度以上，當葡萄釀製技術自12世紀傳入後，此地及附近一帶也成為重要的葡萄酒產地。

④ 連線後，繼續看著邊畫上細節，真正的三角屋頂才會出現。

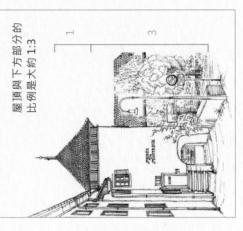

屋頂與下方部分的比例是大約 1:3

⑤ 完成三角屋頂後，可以繼續其下方的部分。目測時，留意屋頂與下方部分的比例是大約 1:3，按著這比例繪畫，出錯機會較少。

在畫紙上方畫出五點，繪畫時不要太過在意是否「精確無誤」。

② 判斷屋頂位置：根據自己對畫面的構想，把這座三角屋頂的小房子定位於畫面的中間，而屋頂在上方。

判斷屋頂的「五點之距離」：即是屋頂的大小。然後便動筆！在這裡必需強調：我們的目測不可能做到精確無誤，所以只要放膽去畫便可以。

③ 就像玩連線遊戲，把它們連結在一起。

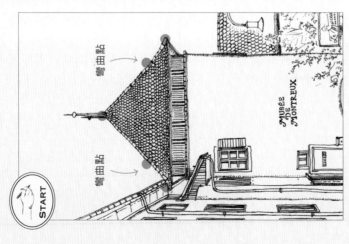

彎曲點

彎曲點

MUSÉE DE MONTREUX

START

連線法！

① 運用「連線法」：挑戰自己，不用鉛筆，直接使用針筆吧！

首先，仔細觀察屋頂，便發現這不是真正的三角形，其兩邊並不是一條筆直線，總有些微的「彎曲」，因此需加多兩點，總共五點。

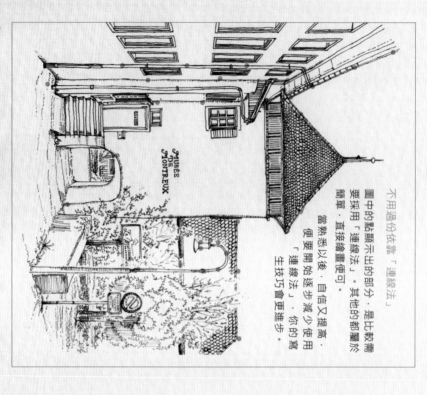

不用過份依靠「連線法」

圖中的點顯示出的部分，是比較需
要採用「連線法」。其他的都屬於
簡單，直接繪畫便可。

當熟悉以後，自信又提高，
便要開始逐步減少使用
「連線法」，你的寫
生技巧會更進步。

❻中間的房子完成後，其餘的也可以使用「連線法」。如果線條
較長，建議多畫些「點」，這樣連線時出錯機會較少。就如左方長
長的水管，如果只用兩點，便很容易畫歪。

❼❽❾只要用針筆畫出細線
稿，已經成功了一半，接下來
上色也變得容易。之後採用疊
色法，一層一層上色便可以。

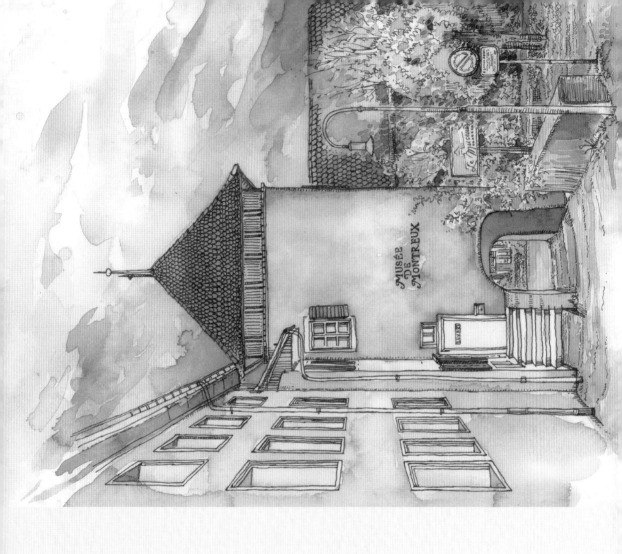

⑩ 最後，用上針筆為房子的牆身及通道畫上一些細節，這樣看起來會更有味道，是一幅非常有氣氛的小品式作品。

瑞士 蒙投 · 舊城小巷
305x229mm Daler & Rowney 水彩紙

掌握連線法
畫古老木橋

前文使用一幅簡單橫圖的畫來說明「連線法」，接著我們來到如詩如畫的琉森，繼續學習使用「連線法」。

琉森位於瑞士的中央，是我們第三個到訪的城市。畫中是卡佩爾木橋（Kapellbrucke）及其水塔，是琉森明信片不可缺少的景物。

這次我使用 406X305mm 較大的畫紙，從畫面看到，木橋橫跨了整張畫紙，從左至右，「連線法」便派上用場，一條小橫線連上另一條小橫線，便可以輕易無誤地畫出長長的木橋。

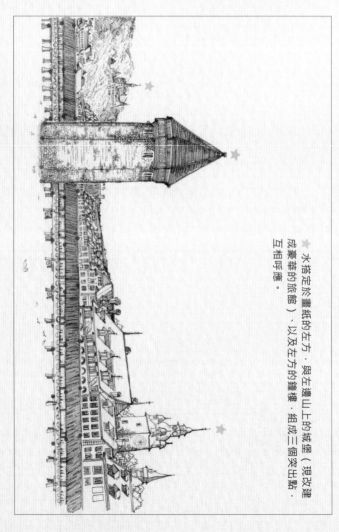

連線法

① 運用「連線法」，挑戰自己，不用鉛筆，直接使用針筆吧！

卡佩爾木橋位於前方，需要先繪畫，它分為兩部分：水塔及木橋。使用「連線法」畫出來。至於湖邊的建築物及山丘，建議不用「連線法」，直接繪畫就可。

畫塔的頂部開始，然後水塔塔身及木橋，依次序，從水

★ 水塔定於畫紙的左方，與左邊山上的城堡（現改建成豪華的旅館），以及左方的鐘樓，組成三個突出點，互相呼應。

❷ 為天空上色

沒有白雲的天空，看似容易處理，可是處理得好看還是需要注意一下。善用聚焦法：就是透過留白及加深顏色而達到聚焦效果。這畫的焦點是水塔，要引導觀賞者注意水塔。可在天空的那一部分進行留白，而其他部分便不斷加深顏色。

留白

加深顏色　保持留白　加深顏色

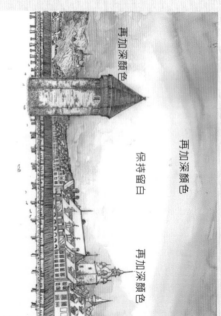

再加深顏色

再加深顏色　保持留白　再加深顏色

● 最後，在這兩個較暗的地方略為加深顏色。

❸ 為小山丘上色

天空上色後，再為遠處的山丘上色。大約三至四層便已足夠，記得若要把它處理得立體，便要由淺至深地上色，到最後一層，在較暗的地方略為加深便可以。

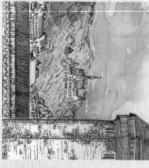

石磚的顏色變化

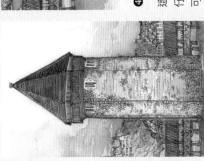

④ 水塔、木橋及河面上色

這三部分是畫的主要部分，所以上色時需要格外仔細，尤其是水塔的石牆，需要增加顏色變化，可以為每部分石磚逐一上色，以豐富其實體感及立體感。

⑥ 為天鵝上色

最後不要忘記河上的可愛天鵝，只需使用不透明的白色顏料，如漫畫用的白色顏料（如左圖）或白色廣告顏色都屬於不透明，仔細地填蓋上，可以遮蓋原有的顏色。

（漫畫用的白色顏料）

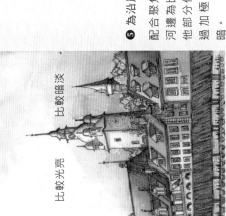

⑤ 為沿岸的房子上色

配合聚焦法，房子面向河邊為比較光亮，而其他部分便要調暗，可透過加入極少量的黑色調暗。

比較光亮　　比較暗淡

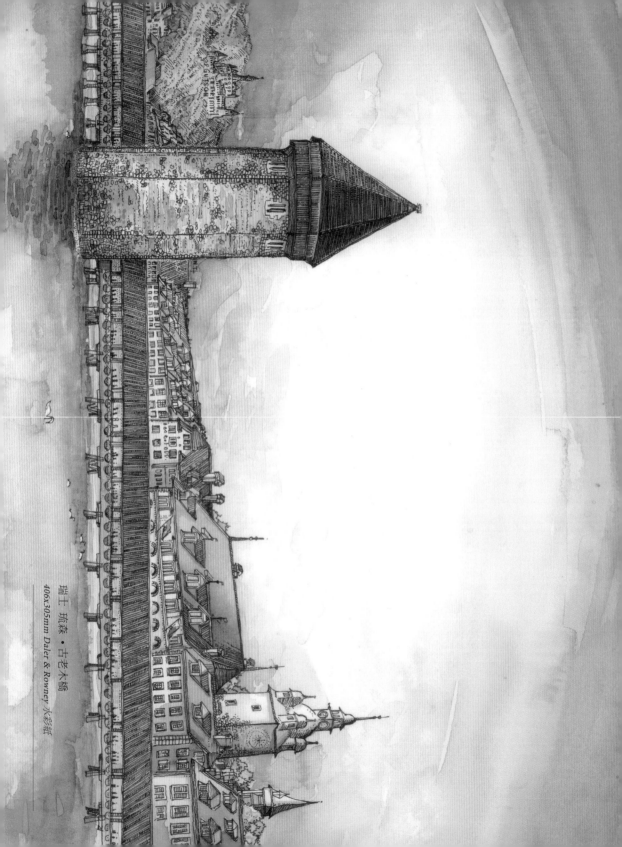

瑞士 琉森・古老木橋
406x305mm Daler & Rowney 水彩紙

一步出火車站的正門便馬上見到卡佩爾木橋，始建於 1333 年，也是歐洲最古老的有頂木橋，橋的橫眉上掛上了 120 幅宗教歷史油畫（真品儲放在博物館），沿途還可欣賞描述當年黑死病流行景象的畫作。

這座長達 200 公尺的木橋，有兩個轉折點，橋身近中央的地方有一個八角型的水塔 (Water Tower)，昔日是戰亂時安放戰利品及珠寶的地方，亦曾為監獄及行刑室。

但是，1993 年發生了大火災，木橋受到嚴重損毀，只剩下水塔未被破壞，後經重修又得以恢復原貌。

橋的橫眉上的油畫

木橋兩邊的美麗鮮花

從早至晚，橋上都聚集許多遊客

琉森
寫生花絮
BEHIND THE SCENES

河邊的市集

當天，剛好遇上河邊的市集，真是意外驚喜！除了寫生外，當然趁此機會逛一逛，水果、蔬菜、火腿、起士等都是來自當地的農場，看起來十分新鮮又可口。最後，買了一些水果及起士，當作第二天的早餐，太好了！

本章重點的提要

1 繪畫建築物風景畫

作為寫生的初學者，繪畫建築物風景畫會比較容易，因為建築多以直線、橫線為主，變化多端的曲線較少。

2 善用基準線去畫建築物

用鉛筆繪畫出水平及垂直基準線，之後繪畫鐘樓、房子及森林等，便有所依據，不會容易偏離水平。當用針筆畫完線稿後，便可以擦掉基準線。

3 不要依靠無限修改與不斷重畫的安全感

初學者不要依靠鉛筆的「無限修改與不斷重畫的安全感」，因為會導致自己失去面對與克服困難的寶貴機會。

❹ 不要自亂陣腳

畫錯的情況總會發生的，每個人都會遇上。首先不用慌張，不要自亂陣腳。

❺ 擁抱筆誤

寫生，就是在現場進行繪畫，「畫錯」非常正常，我們應該擁抱，而不否定。每次畫錯都是「特別的經驗」，記取每一次的「畫錯」，必有進步！

❻ 堅持上色至最後

「畫錯了數次卻無法補救」的情況，也是常常發生。只要不放棄，堅持上色至最後，畫出來的效果仍然很好的。

❼ 適合初學者應用的「連線法」

「連線法」的原理簡單，就像一般的連線遊戲。所有景物、物件、建築物等都由一條條線組成外形，而線條由「點」組成；建築物多數由直線及橫線組成，所以很適合初學者來學習使用「連線法」。

❽ 聚焦法

沒有白雲的天空，看似容易處理，可是處理得好看還是需要注意一下。善用聚焦法：就是透過留白及加深顏色而達到聚焦效果。

後記：心之修煉

「邊旅行邊畫畫」是一種「當下的享受」，也是「心之修煉」。有些讀者可能對於「懂者完全豁出去的態度去畫」，即是不使用鉛筆、而無不依靠它的「無限修改與不斷重畫的力量」，感到困惑不安，而無法真正地踏出這一步。是的，一開始使用不能修改的筆，大家都會忐忑不安。我也會是。鼓起勇氣吧，正如 P180 的「擁抱畫錯」，堅持畫到最後！」我也是畫錯了便馬上畫上另一些線條蓋上去，即使無法補救也沒有放棄，一直畫至完成，並要完全上色為止。寫生跟做人的堅持態度有點相似。不僅是「結果」，「過程」也很重要。

藉著這本書，鼓勵大家放膽面對「心之修煉」，克服猶豫。隨著一條又一條不能修改的線條畫出現在畫紙上。隨著許多畫得好、畫得不好的寫生畫完成之後，終有一天，你便可以沒有遲疑、也沒有錯判地在寫生的美麗世界裡揮灑自如！

真的不能使用鉛筆作畫嗎？

其實，大家可放心盡情地運用「針筆以外的其他畫筆」。作為「學習寫生」的出發點。「不可修改的筆」真的是一道十分有效提升繪畫線條能力的大門。你只要跨過這道門，便會磨練及建立到充滿自己特色的線條。所以，我只是說明「不可修改的筆」對初學者的意義和作用，而非反對使用鉛筆等其他工具。只要理解到使用的「不可修改的筆」的目的，你便可根據自己作畫的要求而選用的，無論哪一種畫具都可以，儘管向各種新方向大膽挑戰吧！

新版的感言

此書的原名為《水彩的30堂旅行畫畫課》，是自己第三本的繪畫工具書，在 2015 年年終出版。甫一出版的反應很不錯，目前中文繁體版早已「絕版」，而中文簡體版亦順利出售，進入中國大陸的市場，接下來的數年之間，我在不同的國家不同的大城小鎮的街頭旅館，甚至高山健行途中繼續寫生，不少的新畫作是十分喜歡，其構圖及技巧等等又值得分享。因此，新版除了修定舊內容，自己對於寫生實踐的新心得也一一放進。

如此原書的 160 頁，變成了現在的兩百多頁，豐富了不少。希望新版的更完善內容，可以幫忙更多朋友在旅行的寫生世界裡，畫得更輕鬆與更自信！就讓我們一起在世界各地，享受邊旅行邊畫畫的無窮樂趣！

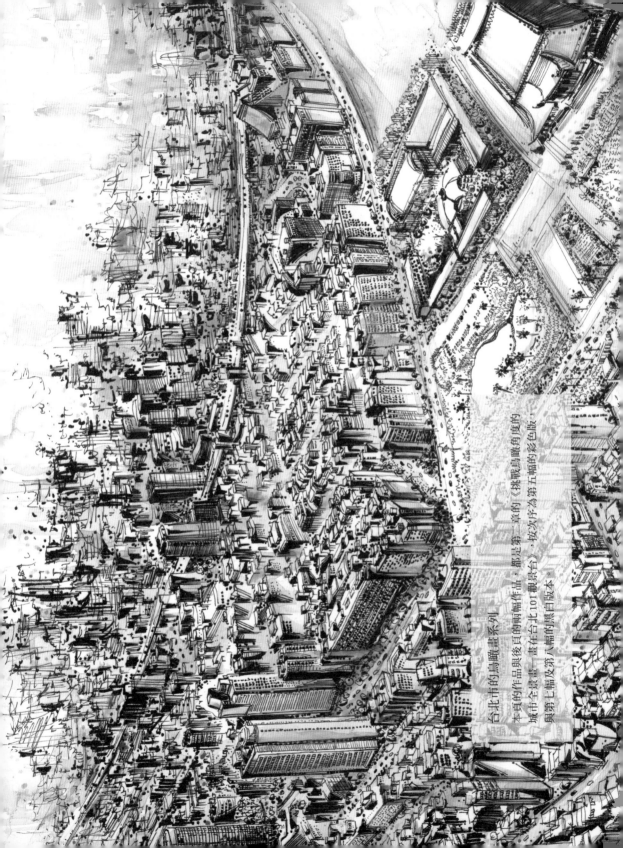

台北市的鳥瞰畫系列，

本頁的作品與後頁的兩幅作品，都是第二章的《挑戰鳥瞰的角度的

城市全景畫一盒在台北101「觀景台」，按次字為第五幅的彩色版，

與第七幅及第八幅的黑白版本。

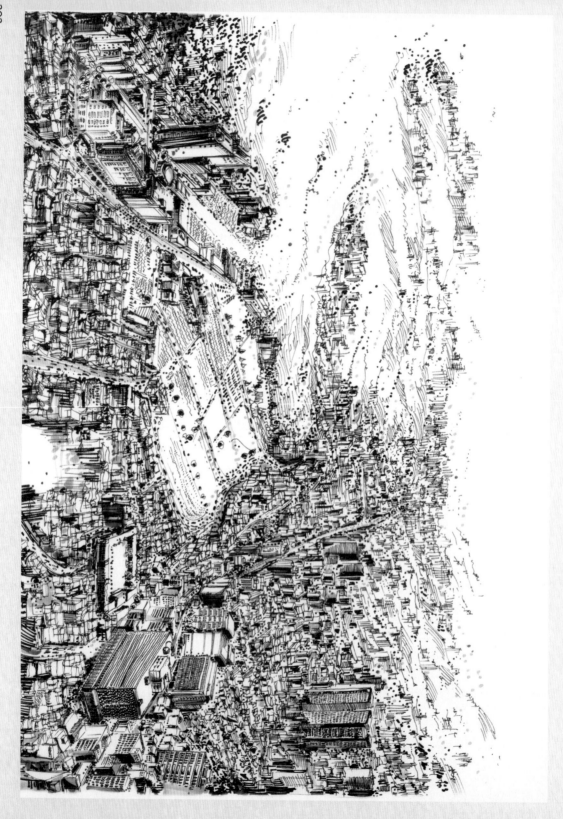

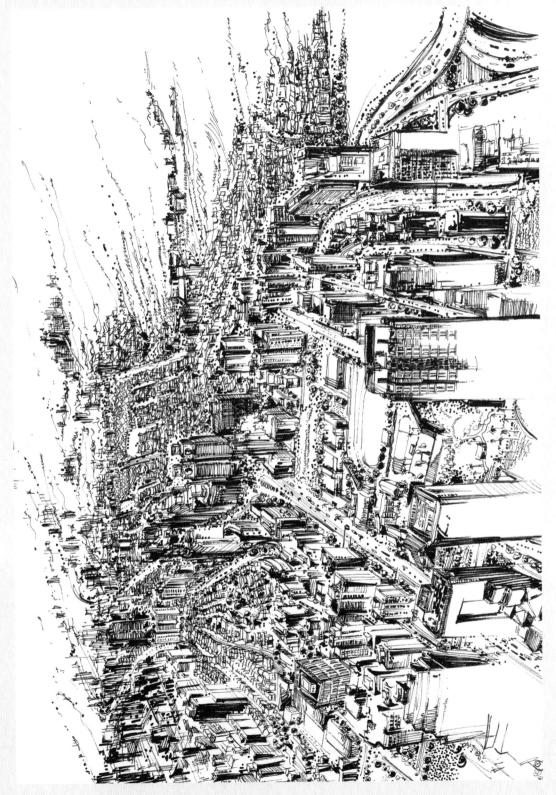

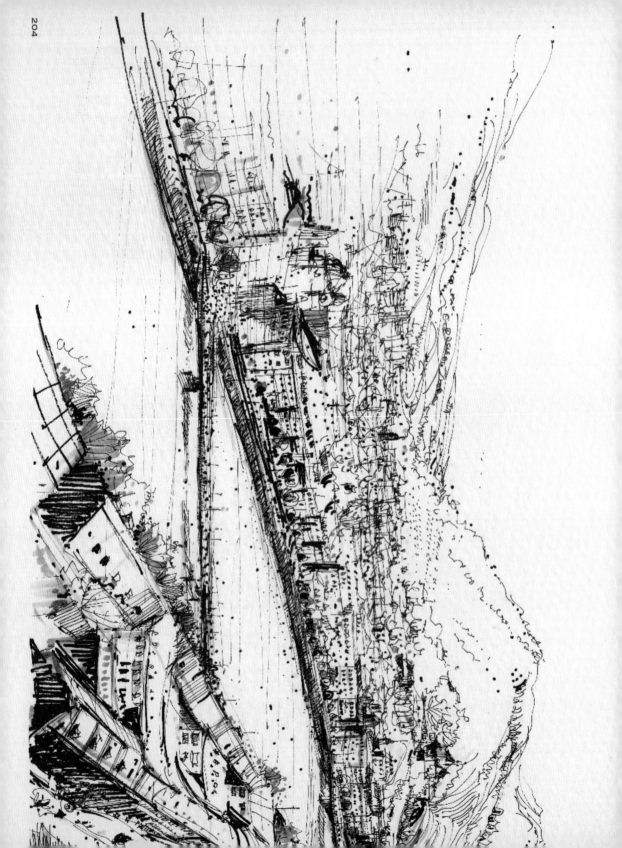

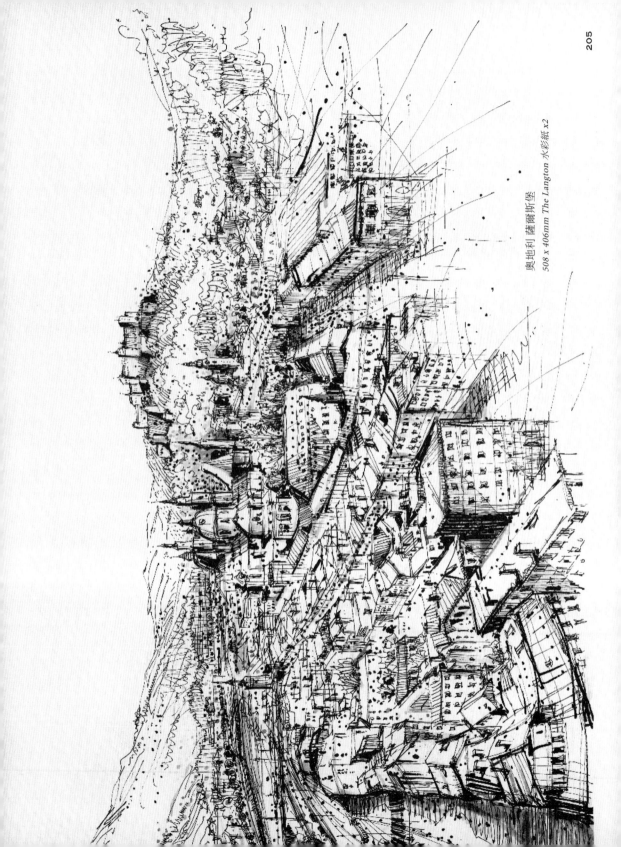

奥地利 薩爾斯堡
508 x 406mm The Langton 水彩紙 x2

TAIWAN

FINLAND

HONG KONG

SWITZERLAND

ITALY

AUSTRIA

ITALY

邊旅行邊畫畫的獨特時光

無論是日歸小旅行，亦或是長達一個月的外國旅行，只要帶備寫生工具，一旦動起筆來，在空白的寫生本畫上線條與塗上色彩，原來只是到處拍拍照片的一般旅行，就會完全地改變，變成獨一無二的寫生之旅。

ITALY

SWITZERLAND

TAIWAN

JAPAN

JAPAN

JAPAN

水彩的30堂旅行畫畫課

一本讓初學者輕鬆上手,逐步畫出優美風景的水彩寫生書(技巧增修版)

作　　　者:文少輝

社　　　長:陳蕙慧

副總編輯:李欣蓉

編　　　輯:陳品潔

封面設計:謝捲子

讀書共和國集團社長:郭重興

發行人兼出版總監:曾大福

出　　　版:木馬文化事業股份有限公司

發　　　行:遠足文化事業股份有限公司

地　　　址:231新北市新店區民權路108-3號8樓

電　　　話:(02)2218-1417

傳　　　真:(02)2218-0727

Email:service@bookrep.com.tw

郵撥帳號:19588272木馬文化事業股份有限公司

客服專線:0800221029

法律顧問:華洋國際專利商標事務所 蘇文生律師

印　　　刷:凱林彩印股份有限公司

二版一刷:2019年09月　二版二刷:2022年08月

定　　　價:400元

國家圖書館出版品預行編目(CIP)資料

水彩的30堂旅行畫畫課/文少輝著. -- 二版. -- 新北市:木馬文化出版:
遠足文化發行, 2019.09

面;　公分

ISBN 978-986-359-701-8(平裝)

1.水彩畫 2.寫生 3.繪畫技法

948.4　　　　　　　　　　　　　　　108011376